江苏高校优势学科建设工程资助项目　东南大学规划教材建设项目

# 立体造型

陈绘　编著

东南大学出版社
SOUTHEAST UNIVERSITY PRESS
·南京·

## 内 容 提 要

本书通过对立体造型基本规律和基本原理的讲解,培养对立体造型中形式美规律认识的能力,形成良好的立体观念和形态感觉。该书从立体造型的基本因素、面材、线材和块材等方面着手,并通过对立体造型的综合表达分析,展示了立体造型在包装设计、展示设计、产品设计、建筑设计、服装设计、公共艺术设计等领域的应用。本书应用了多种学科的理论与方法,促进了设计学与其他学科的融合,为立体造型的新发展创造了条件。

该书可成为艺术院校与综合性大学艺术院系本科生、专科生的专业用书,也可成为高校教师、设计研究人员以及广大设计界人士的参考用书。

**图书在版编目(CIP)数据**

立体造型/陈绘编著. —南京:东南大学出版社,2016.12
 ISBN 978-7-5641-6861-2

Ⅰ. ①立… Ⅱ. ①陈… Ⅲ. ①立体造型 Ⅳ. ① J06

中国版本图书馆 CIP 数据核字(2016)第 280944 号

# 立体造型

| | |
|---|---|
| 出版发行 | 东南大学出版社 |
| 出 版 人 | 江建中 |
| 社　　址 | 南京市四牌楼 2 号 |
| 邮　　编 | 210096 |
| 经　　销 | 全国各地新华书店 |
| 印　　刷 | 江苏凤凰数码印务有限公司 |
| 开　　本 | 787 mm × 980 mm　1/16 |
| 印　　张 | 13.5 |
| 字　　数 | 278 千字 |
| 版　　次 | 2016 年 12 月第 1 版 |
| 印　　次 | 2016 年 12 月第 1 次印刷 |
| 书　　号 | ISBN 978-7-5641-6861-2 |
| 定　　价 | 45.00 元 |

(本社图书若有印装质量问题,请直接与营销部联系,电话:025-83791830)

# 前 言

　　立体造型作为一门设计基础课程,是研究立体形态与造型设计的基础学科。具体来说是对材料、形状、色泽、可塑性、制作工艺等问题的研究,旨在训练对立体形体的概括、提炼的能力,树立创造立体形态的意识。立体造型作为研究形态创造与造型设计的独立学科,在世界各国的设计教育中逐渐得到重视,并广泛应用于工业造型、建筑设计、室内设计、包装、雕塑等设计领域。

　　立体造型的重点在于"造型",不同的立体造型材料、形态和加工工艺其表达的造型内容也不同,最终创造出特定效果的立体形态。立体造型设计课程通过立体思维的系统训练为相关设计课程的展开打下坚实的基础,这种基础将会积累大量的形态语汇和造型语言,为具体的设计工作提供思路、技法和手段。掌握了立体造型的原理和方法,形成良好的抽象立体思维和创造性思维能力,将抽象的理念和技术转化为具体的实物,便能让这些设计的产物引导人们去体验一种更舒适、更惬意的生活方式。本教材旨在提高与加强设计者的造型动手能力、审美判断能力及想象创造能力。

　　编者从事设计教学工作二十余年,在教学过程中深感立体造型作为艺术设计基础教学的作用和意义。本书的编写力求观点明确,内容丰富,融理论性与实用性于一体,讲解深入浅出。书中附有大量的优秀作品图片,可读性、可操作性强,不仅可作为高校艺术设计、产品、包装、广告、动画等专业的教材或教学参考用书,亦可供建筑学、服装设计、染织设计、公共艺术、数字媒体等专业人员学习参考。

　　非常感谢提供书中作品的每一位作者,因受资料来源的限制,无法一一列出他们的名字,在此表示深深的歉意。还要感谢我的学生们,因为他们充满创意和生活气息的立体造型作业为此书增色不少。

　　由于学识与掌握的资料有限,加之写作时间仓促,书中缺点、错误在所难免,衷心希望能得到专家与广大读者的批评指正。

<div style="text-align:right">编者<br/>2016 年冬</div>

# 目 录

**第一章　概述** ·················································· 1
　　第一节　立体造型的基本定义 ······················· 3
　　第二节　立体造型的起源与发展 ··················· 4
　　第三节　立体造型的基本元素 ······················· 9
　　思考与练习 ································· 17

**第二章　立体造型的基本因素** ······················ 19
　　第一节　空间立体的基本形态 ··················· 21
　　第二节　立体造型的空间形式感 ··············· 25
　　第三节　立体造型的形式法则 ··················· 32
　　第四节　材料应用 ································· 37
　　思考与练习 ································· 47
　　作品赏析 ································· 48

**第三章　面材造型** ··························· 53
　　第一节　面材造型概述 ························· 55
　　第二节　面材的加工手段 ····················· 57
　　第三节　面材造型的空间构成形式 ········· 61
　　思考与练习 ································· 76
　　作品赏析 ································· 76

**第四章　线材造型** ··························· 87
　　第一节　线材造型的特性 ····················· 89
　　第二节　线材的节点构成分类 ··············· 90

  第三节 硬质线材造型 ………………………………………… 93
  第四节 软质线材造型 ………………………………………… 98
  思考与练习 ……………………………………………………… 102
  作品赏析 ………………………………………………………… 103

第五章 块材造型 …………………………………………………… 117
  第一节 块材造型的特征 ……………………………………… 119
  第二节 块材造型的分类 ……………………………………… 122
  第三节 形体的切割构成 ……………………………………… 123
  第四节 块材的组合构成 ……………………………………… 125
  思考与练习 ……………………………………………………… 129
  作品欣赏 ………………………………………………………… 130

第六章 立体造型的综合表达 …………………………………… 141
  第一节 材料的加工与拼接方式 …………………………… 143
  第二节 立体造型的积聚构成 …………………………… 151
  第三节 造型的综合表达 ……………………………………… 154
  思考与练习 ……………………………………………………… 159
  作品赏析 ………………………………………………………… 160

第七章 立体造型在现代设计中的应用 ……………………… 177
  第一节 立体造型与包装设计 ………………………………… 179
  第二节 立体造型与产品设计 ………………………………… 183
  第三节 立体造型与建筑设计 ………………………………… 187
  第四节 立体造型与服装设计 ………………………………… 189
  第五节 立体造型与公共艺术设计 …………………………… 192
  思考与练习 ……………………………………………………… 195
  作品赏析 ………………………………………………………… 195

参考书目 ………………………………………………………………… 209

后记 ……………………………………………………………………… 210

# 第一章
## 概 述

# 第一章 概述

  立体造型是在三维空间内研究空间立体形态规律和构成法则,是对立体形态进行科学的解剖,对具象的分解、抽象的提炼和重新的组合,最终创造出新形态。它包括三维立体的构成规律和形式法则,涉及体积、空间、材质等不同的形态方面的问题。立体造型是三维设计的基础,比二维图形的创作多了很多内容,需要多维度的思考造型的美感与结构。因此,立体造型要对产品设计、建筑设计、家具设计、包装设计等立体设计所存在的问题进行分析和研究。通过综合立体思维的系统训练,为相关设计课程的展开打下坚实的基础,这种基础练习将会积累大量的形态语汇和造型语言,为今后具体的设计工作提供思路、技法和手段。

## 第一节 立体造型的基本定义

  立体造型是研究立体形态的材料以及形式的造型基础课程,具体来说是对材料、形状、色泽、可塑性、制作工艺等问题的研究,旨在训练对立体形体的概括、提炼的能力,树立创造立体形态的意识。立体造型既是研究立体形态中各要素的构成规律,也是将材料学、力学、结构等原理运用于新造型的独立学科。

  所谓"立体"是相对"平面"来说的,它主要解决的是长、宽、高三维空间的造型问题。立体造型的"立"可以解释为"站立","体"可以解释为"实体""物体"等,"立体"一词,则是指立体形态。立体造型的"造"可解释为"塑造""制造","型"可解释为"成型",不管是"制造"还是"成型"都离不开材料和加工工艺。因此,造型可以说是一种内在的本质,其中包含了空间、色彩、肌理、结构等要素,涉及形态与材料、结构与加工的适应性等因素(图1-1)。

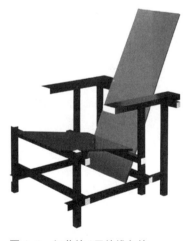

图1-1 红蓝椅／里特维尔德
椅子整体都是木结构,13根木条互相垂直,组成椅子的空间结构,单纯明亮的色彩强化了结构和视觉冲击力,红蓝椅具有激进的纯几何形态,在形式上是画家蒙德里安作品《红黄蓝》的立体化翻译。

立体造型是由立体的构成元素相组合而形成的具体的立体形态,立体造型的过程就是对立体形态的转换过程,立体形态没有固定的轮廓,这一过程中也要考虑众多要素,使之成为完整的造型。日常生活中,立体造型无处不在,如建筑物、街头雕塑、交通工具、导视牌、家具、生活用具等,为我们创造了丰富的生活环境(图1-2～图1-3)。另外,立体造型也广泛地渗透在建筑设计、工业设计、包装设计等专业设计领域。

立体造型是一种有计划、有目的的本质表达,它透过思维形态形成可视、可触的立体形态,这一过程中不仅要考虑形态的结构感,还要考虑整体性以及环境因素。对立体造型基本规律和基本原理的学习,能够培养我们对立体造型中形式美规律的认识,形成良好的立体观念和形态感觉,最终成为具有创新精神和实际表现技能的设计人才。

## 第二节　立体造型的起源与发展

立体造型是由摸得着和看得见的实体造型构成的,它以抽象的造型构成来表达和反映自然形态,表现的是抽象的构成美,是在人类总结了美术的发展历史及其规律的基础上产生的,是由立体造型元素相互组合而成的具体的形态。立体造型是设计教育及其他造型艺术教育的重要基础,立体造型也称为空间构成。立体造型是以一定的材料、视觉元素为基础,以力学为依据,将造型要素,按照一定的构成原则组合成美好的形体。同时它也是以提炼客观形态的造型要素为前提,遵循审美的原理并融入艺术家或设计师的思想情感的、具有创造性的造型。

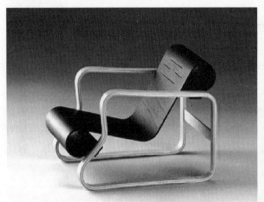

图1-2　帕米欧椅/阿尔瓦·阿尔托
设计师选择了当地桦木作为原材料,既有自然感觉又有隔热功能,创造出一种有机形体。椅子的框架是用层积木制成的封闭的环,并构成扶手、椅腿。椅子的座部处于框架之间,是一整块薄胶合板,两端被弯成卷曲姿态,这种弯曲也使它具有了更大的弹性。

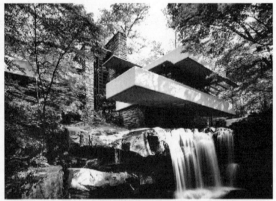

图1-3　流水别墅/弗兰克·劳埃德·赖特
建筑是我们生活中最常见的立体造型,不同的材料、形式、色彩构成了建筑的不同形态,丰富了我们的生活空间。弗兰克·劳埃德·赖特设计的流水别墅,运用方体石材的穿插叠放进行设计,并加入自然石材的纹理,与周围的环境和谐一致,是建筑史上的典范。

立体造型研究立体设计各元素的构成法则，其任务是揭开立体造型的基本规律并阐明立体设计的基本原理。

关于立体造型的教育起源于1919年包豪斯学院所开设的"三大构成"全新课程。包豪斯是世界上第一所设计学院，由格罗佩斯在德国魏玛创立（图1-4～图1-5），立体构成是在其创办后确立的基础课程，并针对性地提出了三个基本观点：艺术与技术的统一；设计的目的是人而不是产品；设计要遵循自然和客观规律进行。由此开启了20世纪工业文明时代设计教育的新纪元。因此，立体造型是现代设计领域中一门基础造型课程，也是一门艺术创作设计课程。从某种意义上讲，构成学作为艺术设计教育的通用知识奠定了包豪斯的历史地位。

图1-4　沃尔特·格罗佩斯

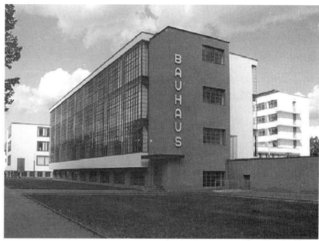
图1-5　包豪斯校舍

图1-4～图1-5　包豪斯是由格罗佩斯创立的世界上第一所设计学院，吸纳了众多优秀的教员，确立了"三大构成"基础课程，并将这种构成学习与设计实践相结合，培育了许多优秀的设计师，包豪斯的构成理论及其教育体系具有特殊的时代意义，并且为现代设计理论奠定了基础。

包豪斯时期对构成研究的成功还得益于它将材料作为创造形态的基础，其产品不仅要造型美，还要材质美，二者有机的统一和协调才产生了设计的活力。当然也只有这样的设计才能体现产品的美感。莫霍利·纳吉就是通过发现材料自身的美感，然后将它们重新进行组合设计（图1-6）。无论是废弃的金属零件、机器还是其他材料，他都会从中寻找出客体的美，通过主观的创造实现主客体的统一，并创造出真正的空间语言。布鲁尔则对材料的性能有着独到的研究，在材料的替代方面不断探索，并获得成功。以钢管代替木材应用于家具，既能进行大批量生产，又能体现现代设计理念，现在他设计的钢管椅依旧在市场上销售（图1-7）。钢管椅的成功开创了现代设计的道路，在材料与

**图 1-6 光调节器 / 莫霍利·纳吉**

1922—1930 年间,莫霍利·纳吉对光、空间和运动进行研究,以透明塑料盒和反光金属为材料,创作了"光调节器"雕塑,作品中应用线、面等多种几何元素,加之光影的渲染,极具时空感,这件作品充分探索了光线在空间中的相互作用,第一次使光成为雕塑本身研究的对象。

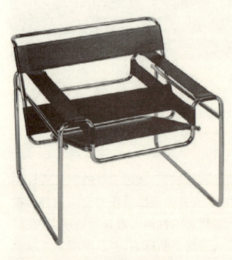

**图 1-7 瓦西里椅 / 马歇·布鲁尔**

1925 年马歇·布鲁尔设计了这款钢管皮革椅,他在造型设计中注重对材料的运用,将钢管和皮革以及其他纺织物结合,设计了一大批优秀的家具。

设计的结合上深刻地影响着设计师的观念,对传统观念产生了巨大冲击。包豪斯的另一位教育家伊顿致力于材料、肌理的研究,并运用于教学中。他让学生从形形色色的材料中通过视觉和触觉的亲身体验,加强对材料的感性认识和运用。包豪斯时期培育了许多设计人才,完成了大量优秀的设计作品。包豪斯构成的主要表现形式体现出荷兰风格派的主张(图 1-8 ~ 图 1-10)。这些作品都尽量简化为最简单的几何图形,如立方体、圆锥体、球体、长方体、方形、三角形、圆形、长方形等。这种以几何形体构建的造型具有理性的逻辑思维,再加上标准化的色彩,让人能很快掌握抽象造型的规律和原理,进而通过不同创意的设计将其体现出来。

包豪斯的教育和设计思想影响极为广泛。战后,包豪斯的部分教员到美国发展设计教育,对美国现代设计产生了重大影响,直至 20 世纪 50 年代,美国的建筑设计、工业设计和其他设计都达到世界一流水平。其实在 20 世纪 30 年代,包括日本、意大利、瑞士、匈牙利等许多国家都有受到构成设计的影响,它们将各自的民族文化融入其中,使之得到创新和发展,并丰富了造型形式,出现了大量的优秀设计作品(图 1-11 ~ 图 1-12)。特别是在 20 世纪 60 年代,日本的设计也迅速发展到国际先进水平。我国的构成设计和教育起步很晚,直到改革开放之后才得到迅速发展。

立体造型作为研究形态创造与造型设计的独立学科,在世界各国的设计和教育中逐渐得到重视,并延伸至建筑设计、室内设计、工业造型、广告等更加广泛的设计领域(图 1-13 ~ 图 1-14)。除在平面上塑造形象与空间感的图案及绘画艺术外,其他各类造型艺术都应划归立体艺术与立体造型设计的范畴。

图 1-8 施罗德住宅 / 里特维尔德
这座建筑是风格派艺术主张在建筑领域的典型表现。用轻灵的手法表现出明晰的建筑主题,由光洁的墙板,简洁的体块,大片的玻璃横竖错落组成。立面是平面和线条的拼贴,每个构件都有其自己的形式、位置和颜色。表面为白色而阴影为灰色,黑色的窗户和门框,其中的直线、平行、模数、尺度形成一种空间秩序感。

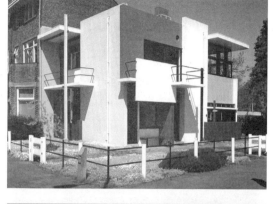

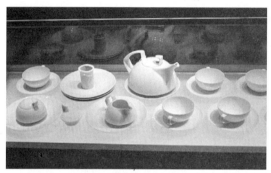

图 1-9 TAC 茶具 / 沃尔特·罗佩斯设计
整套茶具应用了人机工学,确定茶具的大小和造型,茶壶把手设计了特定的角度便于拿取。另外,茶具的颜色为白色,凸显陶瓷的质感,简洁优美。

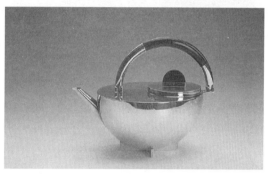

图 1-10 水壶 / 玛丽安娜·布兰特
这款水壶运用简洁抽象的要素组合设计,重点传达产品自身的实用功能。几何式的造型结合金属的质感,简洁、大方,突出了现代主义设计的核心。

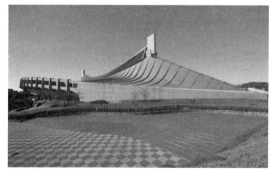

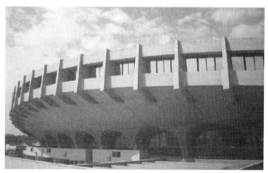

图 1-11 代代木国立综合体育馆 / 丹下健三
这座建筑被称为 20 世纪世界最美的建筑之一,是丹下健三结构表现主义时期的顶峰之作,建筑采用高张力缆索作为主体的悬索屋顶结构,创造出的内部空间有强烈的紧张感和律动感。设计师将现代主义的设计形式与本民族文化结合展现出对日本文化的独到理解。体育馆的整体构成、内部空间以及结构形式,也达到了材料、功能、结构、比例,乃至历史观的高度统一。

图 1-12　卡尔顿书架 / 埃托・索特萨斯

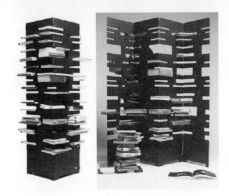

图 1-13　书架设计 / Marica Vizzuso

图 1-14　Melbourne Slattery' office 墨尔本里的办公室 / Elenberg Fraser

图 1-12　这款书架是后现代设计的标志性作品，它颠覆了现代主义传统设计，成为现代设计过程中的一个转折点和里程碑。卡尔顿书架集中体现了"孟菲斯"开放的设计观，它以木材为主要材料，造型别出心裁，色彩夸张、对比鲜明。

图 1-13　这个有趣的书架，它的特点是可根据实际需要随意折叠组合，方体型、W 型或是直接展开，实现了对空间的自由划分和有效利用，另外书架全部展开的面上具有多个不同大小的镂空矩形，这些镂空的交错排列具有强烈的形式感，它比传统的书架更节约空间，将它全部展开的时候，还能当一个屏风使用，成为一道独特的室内风景。

图 1-14　这间办公室的室内设计运用了线、面等元素进行空间设计，单纯的几何结构形式极具现代感，线的有序排列形成了有秩序感的整体效果，几何面的转折拼接使得空间具有强烈的几何形式感，突出结构特征。简单的白色与经典的黑色，搭配上现代的几何形图案，表现出简洁、利落的氛围。

如果我们对各种形态造型进行简化，可以把各种立体造型分解为各种几何形体，如立方体、长方体、圆锥体、梯形体等各种立体元素。例如，一幢建筑物，我们可以用简单的几何立体元素解释为由一个矩形体、球体、三角形和圆形等组成（图1-15）。这种表达方法可以让任何物体几何化，并且能够表现出具体造型的抽象含义。

在立体造型演变和应用的过程中，需要逐渐了解材料的性质和与材料相对应的加工工艺方法，并逐步解决设想、计划视觉形态的塑造、结构、材料等各种问题。与此同时立体造型的方法也被应用于各个领域内（文学、艺术、电影、哲学、宗教等），通常用各种材料塑造空间立体造型，丰富我们的生活（图1-16）。

经过设计的立体造型还要结合不同的材料和加工工艺，创造出具有特定效果的立体造型形体，其应用所涉及的领域也更加广泛，包括工业产品设计、空间环境设计、包装设计、展示设计、建筑设计、视觉传达设计等专业设计门类。这些专业设计门类与生活息息相关，能够为人们带来便利和美的享受。

## 第三节　立体造型的基本元素

立体造型的重点在于"造型"，不同的立体造型材料、形态和加工工艺其表达的造型内容也不同，最终创造出特定效果的立体造型形态。而形态是由造型元素组合起来的，这些形态既包括自然形态，如巨石、高山、植被等；也包括人工形态，如建筑、日用

图1-15　黄金市场 /Liong Lie Architects

这座建筑是一个黄金市场的出入口建筑，其外观像是金砖一样令人印象深刻，整座建筑是倒角锥状，形成巨大的体块感。金色外壁是由三角形式样的立体挂屏组成，通过在建筑表面按各个不同方向重复安装这些挂屏，形成一个吸引眼球的多样化的外观，这些三角形体强化了外观设计，也贴合了交易市场的主题。

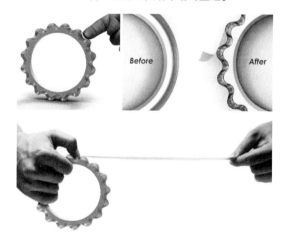

图1-16　齿轮型胶带圈设计 /Deockeun An, Jaehyung Kim & Cheolwoong Seo

这款齿轮型创意透明胶带圈，在外形设计上做了小小的改动，却给使用者带来了极大的便利，使用完胶带时，接头可以轻松地找到，再也不用为找不到接头而烦恼了。整个设计作品是几何圆与波浪曲线的结合，在造型上打破了原来胶带圈纯粹几何圆形的单调，使得其更加具有韵律感。胶带材质的透明特征也使得作品具有流动感，独特的外形设计既新颖又便利。

图1-17～图1-18 自然点元素

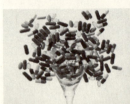 

图1-19～图1-20 人工点元素

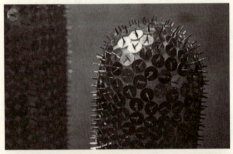

图1-21 仙人掌/Miha Artnak

这个作品是由艺术家使用两万个图钉制作成的仙人掌，这些图钉分布在一个仙人掌树脂模型的表面。并且内部安装了led光源，可以作为夜灯使用，放在家里也是一个很不错的装饰。该作品以人工点元素图钉进行设计创作，密集的针尖，形成仙人掌的刺，惟妙惟肖，令人震撼，颜色仍保留图钉原有的颜色，给人以工业感。

品、工业产品等。无论是哪一种形态都可以概括为点、线、面、体等基本形态。立体造型中的点、线、面等不仅具有形状、长度、宽度，而且还有厚度，它没有固定的轮廓，随着观念角色的变化而变化，并在一定条件下可以相互转化。所以，立体造型的基本元素包括点、线、面、块，同时还包括空间、色彩和肌理等元素。

## 一、点元素

点，是立体造型的基本元素，在几何学中，点只有位置，而无面积大小和形态变化。点是线段的起点与终点，两线相交形成的交叉点。从符号学的角度看，点又具有一种原元素的特点。但是在立体造型中，点具备长、宽、高的特征，它是造型上最小的视觉单位和最基本的形态，其特点是确定位置和进行聚集，是关系到整体造型的重要因素。

点是形态中最初的元素，其表现形式无限多，圆、方、三角或其他任意形状。点元素可以分为自然的和人工的，材质形态各不相同，其应用也取决于立体造型的内容和立意（图1-17～图1-20）。

在立体造型中，常用的点（用点元素来造型的）主要有圆点、方点、大点、小点、多点，有具象的点、抽象的点、实点和虚点等。点的连续排列可以形成虚线，点的密集排列可以形成虚面或虚体，点与点之间的距离越小，就越接近线、面、体的特征（图1-21）。

由于点的大小和排列的距离不同，造型过程中就会产生多样性的变化，形成丰富的、富有立体感的不同效果。另外，点的设

置可以吸引人的注意力,在不同的立体造型中,点可以充当重心,也可以产生韵律和节奏（图 1-22）。

## 二、线元素

在几何学中,线是看不见的实体,它是点在移动中留下的轨迹,只有位置与长度而不具有宽度与厚度,线是面的边缘。从性质上来说,线可以分为两种：直线与曲线。从形态上来说,线又可以分为几何线和自由曲线。一般而言,几何线型呈现单纯而直率、有序而稳定的特点,自由曲线呈现自由而放松、无序而富有个性的特点。

具体来说,线有粗线、细线、长线、短线、直线、曲线、折线、水平线、实线、虚线等。不同形式的线给人的视觉感受和心理感受都不同。例如,粗线给人以力量感和厚重感,而细线则表现出锐利感和速度感,长线纤细,短线则粗犷。直线常给人豪放的感觉,而且在造型过程中能体现舒展和庄严,所以想要表现力量感和速度感就可以利用直线的清晰感和明快感进行具体设计。曲线则柔美多姿,富于变化,给人一种含蓄、丰满、优雅和流动美的感觉（图 1-23）。如果要细分,曲线又可以分为几何曲线和自由曲线,几何曲线给人秩序性强、理性的感觉,而自由曲线则变化无穷。

曲线由于互相之间的弯曲程度和长度不同,表达出的效果也不尽相同。在生活中经常看到用曲线来进行装饰,它的韵律感使得中外设计大师和艺术家都对其很是偏爱（图 1-24）。例如,中国的绘画和建筑都喜欢用曲线,新艺术运动中的艺术家们也热衷于曲

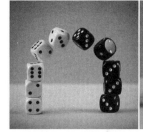

图 1-22　摄影作品 /Ibrahim M.Al Sayed

沙特摄影师 Ibrahim M.Al Sayed, a.k.a.Eibo 的微距作品非常擅长宏观场面的表现。这组作品是黑白色骰子的组合排列,也正是点元素的造型表现,包括作为元素的单个骰子和骰子上的点数,这种点元素的设置可以吸引人的注意力。在不同的立体造型中,点可以充当重心,产生稳定和倾倒的状态,也可以产生韵律和节奏,同时可以营造一种宁谧感,小体量的造型却给人带来大的空间感。

图 1-23　Bisazza Bagno 卫浴系列 / Nendo

这是一组卫浴家具的设计,整体感强,采用几何直线和方体进行设计,简洁、大方。传达强大而统一的日系和风简约风格。方体元素和直线元素能够很好地融合简单的室内环境,另外采用木质材料也传达了一种自然环保的设计理念,自然原生的颜色和材质搭配极简的结构造型,不加修饰,传达出一种简单向上的生活理念。

线的运用。折线可以增强力度,有抑扬顿挫的感觉;斜线活泼有力;水平线给人以平静、平稳感;实线真实;虚线空无。线与线之间的不同排列组合可以表现出丰富的感情变化。

从线的材料看,还可以分为两种,即软线、硬线,其中软线有绳线和细铁丝等,而硬线则有木条、金属棒等。材料对于立体造型起着很重要的作用,由于各种材料的不同其加工手法和工艺也不同,最终出现的立体造型效果也不同。除了上述说的木线材和金属线材,还有高分子材料和植物纤维等材料。

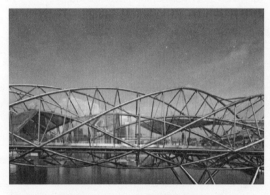 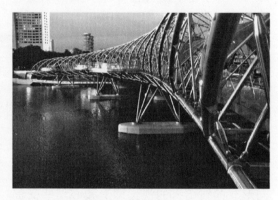

图 1-24　螺旋桥 /Cox Group 建筑事务所, Arup

螺旋桥被誉为新加坡的一个地标建筑,这座曲线桥拥有全球首个"双螺旋"结构,一系列的连接支柱将两个相反的螺旋形钢构件联合在一起,造就了螺旋桥弯曲的机构。其结构组装非常精密,与 DNA 的结构相似。设计灵感源于阴阳学说,象征生生不息、永远繁荣。双螺旋的曲线造型,蜿蜒而有生命力,其庞大的钢结构气势恢宏。

## 三、面元素

面有厚薄之分,有宽窄和形态之别。面形如果具有比较平薄或扩张的感觉,其特征越加明显,反之会减弱面形特征。面形也包括不同的材质感,透明与非透明的感觉,以及表面的平滑与粗糙的感觉。平展流畅的面形感觉更佳,如果通过伸展、卷曲或扭曲等,还可以构成丰富的空间效果和明显的造型感觉(图 1-25)。

面的形态可以是水平的也可以是垂直的或者斜面的。相对于立体造型的其他几个元素,面元素更容易表现立体造型物,面的不同组合方式可以形成千变万化的空间形态,更利于表达抽象概念(图 1-26)。

## 四、块元素

块,占据三维空间,以团块感为基本特征,具有充实感。块体主要包括几何块体、自由块体等,它是最有空间感和立体感的实体,可以根据实际需要进行雕刻、切割或造型处理,能够呈现出富有变化的造型效果。著名美国建筑大师 Frank Gehry 设计的瓦楞纸家具用的是相对牢固的瓦楞纸,制作了耐用的边椅、边桌等家具,既环保又耐用,效果确实让人惊喜(图 1-27)。空间立体的几

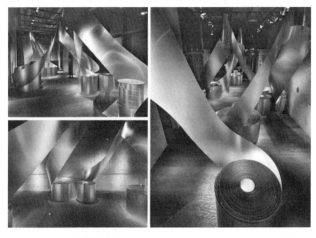

图 1-25　铝卷装置 /Sinato

图 1-27　家居设计 /Frank Gehry

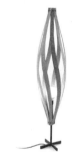

图 1-26　灯具设计

第一章　概述

图 1-25　设计师在日本东京创建并安装了这件铝卷装置艺术作品。铝材以其灵活的特性模仿了一个可视化的布样特性，但同时又保持了自身的金属强度，这件作品运用了几何曲面元素，具有延伸感，这样的造型和表现形式，很直接地触及空间的核心功能——关于布料服装的展示销售。

图 1-26　此款灯具运用重复的斜面元素进行造型设计，用抽象的面形态表达具象的形态，条形曲面有规律的组合表现出斜面的流畅，创造出一种螺旋向上的延伸感，材料选择原生的木材，加工成原木曲面，并保持了木材原有的颜色和肌理，传达了一种生态理念，使得整个设计优雅而有趣味。

图 1-27　这一系列瓦楞纸家具，利用了人们普遍认为脆弱的纸张来制作需求耐用的边椅、边桌等家具，瓦楞纸被特殊的技术利用热力拉成 S 形，块元素应用到家具设计中，并结合色彩和纹理设计成具有空间感和立体感的实体。

种基本形态,都是用块体来创造和表现的,块体可以用面围合而成,也可以由面运动形成,小而薄的块能表达小而轻盈的感觉,相反厚重的块体则表达厚重和稳重的感觉。

在立体造型中,块体最有立体感、空间感和力量感,在利用它们表达作品内涵时,需要我们在了解空间立体的几种基本形态后要充分地利用它们本身的特性。块元素的基本形态和感觉会影响立体组合方式,改变整体的造型效果,比较规整的体块易于排列组合,起伏明显的体块则要处理好组合的交错关系(图1-28)。

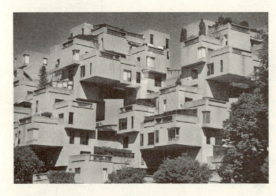 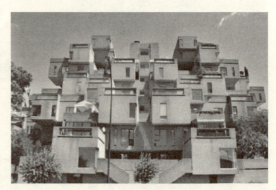

图1-28 栖息地67号/摩西·萨夫迪

栖息地67号是坐落于加拿大蒙特利尔圣劳伦斯河畔的一座社区建筑。它利用了立方体的形态,像搭积木那样,将354个灰米黄色的立方体以参差错落的形式堆积起来。通过结构模块的上下退台式摆放保证户户都有露台,同时兼顾隐私性与采光性。运用模块化的方式,强调垂直方向感的构成体系,体现出立方体坚固的特点,也表现了错综复杂的美学形态。

## 五、其他元素

立体造型是对三维立体形态的研究,其最明显的特征就是空间概念,所以立体造型过程中要考虑到更多元素,除了以上介绍的点、线、面、块体等基本元素外还有以下几种必需的元素,即:空间、色彩和肌理。

空间,是指实体形态与实体形态之间或被实体形态所包围的间隙,是具体事物的组成部分、运动的表现形式,是人们从具体事物中分解和抽象出来的认识对象。空间与实体形态是相辅相成的关系,但二者给人的感觉却完全不同,开放的空间给人空旷、轻灵、神秘、通透的感觉,流动的空间则还会给人以时间感(图1-29)。

色彩,立体造型中的色彩与绘画、平面设计中的色彩不同,二维色彩是平面的,而在三维空间中,实体的表面色彩会受到空间、光影作用、环境因素、材料本身质地和加工工艺等多方面的影响(图1-30)。比如,物体对色光的吸收、反射或透射能力会受到物体表面肌理的影响,表面光滑、平整的物体对色光的反射强,相反,表面粗糙、凹凸的物体,容易产生漫反射现象,其反射力就会变低。如同我们在应用3DMax软件进行Vray材质编辑时,经常会调节漫反射来控制

图 1-29 消散的火车 /Yong Ju Lee

这件作品利用了立体造型中虚实空间的对比，表现火车即将消失的状态，车厢的前半部分是实体，后半部分是几何镂空，层次丰富，具有通透性和时空感，整件作品是银白色，有时光逝去的历史感，另外虚空间的营造有"借景"的效果，透过火车看到周边的景物，就如同火车消失过程中的异度空间，让人产生错视，引发思考。

图 1-30 系列雕塑 /Emily Floyd

Emily 经常创造一些形象化雕塑，其中创造了非常有名的：鸟与虫。她的作品经常引用儿童玩具的形状及色彩，比如圆形、三角形、方形等简单的几何形状，这些雕塑颜色明亮，色彩丰富，不同颜色组合成强烈的对比，充满活力。简单而独特的造型，使得她的作品有着童趣的魔力，让人为之振奋。

物体的色彩感觉。

立体造型中的色彩要符合审美心理效果；要使得色彩与材料、环境、技术相协调；要考虑色彩的明暗、光影与变化。我们在设计活动中应充分考虑各种色彩的艺术表现力，合理地运用色彩创造丰富多彩的立体效果。

肌理，是指物体的肌肤纹理。不同的物体，由于其构成的材料以及构成各物质之间的排列顺序和疏密的不同，所形成的肌理给人的视知觉也不同。立体造型中肌理感指的是材料表面的纹理和构造给人的感觉，由于造型方式和表面加工方式的不同，会呈现出不同的肌理效果。肌理可以是材料

的本来肌理，也可以是人工处理后的肌理，在立体造型中，肌理对于强化形态质感，增强形态的体积感、空间感具有重要的作用（图1-31）。

其实，即使是同一种形态，采用不同的材料也会产生不同的效果和感受。如：同是面材，金属板使人感觉冰冷、坚硬；玻璃板使人觉得透明、易脆；木板让人感到温暖、舒适；塑料板让人感到柔韧、时髦（图1-32）。表面光洁而细腻的肌理让人觉得华丽、薄脆；表面平滑而无光的肌理给人以含蓄、安宁的感觉；表面粗糙而有光的肌理让人感觉

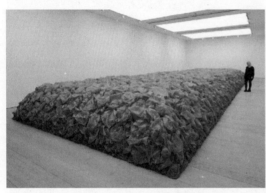
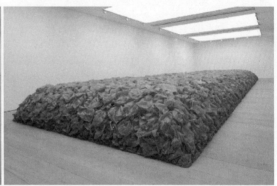

图 1-31　装置作品 /Jean-Francois Boclé
该作品是一件用大量蓝色塑料袋制作而成的装置作品，是为了纪念那些在跨大西洋奴隶贸易中遭遇不幸的人们而作。它重复而庞大的体量令人震撼。其材料是随处可见的超市购物袋，其内部被充满空气，呈现各种造型，形成独特的肌理效果。整件作品是蓝色的，象征海洋，也代表着忧郁，塑料袋轻盈的质感被这大体量的蓝色加重了。艺术家用它们来象征那时人的生命像是一个没有任何价值的商品。

图 1-32　La Mise en Abyme 闭锁曲线装置艺术 /Romain Crélier
这一系列闭锁曲线装置艺术，第一眼看好像是一块黑漆漆的压克力板，其实里面装填了机油，形成一弯浅池。视觉上，就像一个巨大的深水坑，闪亮的漆表面能反射着周围的一切。作品形状是曲线围合起来的，自然富有韵律，机油的材料让作品呈现出漆黑的色调，这种特殊材质有着镜面般的光滑肌理，通过折射反映更有深度感，同时丰富了室内层次。

既沉重又生动；表面粗糙而无光的肌理让人感觉朴实、厚重。

因此，在立体造型的过程中，需要充分重视肌理的作用。了解不同材质肌理的形态特征，从视觉、触觉和心理感觉等多方面加以感受，并根据实际造型需要设计肌理图形，丰富造型形态的表情，使造型更加具有感染力。

**思考与练习**

1. 熟悉点、线、面、体不同形态要素的特征。
2. 欣赏历史上著名的建筑设计或产品设计作品，分析其造型元素。

# 第二章
## 立体造型的基本因素

# 第二章 立体造型的基本因素

在立体造型中,空间离不开形体的塑造,形体和空间相辅相成,形体塑造于空间,空间又以形体为界定。如何更好地、创造性地使用空间和形体,是创造立体造型的重要因素,把握好空间立体造型形成的基本因素能达到事半功倍的效果。本章介绍了空间立体的基本形态、造型的形式感觉和形式法则,以及立体造型相关材料的应用,重点在于了解造型的外在形态和各种材料的特性,把握造型过程中的形式感觉,从而归纳出一些形式美的法则。通过掌握形态、材料、结构、加工技术的综合知识进行立体创造,培养创造思维和创造能力,提高对抽象形态的审美,训练对形态本质和形态关系敏锐的洞察力。

## 第一节 空间立体的基本形态

空间立体是指形体在空间中占据一定的空间位置,并产生立体空间。空间立体的基本形态包括自然立体形态和人工立体形态两大类,其合理的形态外观是内力和外力综合作用平衡的外在表现。自然立体形态是指自然界中客观存在的各种形态,我们经常看到的岩石、河流、贝壳、树木等都属于自然立体形态。人工立体形态是指用各种材料通过各种加工方法加工制造出来的形态。这类的形态是我们接触的最多的形态,包括了各种工业产品和生活用品。因此我们对于空间立体的基本形态的主要研究集中于人工立体形态。它主要包括平面几何形体、几何曲面形体、自由曲面立体和自然形体等。

### 一、平面几何形体

平面几何形体就是四个以上的平面,以其边界直线互相衔接在一起,所形成的封闭空间。如:正三角锥体、正立方体、长方体。在立体造型中,面是构成空间立体基本形态的基础之一,面的不同组合方式,可以构成千变万化的空间形态。同时,面有利于表达抽象的概念,可以根据不同材料的特质进行一定的处理和各种方式的空间变动,获得不同的形态创造出新形象。平面几何形体的边界直线互相衔接,形成具有三维性质的空间和立方实体,其性格特征是形体表面为平面、棱线为直线、形体简练大方、稳定性强(图2-1)。不同形态的平面立体空间造型给人不同的情感体验。例如,梯形给人平稳的感觉,椭圆形

给人自由和轻松感，任意椭圆则给人不稳定的感觉，普通的矩形或正方形则稳定和呆板。

平面几何形体会因视觉角度的转换，呈现出线或体的特点，其面的边缘近似于线体，具有轻薄特征。平面几何形体的正面又具有体的厚重感和充实感，能体现出整体和稳定的视觉效果（图2-2）。

图 2-1  Wireshade 灯具 / Marc Trotereau
这款灯具的外形是由不规则排列的大小线形矩形组成。不同规格的矩形平面组成的几何立方体，按照一定的形式法则组合在一起，有很强的构成感，灵活而稳固。独特的结构使其能完美地贴合在墙壁角落，与建筑融为一体。

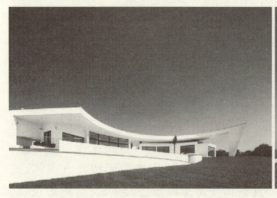 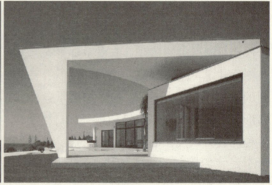

图 2-2  纯白住宅 /Mario Martins
建筑外观的基本造型是优美的弧线外形，两端的屋角高高地翘起，房屋则被包围在弧形墙体之下，建筑的通体都是纯白色的，与大海形成鲜明对比，也凸显出这座建筑的宁静氛围，粗犷中透露着优雅与时尚。宽大的落地玻璃窗，使建筑更有通透感，确保了室内的采光，并使房屋拥有更为宽广的视野。

## 二、几何曲面形体

几何曲面形体是几何曲面所构成的旋转体,如圆球、圆柱等。其特征是秩序性强又有曲线变化,灵活而不呆板。表面为几何曲面,圆润流畅,并富于变化,充满流动优雅的美,曲面造型这种很活泼的特点,常常给人含蓄、优美、柔软的感觉,特别利于表现灵动的内容。

曲线可以分为几何曲线和自由曲线。几何曲线形态强调秩序性、理性。几何曲线形体的不同组合形成复杂的造型,这就使得本身简洁优美的曲线更加丰富多样化,具有很强的装饰性(图2-3)。

图2-3  The Woods 树林灯具设计 /Stokke Austad,Andreas Engesvik
这款灯具的设计灵感来源于北欧的森林与光线,手工吹制的玻璃形似森林中的树木,象征着四季变换。几何曲面形体使得这款灯具简洁优美,边缘的曲线与透明的色彩结合,造型更加丰富多样化,具有很强的装饰性。这种简洁纯粹的设计体现了北欧设计中独特的理念,同时也体现出精湛的工艺。

## 三、自由曲面立体

自由曲面立体是自由曲面形成的立体造型,包括自由曲面形体和自由曲面形成的螺旋体,其特征是优美活泼。自由曲面形体变化无穷,具有不重复性。人们在感受某种形体时,往往会离不开想象,而自由曲面立体造型表达的形态蕴含着某种情感体验,使人们在观察欣赏这些立体造型外在时,往往会产生某种心理情感(图2-4)。而设计师在设计空间立体造型的形态时,常常会赋予作品某种情感,使之更自由、活泼,特别是在视觉方面利用大小不同比例的材料进行分割、组合,从而创造出丰富的自由曲面空间效果,例如使之形成半封闭、半开敞的空间组合。

## 四、自然形体

立体造型中最为自然和自由的一种形态是自然形体,是指在自然环境中形成的天然形体,如水晶、砂石、珍珠等,其特征是具有丰富的色彩和华美的纹理(图2-5)。从具象到抽象的立体形态无一不是对自然形体的转化和演变,这种对自然形体的模仿为立体造型艺术拓宽了领域。

人类在与自然生物相伴的漫长过程中,学会了向自然生物模仿学习,例如,空中的鸟、河里的鱼,以及陆地上的花等各种植物,这些都让人类去探索、联想,从而为立体造型创造出更多的形式。这种对自然的模仿形态即仿生形态,在崇尚自然的意识影响

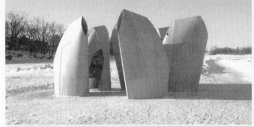

**图 2-4 温尼伯溜冰休息屋 /Patkau Architects**

温尼伯溜冰休息屋（Winnipeg Skating Shelters）利用了自由曲面立体造型，大小不同比例的材料进行分割、组合，从而创造出丰富的自由曲面空间效果，各个立体形态都经过了不同的切割和围合，形成了半封闭、半开敞的空间，形态恣意，质朴而有分量。另外设计采用有机板材，聚集的圆锥状结构，表现出独特的自然纹理，与室外的环境和谐共生，也体现出休息屋的亲和氛围。

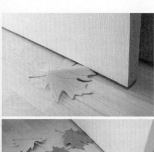

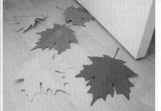

**图 2-5 家居用品·看家宝贝**

这款设计可以让你把喜欢的秋天、秋叶留在家中。缤纷的秋叶看起来像是被风不经意间吹进了屋门，它实际上是一个有效的看家宝贝，用秋叶这种状态来展现给我们，秋叶飘落在家门，能帮你等待归人。这个创意设计造型取自大自然的落叶，材质是橡胶，易于加工成型，也能很好地表现秋叶的经脉和纹路，形象逼真，触感柔和，颜色有黄色、橙色、红色和棕色，是秋叶自然状态下的演变色调。这种超真实的拟真设计，能唤起人们对自然和时间的回忆和思考，引发情感共鸣。

下，仿生形态往往被设计师们运用在各种空间场所。比起几何形态，它更具亲和力，带有生命活力和自然情趣（图2-6）。

　　从形态的角度细心观察，我们会发现，生活中常用的家具、电器和灯具中都隐含着某一种基本形态。我们可以根据实际的需要，对空间立体的基本形态加以改变和处理，使其呈现出丰富的造型效果。空间立体的基本形态除了以上所介绍的视觉形态以外，还有线型形态、面型形态。但大多数情况下它们都是以组合的形式来表现的，也有着各自的性格特点和表现形式，通过它们之间的相互作用影响着整个立体造型，使造型作品的形式更加丰富多样。

## 第二节　立体造型的空间形式感

　　立体造型有着无数的空间形态和组合方式，我们从这些无数的形态中加以区分，寻找美的形式，然而美是由立体造型依据不同形式法则所给人的不同感觉决定的，因此，不同的造型的结构、组织、色彩、材料以及不同的组合方式都会产生不同的视觉效果和心理感受，我们要善于发现生活中丰富的立体形式，并灵活地创造出新的富有形式感的立体形态。

### 一、空间感的创造

　　空间是物质存在的客观形式，一般是指具有高度、宽度和深度的立体空间。空间感是指立体形态在人们的视觉中反映出来的视觉感受。立体造型的空间分为物理空间和心理空间，物理空间是实体所限定

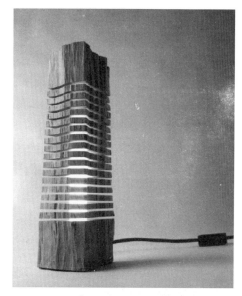

图2-6　劈柴切片台灯/Paul Foeckler

这是一款用北加州的柏木做成的雕塑灯，利用切片的方式制作，并用玻璃管和橡胶圈将木片连在一起，里面装上白色LED灯。整体造型保留劈柴的外观和纹理，稍作打磨，切片的加工方式也变成了造型的构成方式，灯光从切缝中柔和地透出，极具韵律和意境。

的空间，是可实际把握的空间。

相对于物理空间，心理空间来自于空间向周围的扩张，是没有明确的边界却可以感受到的一种感觉空间，能让观者感受到空间信息。在立体造型中，创造丰富的空间感可以凸显主题，具体可以利用不同的空间形式暗示、引导观者产生不同于实际物理空间的空间感受，例如空间所带给人的紧张感、扩张感、进深感、流动感等（图2-7～图2-8）。

图2-7 漂移/Snarkitecture
这件作品是用一系列巨大的管子搭建的帐篷，并将其漂浮于地面之上。管子采用的充气材料"inflate"是透明的，利于采光。这些管状结构具有轻盈感，也使得它能够以巨大的数量震撼人心。经过设计产生堆叠拥挤的效果，它所形成的空间也由于这种堆叠形成的下垂感，会使人产生紧张感。

图2-8 香奈儿流动艺术展览馆/扎哈·哈迪德
展览馆采用了自然的流线型形态和组织方式，扭曲起伏的建筑形式将雕塑化的线条和形式逻辑结合为一体。富有流动感的几何形和有机的曲线组成了富于变化和动感的空间。空间中使用黑白两种颜色，黑色的线条强化了白色曲面所围合的空间，使空间的层次感更加丰富。整体造型将光与影对比交织，体现出展览馆的现代气息和艺术特征。

立体造型对空间的占有一方面是物体的实体,另一方面是空虚的容积,立体和空间是紧密联系的,所以其重点在于研究空间中的纯粹三维立体形态的形式美感和造型规律,为现代设计艺术提供经验和规律。

**二、量感的变化**

立体造型的量感包括物理量和心理量,从物理现象上看,是指立体造型的长、宽、高的尺寸及重量等,可以测量和计算。简单来说就是形体的大小、多少、轻重等,比较直观具体。心理量是心理判断的结果,是人们在观察立体造型之后对作品所产生的心理感觉。包括对物体的形态、色彩、材质、空间的判断,如重量感、结实感、轻重感、扩张感、范围感、界限感、力度感(图2-9)。

心理量感是一种知觉的量,并不一定真实存在,但却给人以强烈的心理感受。曲线缠绕的造型,本身是静止的,却能够给人以运动的感觉,除了质感、色彩、肌理的影响外,造成这个错觉的主要原因就是形体结构是否准确表达了形态的本质(图2-10)。

量感是立体形态区别于平面形态最基本、最典型的结构特征,立体造型中的量感更多的是指心理量对形态本质变化的感受,这是抽象形态物化的关键。因此,创造良好的量感,可以让立体造型更加具有主题性。

**三、色彩的感知**

色彩感是立体造型展现自身魅力的一种重要感觉,也分为两个方面,一是在物理学上对立体形态塑造的作用;另一方面是在心理

图2-9 Tri-Bowl 建筑设计 /iArc Architects
这是韩国仁川港的 Song Do 中央公园建设的一座标志性建筑,整个建筑犹如三个连在一起的碗,下面是流线的弧面,建筑内部的通道和空间设计也多是流线型的。这座建筑改变了通常的建筑形式,巨大曲面,没有转折形成惊人的体量,宏伟壮观,水泥和特殊建筑材料以及建筑的灰色也呈现出一种超现实感。

图2-10 缠绕 /Benjamin Shine
设计师为自己设计了一场以"缠绕"为主题的婚礼,运用金属网制作成丝带,将雕塑制造成丝带缠绕的形式,延展在森林。绵延的曲线缠绕成人物头像,象征灵魂的交流,虽然其材质是金属网,但却给人以轻盈缥缈的感觉,非常唯美。

学上,立体形态色彩对人的感觉有着重要作用。立体造型中的色彩不同于平面的色彩,它存在于三维空间,要考虑到环境、技术工艺、材质、光影等因素。立体造型中不同的色彩给人以不同的视觉感受,深色给人以稳重感,艳丽的色彩给人以活泼跳动感,对色彩的准确把握有助于渲染氛围和意境(图2-11)。

色彩是立体造型中不可忽视的造型手段,它富有表现力,在空间中有一定的意义。同时,它在环境中最容易烘托气氛,传达情感,满足人们视觉和心理上的需求。因此,可以利用色彩使造型结构更加明确,加强立体造型的表现力和整体感(图2-12)。

图2-11 Dream Interiors 梦幻内饰 / 卡佩里尼
这件设计作品利用了有趣的方法进行设计,明艳生动的不同颜色仿生蝴蝶造型汇聚在一起,形成蝴蝶群飞的场景。注重色彩的运用,多种鲜艳色彩的有序组合使得蝴蝶群有了更多的参差变化,如红、黄、橙、蓝、绿等颜色,不同颜色的交织呼应更能表现蝴蝶空中飞舞的动态。蝴蝶本是静止造型,由于排列的方式和流动颜色的应用使得整件作品有了运动和飞舞的感觉。

图2-12 玻璃雕塑系列作品 /Dale Chihuly
这一系列的雕塑题材主要是花卉图案,这些植物花卉的仿生形态栩栩如生,让人感受到自然的生命力。Dale Chihuly 注重研究材料的透明性,他了解玻璃作为创作介质具有其他任何材料无法比拟的特点,透明的质地和斑斓的色彩交相呼应。玻璃雕塑反映了艺术家大胆丰富的想象力,同时也向我们呈现了一个五彩斑斓的世界。

## 四、肌理的营造

肌理感是指造型材料的表面特性在视觉和触觉中的印象,在形态上主要表现在肌理和质感两个方面,如石材的光滑粗糙,金属的冰冷、玻璃的通透等。肌理不是独立存在的,它依附于造型,是立体形态的表面组织结构,同时对立体造型也起着重要的作用。不同肌理的立体造型所给人的感觉大不相同,它可以增强立体造型的质感和体感,并且还能丰富造型的表现形式,使形态产生超越视觉范围的效果(图2-13)。

立体造型中材料决定了肌理的特性,各种材料有着不同的外观特征和手感,体现出不同的质地和感觉。它没有图案的耀眼,也没有色彩的张力,但却具有较强的感染力,如石材的朴实厚重、玻璃的清澈透明、金属的华丽气质。肌理感会因尺度的差异和视觉的距离产生不同的视觉效果。当视觉距离比较近的时候,肌理会呈现出较为突出的触觉感;视觉距离较远的时候,这种触觉感便会减弱。同时,肌理能够带来美感,并丰富形态,使形态更具感染力(图2-14)。

## 五、动感的体现

物质都是运动变化着的,然而我们日常所定义的运动是相对的,这就导致我们会

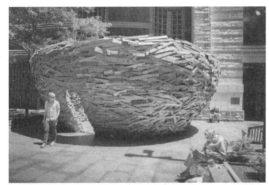

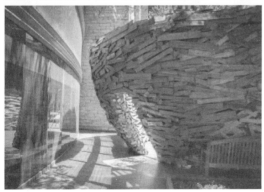

图 2-13 the reading nest 阅读巢 /Mark Reigelman
这件装置作品坐落在克利夫兰公共图书馆外面,寓意与基地相互呼应。作品运用鸟类筑巢的结构形式进行设计,在体量上考虑到人的视知觉特征,并留有出入口方便游览,同时在用材上保留木板原始的色彩和肌理,给人以亲近感和自然感,舒适度极高。

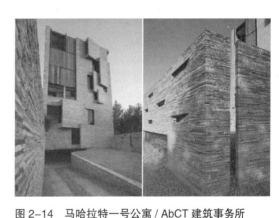

图 2-14 马哈拉特一号公寓 / AbCT 建筑事务所
这座建筑是结合了当地的环境以及石材加工行业所造成的资源浪费而进行的一个废石材料的设计,整座建筑通过突出块体元素进行设计,从外观来看就是不同单个块体的衔接和组织,具有强烈的形式感。大面积的石材有序堆积形成建筑的结构和立面,表现出一种紧凑感和严密感,另外,木材的拼接利用在肌理和色彩上有效地打破了石材的僵硬和生冷,使整座建筑更有活力。

忽略那些微观和缓慢的运动，所以看似静止状态的形态其中也蕴含着运动，如何将其以视觉形式呈现出来，是立体造型设计中非常有意义的内容。另外运动和张力是相互联系的，在立体造型中把握好张力与运动的关系，便会形成动态平衡的效果（图2-15）。立体造型中的运动感有多种形式，比如速度感、生长感、延伸感等。

凡是运动感的形态都会吸引人的注意力，这其中蕴含着发展、奋进的精神状态，能够表现出生命力。比如钢铁、水泥、塑料等工业材料本身是冰冷的，毫无生机的，但是通过体、面、线的组合和空间的变化，以及相应的结构设计，形成的立体造型便会产生运动

 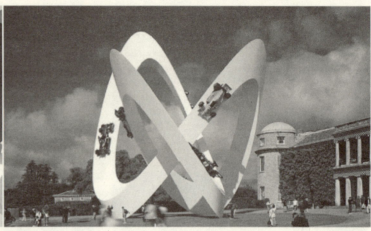

图2-15　2012年Good Wood速度节的主题雕塑/Gerry Judah

作品的白色曲线道路长150米，整个雕塑60吨重，异常壮观。雕塑将道路抽象成为缠绕的结，6架Lotus经典跑车奔驰在上面，极速飞车的感觉吸引人的眼球。雕塑不断变化的曲面由平面板材拼接而成，缠绕的曲面体造型增加了作品的张力，另外作品中的白色跑道，表现出汽车飞驰的速度和极速运动的感觉。

感，极具吸引力。通常情况下，让静止的形态产生动感，可以采用位移、重复和渐变三种造型手法，造成视觉上的运动感（图2-16）。例如，相同形态的重复出现，会形成连续而又有规律的节奏感，也就会形成动感。

## 六、错视感

错视感其实就是"视错觉"，是指主观视觉与客观存在不一致的状况。立体形态的三维错视有很多种，形体错视：光影错视、透视错视、形体反转等；空间错视：远近错视、进深错视。虽然错视很多时候是与事实不符的，但是在立体造型中，错视却能带给我们意想不到的视觉效果（图2-17）。

立体造型中有时会出现形体错视。从一个角度观察造型，立体形态会打乱空间的有序合理性，出现穿插矛盾，物体和空间前后关系紊乱（图2-18）。

另外，有时候透明的立体形态与空间叠合也会引起错觉。所看到的透明造型，其空

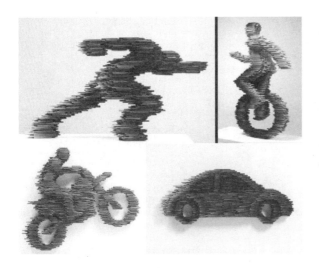

图 2-16　系列雕塑 /Kang Duck-Bong
这一系列作品使用廉价材料——PVC 管进行设计。作品的最大特点是利用短线元素进行有规律的排列组合，形成人和物在运动中的状态。另外颜色的搭配使用也很巧妙，增加视觉上的质感，形象地揭示了运动中风和光的效果，用静态之物表现运动和速度的同时，使设计作品更有速度感和艺术感染力。

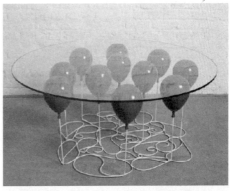

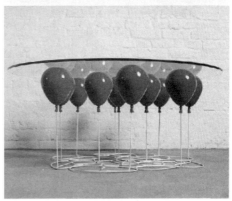

图 2-17　Up balloon 咖啡桌 /Christopher Duffy
这款非常有趣的桌子利用了悬浮和浮力的概念，好像玻璃桌面是由气球举起而悬浮在空中的。其实桌子是由强化玻璃、金属树脂复合材料与强化钢棒制作而成的，尽管结实耐用，但却呈现出一种失重的感觉。另外桌面是透明的，气球造型的颜色是红色，结合材质的反光特性会产生强烈的漂浮感，使这种错觉更有趣。

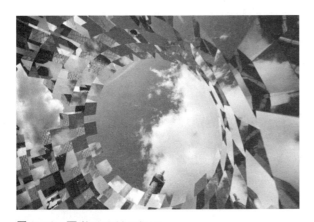

图 2-18　环 /Arnaud Lapierre
作品坐落在法国巴黎的 Vend Me 广场中心。镜面立方体的反射环状结构，只留下空心圆圈上方的天空作为唯一的清晰视图，在外观上这是一个具有很强整体性和逻辑性的方块阵列。但是，置身其中，360 度的镜面会完全扭曲了人的视线，让人产生迷幻。这种视差与人的感官和经验有效互动，引发人们经历或思考空间之间的关系。

图 2-19　隐形人 /Rob Mulholland

这一系列作品的创作过程是和镜面反射的原理息息相关的，半透明的亚克力玻璃折射光线，营造虚幻的不同寻常的效果，不管是色彩，还是形态，都真正做到了和自然环境浑然一体。艺术家创作出的作品被安置于自然环境之中，反射着周围的环境，并融入环境之中，如果不认真观察，很难察觉作品的存在。通过这种塑造，使得公众能够反思和自然的共存关系，让人产生联想，印象深刻。

间关系似是而非，随着角度的变化视觉会不断发生转换，从而产生错视效果（图 2-19）。

在立体造型中，应充分重视视觉观察的特征，合理地调整造型形体，避免视错觉对造型的负面影响，同时也要善于把握和利用错视原理，使立体造型展现出更加奇特的视觉效果。

## 第三节　立体造型的形式法则

立体造型研究三维空间中如何将立体造型要素按照一定的原则组合成个性的、美的立体形态，同其他艺术门类一样，都要遵循形式美的法则。在立体造型中，空间与形体之间是离不开的，二者相辅相成，形体立于空间之中，空间离不开形体的塑造。所以，立体造型并不是形体在空间中的胡乱堆砌，而是立体造型要在空间中遵循一定的法则，它是人们在创作活动中对美的形成规律的经验总结和抽象概括。我们主要从立体造型的角度出发，结合常用的造型形式法则：形象的重复、整体的韵律、对比与调和、构图的平衡和形象的特异，最大限度地增强立体造型的美感效应。

### 一、形象的重复

重复是让人记住一样东西最好的方法，在同一个要素反复出现的时候，就会形成运动的感觉，使整个物体充满生机，看起来稳固。重复是指某一个单元有规律性地反复或逐次出现时所形成的一种富有秩序性和节奏的统一效果，也是空间立体造型中最基本、最和谐的一种表现形式。然而一种或者几种形式的单位形式进行组合时能使整个造型发生变化（图 2-20～图 2-21）。

图 2-20　金属家具 Sunny / Dmitry Kozinenko

这一套家具运用极简的线条和最简单的立方体结构,用简洁的平面和线条勾勒出了茶几和收纳柜的面和边框。并且还将光与影结合,模拟了阳光照射物体投在地上的阴影,独具创意地把影子做成家具的一部分。直线、边框和投影形象的重复,加强了家具的造型感,也深化了光与影的主题。

图 2-21　俄罗斯 Uralchem 肥料公司 /P-06 设计工作室,Pedra Silva Arquitectos 建筑事务所

设计师打造了一个新颖、独特的天花板,由圆盘组成了矩阵布局,灯光照明和排气口根据实际需要设置,融入矩阵之中。另外,导视图形符号呼应圆形图案,这使得整个空间更加宽敞,也更加统一。

重复的形式具有数理和秩序美感,容易表现节奏感,具体表现在色彩、肌理、形态、材质等造型要素做有规律的间隔重复。形象的重复具有强调的特性,但是一成不变也会枯燥乏味,所以要寻求一点变化来满足视觉美感的需求。

## 二、整体的韵律

韵律的表现是表达动态感觉的造型方法之一,是一种只可意会、难以言传的情感感受,它没有形式可言,当形态大小、方向、位置、色彩、光线、排列发生变化时,都可以产生韵律美。说到韵律最先让人想到的是

第二章　立体造型的基本因素

音乐带给人的节奏感,这种节奏感从某种程度上是一种韵律,让人身心愉悦,所以,韵律是在节奏的基础上赋予情调的感觉,它能使节奏具有强弱起伏的情调,使立体造型产生抑扬顿挫的变化之美(图 2-22)。韵律的形式有重复、渐变、交错和起伏等形式。

韵律的本质是反复,当统一的要素或单元形反反复复出现时就会形成一定韵律感,同时会感到一种秩序性。可以利用空间的间隔重复使立体造型创造连贯性,在整体上形成优美的韵律,将这种方式应用在其他造型设计上面可以创造出丰富的而又多变的效果(图 2-23)。

图 2-22　luminosity 灯具设计 / Tom Dixon

这件作品表达了设计师对工程学的赞颂。灯具将自身的内部细节完全展露在外。这个设计的各个部件,例如暖气片、大型的亚克力透镜和 6 盏 LED 灯,都被结合到一个圆柱形灯罩中。这几款灯具都是规则的几何造型,规整、简单,灯罩主要是金属材质,结合色彩有反光特性,线元素的有序利用表现出机械感,外罩有不锈钢、铜和深蓝三种不同色彩的选择。这三种颜色具有强烈的理性特征,体现出工业感。

图 2-23　s.n.d 时尚店/Francesco Gatti

这间店铺的设计创造出一个可拉伸、有张力的天花吊顶,仿佛真实地被各类物件的重量所影响。设计中使用阻燃的极薄半透明玻璃纤维材料,上万片的垂坠片又绵延不绝,形成各种弧度造型,紧凑而有韵律,成为空间的绝对主角,同时用木材装点室内铺地及墙面,这样在整体环境中更凸显坠片所制造的缥缈"幻境"。

## 三、对比与调和

对比是两个相反的要素结合在一起时产生的强烈的强烈的对照,对比形式包括大小对比、厚薄对比、粗细对比、方圆对比、疏密对比、正反对比、形状对比、肌理对比、远近对比、色彩对比等。简单地说就是在一个造型中包含着相对的或相互矛盾的要素。对比要素包括形、色、质的对比,如直与曲、圆与方、动与静、明与暗、黄与紫等,把两个对立的元素结合起来,造成反差,使之在视觉上产生强烈的对比效果。当然这种对比是在统一的整体下,在整体中求变化、求差异而不破坏整个立体造型的效果。

调和是指在立体造型各个形体拥有自己特性和差异的前提下,使其整体达到统一性、协调性。调和需要从整体上减弱那些显著的差异,使构成造型的各个要素受到一定约束,将复杂的要素恰当和谐地组成一体,从而产生美的统一性(图2-24)。简单地说,调和是指造型要素形、色、质等诸方面之间的统一与协调。只有很好地将对比和调和相协调,才能使空间立体造型具有创造性。

对比突出了形态的差异性,使其个性鲜明、生动活泼。而调和强调共性因素,起着过渡的作用,使形态之间更加和谐。对比与调和多表现在形体、材质、空间、色彩等方面。只有对比没有调和,造型就会显得杂乱,相反,只有调和而没有对比,造型又会显得很单调。

图2-24 椅子设计 / Raw Edges Studio

设计整体采用了螺旋的形式,主要运用线元素进行造型设计,运用线进行不同结构的缠绕,结合木质底座形成不同的造型。每款座椅有采用不同颜色的线,补色的对比恰到好处,协调了不同颜色之间对比关系,使它们处于一个整体之中,另外曲线与直线的对比充满趣味,每个个体都有自己独特的个性,整体和谐统一。

## 四、构图的平衡

平衡在构图中涉及重心的问题,平衡给人平和、稳定、条理清晰的心理感受。在构图中不断调整造型的大小、比重和位置,使之形成稳定、和谐的视觉形态(图2-25~图2-26)。平衡的构图在我国古时就被应用,一直沿用至今。与平衡式构图相对应的是对称式构图。在设计中,求得稳定的造型形式,经常利用到平衡式的构图,使之打破传统对称式构图。

人们在观察立体造型时,会自觉地寻求稳定的视觉中心,因为稳定的视觉中心能让人内心平静、安定。在立体造型中,获得构图平衡的关键就是要处理好整体与局部、局部与局部的合理关系、形体之间的虚实关系,以及色彩的关系。

图 2-25 成人摇篮 /Richard Clarkson

这一摇篮是采纳了自闭症和儿童节律性运动障碍（RMD）的研究成果而设计的，外观上这款摇篮椅是一个半球体的造型，这种造型刚好适宜摇篮椅的特殊功能，在材料上使用了软性面料和木质框架进行设计，面料内部是纤维填充物，柔软有弹性，并且采用自然、素雅的颜色。椅子让人有一种安全可靠的感受，也给人一种平衡的感觉，并且非常的漂亮。对于使用者来说，它不仅能使人得到最大限度的放松，而且营造了完美舒适和平静的环境。

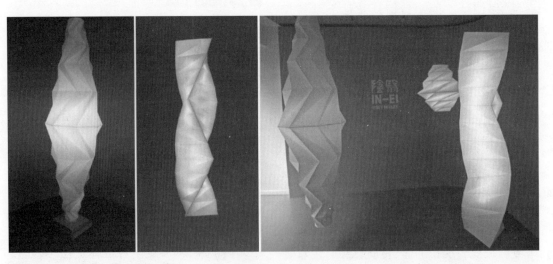

图 2-26 "IN-EI" 灯具 / 三宅一生

可折叠的灯具设计。设计师运用了可持续的设计手法。设计的名称是从日语音译过来的，在日语中 in-ei 的意思是"阴影""遮蔽"和"细微变化"的意思，灯具全部用折叠布料制作，展开后就形成了一个大灯罩，通过层次间的变化形成有趣的光影效果。设计是三宅一生进行 2D/3D 折叠服装设计研究的延续。灯具都是用特殊的织物材料制作，这些材料是利用回收的 PET 瓶制造的，经过创新的技术加工，这种材料能有效地节省能源。

## 五、形象的特异

除了上述四种形式法则外,最具有创新性的一种法则是形象的特异。立体空间的造型形态大都采用几何形态理性思考,并强调秩序性,形态典型、简洁、便于记忆(图 2-27)。而立体造型的形态特异却能给人以丰富的联想,给人提供一种全新的视角和法则进行立体造型,适合青少年开发思维。

通过特异形象来创作的立体造型,能以静态的形式给人以动态的感觉,并引起人们的振奋,从中获得美感。这种法则在一定程度上打破了传统的立体造型的形式法则,以一种前所未有的新形态展现在人们面前,注重创意和创新,丰富了立体造型的形态表现,也反映了当代人们追求新潮和刺激的需求(图 2-28)。

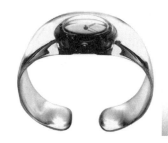

图 2-28 "O"腕表 / 吉冈德仁

这是由吉冈德仁为三宅一生设计的一款腕表,取意"水"。整体造型为半闭合圆形,流线顺畅,并采用一种透明的塑性材料制作而成,如同流水一般,晶莹清澈,折射出一种特殊的质感。不同于常见的腕表造型,具有新奇感和吸引力。

## 第四节 材料应用

材料是立体造型的物质基础,了解各种材料的特点和功能以及它们的加工工艺,充分地利用材料的性能,对于立体造型的含义表达具有重要的作用。材料决定了立体造型的形态和色彩等,同时也决定了立体造型的加工性能,优秀的立体造型设计不仅体现在它的功能和结构上,还体现在新材料的应用和工艺水平等方面。材料的本身不仅制约着立体造型产品的结构形式和尺度大小,同时也限定着材质所呈现的效果。总之,物质材料不仅决定了立体构成的形态、色彩、肌理等心理效应还直接影响着立体造型的物理强度、加工工艺和加工方法等物理效能。对材料合理而科学的选择和应用是立体造型不可缺少的一个环节。

### 一、材料的分类

对材料进行加工和设计是立体造型中

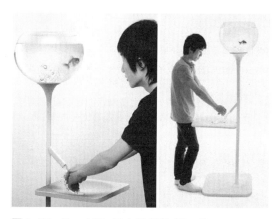

图 2-27 Poor Little Fish 洗手盆 / Yan Lu

这是一个有趣的设计,由一个洗手盆和一个鱼缸组成。当有人打开水龙头洗手的时候,鱼缸里的水就会减少(这只是视觉效果,鱼缸里的水会直接流到下水道),即使没有节水意识的人也会想到尽快洗完手,并把水龙头关好。这种独特的造型设计,让人印象深刻。

最重要的一部分,所有的立体设计都要通过材料来表现,因此材料是进行构成创作最基本的物质载体。材料的质感直接影响加工的程序和后期设计作品的效果,材料自身的纹理、质感、色彩等都会直接影响人们的视觉感受和心理感受,立体造型给我们带来的生动的视觉和心理享受就是来自于对材料的正确运用。立体造型加工方式和加工程序的选择都需要考虑材料的性能,不同的材料由于性能有所不同,其加工方式和给人的心理感受也会不同(图2-29)。随着技术的进步,可供使用的材料越来越多,这也丰富了立体造型的加工方式,给设计带来了更大的空间。生活中材料种类繁多,根据材料的性能、加工方式和形态通常把材料分成以下几类。

1. 硬材与软材

根据质地的软硬性质可将材料分为硬材和软材两种类型,常见的硬材有金属、石材、玻璃、陶瓷,虽然都属于坚硬的材料,但其表面的特征各不相同,其造型效果也是大相径庭。常见的软材有泥土、纸张、软性塑料、棉线、橡胶等(图2-30～图2-32)。

硬材和软材在加工方式上有很大的不

图2-29 火焰/阿纳·奎兹
这是一件用大量木材完成的大型艺术装置,结合上海静安雕塑公园曲廊的空间,设计师充分发挥想象力,透过层层的架空与重叠,使雕塑达到匪夷所思的平衡。交汇的影子和日光穿插在凝固的柱子之中,散发出持久的活力。它引发人们思考,想着所发生的事情,与熟识的人们见面。

图2-30 热气球灯/Inga Sempé
这款灯具选用通常用在大型工业制作上的高密度聚乙烯合成纸作为材料,用这种纸张的褶皱特性营造出类似热气球的灯具造型。灯具的外形甜美、时尚。另配有金属底座,无论是做吊灯用,还是做立式灯用,皆可彰显出温婉之气。

图2-31 橡胶轮胎和各种尺寸的PVC管的综合运用,没有玻璃材料的坚硬感,易于造型,具有很强的设计感。

图2-32 软质线材和木质框架的综合材料构成。这项设计采用了柔和硬的结合,红与黑的对比,给人以强烈的视觉冲击力。

图2-31 学生作业 / 刘翠婵,邓佩佩

图2-32 学生作业 / 毛韵雪,吕玲

同,因此给人的视觉和心理感受也是完全不同的。在做立体造型设计时,要根据构成的内容、形式和整体的效果来对材料做恰当的选择,并从中了解质感、肌理和其所能达到的各种表现效果。图2-33中的设计运用软材线材编织成了一个大型游乐场,线材相互交织形成柔软的网面,具有弹性,给人亲和感。

2. 自然材料与人工材料

如今,材料的种类非常丰富,自然材料和人工材料的划分就是按照加工方式的不

图2-33 Rainbow Net 彩虹网 / 堀内纪子

这是一个编织而成的儿童游乐场。在此之前堀内纪子的编织作品都是安静的,被两个小孩改变了这一切后便钟情于大型的互动式编织艺术。这个游乐场突破了传统游乐场的形式,利用线材的编织和拼合,形成了严密的网状结构,因材料特性使整个结构富有弹性。并且使用了多种鲜艳的色彩进行拼接,生动有趣,也贴合了游乐场的主题。

第二章 立体造型的基本因素

同而区分的。自然材料又叫做天然材料，顾名思义是指那些在自然界中没有经过加工、自然形成的材料，常见的天然材料有木材、石材、泥土、竹材、皮革等（图2-34）。

人工材料是指经过人们加工处理过的材料，也叫人造材料，主要分两大部分：一是以天然材料为基础所制造的材料，如人造皮革、人造水晶等；另一种是利用化学和科技制成的在自然条件下几乎不存在的材料，如塑料、玻璃、合金等。常见的人工材料有陶瓷、玻璃、金属、纸张、纤维等（图2-35）。其中木材、石材、金属、陶瓷均为传统材料，塑料、玻璃、纤维则属于现代材料。

3. 不同物理性能的材料

按照材料各不相同的物理性能，又可将材料划分为弹性材料、塑性材料和黏性材料；根据材料的形态，又可将其分为线材、面材和块材。这几种材料都可以结合使用，作为综合材料应用在立体构成中。在立体设计的过程中，我们要了解不同性质材料的属性特征，在已有材料的基础上加以变化，从而创造出更加丰富的艺术形态（图2-36）。

图2-34 橡木LED灯/Elomax-Agency工作室

这款LED灯运用橡木作为基础材料，经过切割、折曲等加工制作而成，其造型是半封闭的围合立体，保留了木材原有的纹理，形成这款气质清新、造型独特，且极富设计感的灯具。

图2-35 BEEloved包装设计/Tamara Mihajlovic

这是一款独特的产品包装设计。设计师在设计时受到了蜜蜂形态和蜂巢结构的启发，将瓶体设计成不规则的切面造型，犹如钻石一般会产生丰富的表面光感。蜂蜜般的天然色彩和透明的玻璃材质结合使瓶子的外观设计让人眼前一亮，同时还带有高贵而奢华的味道。

立体造型要依赖于物质材料来表现,不同材料的物理特性:软与硬、干与湿、疏与密,以及透明与否、可塑与否、传热与否、有弹性与否等,都会直接影响和限制立体造型的加工,从而间接限制了立体造型构思。同时,物质材料的视觉功能和触觉功能是艺术表达中重要的组成部分,它赋予了材料肌理不同的心理效应,比如粗糙与细腻、冰冷与温暖、柔软与坚硬、干燥与湿润、轻快与笨重、鲜活与老化等。所以对材料的选择、应用和加工工艺是必须要考虑到的因素。对材料的了解、材料的加工以及新材料的寻找和发现是立体造型学习和实践中不可忽略的重要内容。

## 二、基本材料与工具

在立体造型中,只要是材料就可以被加工利用,但是由于考虑到成本和加工技术的难度,一般会采用一些常见又易加工的材料,如纸、金属、木材、有机材料和无机材料等。所以要根据不同产品的特质和功能,选择与之相对应的立体造型材料,并用美和科学的法则把它们结合在一起,从而使之在立体造型的外观上得到统一。

1. 基本材料

对材料的选用要根据不同产品的特质和功地,相应地选择与之相对应的立体造型材料。一般来说,造型材料可以分为纸、金属、木材、有机材料和无机材料等。

(1)纸。在常用的材料中,纸张是最基本的一种材料,这和它的性能有很大关系。纸张是用织物纤维制成的薄片,其主要原料是麻类、稻草、麦秆等野生植物。纸有着极其悠久的历史,并在我们的生活中被广泛使用,其质地较为柔软,可塑性强,易于折叠、弯曲、切割和粘贴。纸张是立体造型很好用的面材料,由于纸具有可塑性好、易定型等物理特征,对加工的工艺要求比较低,加上

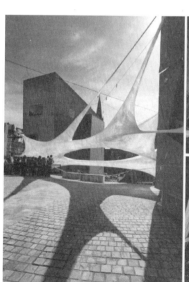
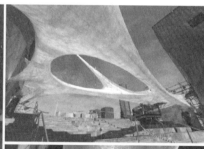
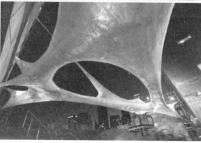

图 2-36 Tape Melbourne 墨尔本带条 / Numen For Use 设计集团

澳大利亚墨尔本在城市当中设计的一个特殊的艺术景观。这是一件展示安装带条的公共艺术品,这些带条纤巧柔韧,把腱式条形的框架层层包裹起来,通过桥型跨距和固定框架形成复杂的有机体形状,这件作品专注于体验性大型公共艺术,它理想地遵循了力量的弧形轨道,其内部结构灵活、有弹性,外形有一种安静的完美。

它的价格比较低，因此纸是立体造型中最常用到的材料之一（图2-37～图2-38）。

随着技术的发展，纸张的种类也在不断地变化，出现了不同颜色、不同质地、不同厚度的纸张，如铜版纸、白卡纸、牛皮纸、瓦楞纸等。由于纸的特征各不同，例如，用于书写的纸在功能上只要求可以写字，而包装用纸就要根据所包装的物体而决定，例如包装电器之类的纸要有足够的厚度，而包装礼物的包装纸则更加注重美观（图2-39）。

根据不同用途，纸可以分为书写用纸、照相用纸、包装用纸、印刷用纸、绘画类用纸和其他用纸等。由于纸拥有较强的可塑性，其厚薄经过简单的加工后也不同，所以纸在经过各种弯曲、拉伸和折叠等处理后，还能改变材料的外形从而产生不同的效果。

（2）塑料。它是一种有机的化学材料，也是被广泛应用的材料之一。塑料因其加热后，可利用其可塑性而进行加工、塑形而得名（图2-40）。塑料一般分为热塑性树脂和热固性树脂。在立体造型设计中最常被使用的是具有造型性的丙烯酸树脂和杜邦可利安。丙烯酸树脂的透光率比较高，表面平滑如镜子一样，质感如水晶一样剔透，具有"塑料女王"的美誉。它的重量只有玻璃的一半左右，强度却是玻璃的15倍以上，具有无限造型的可能性。杜邦可利安具有柔和的质感、耐冲击、不褪色、容易加工，具有柔美的视觉效果。

目前在立体造型中常用的塑料材质还有ABS板和PVC管，泡沫塑料也是一种很

图2-37～图2-38 学生作业/戴芷萱，孔令轩
纸张重叠效果的立体造型。利用纸张易于造型、可塑性强的特性，通过染色和折曲，呈现出不同以往的视觉效果，有时甚至让人看不出是纸质的材料。

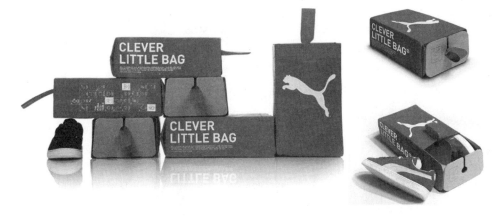

图 2-39　PUMA 包装设计 / 伊夫贝哈尔 Yves Behar
这是一款新颖的包装设计。PUMA 为了提倡更清洁、更环保、更安全的理念，通过纸板的结构设计，鞋盒的纸板使用比以前减少了 65%，这样一来占用空间少，重量也下降了，也无需再使用塑料袋包装鞋盒，本身就结合了手提袋的设计。更加方便运输，大大节约了各种资源。所以 PUMA 把它称之为"聪明的小袋子"。

图 2-40　学生作业 / 吴蕾、王思聪、魏菲
PVC 管的紧密排列，厚重稳定。通过高低长短的不同，构成一定的坡度，显示出韵律感，同时运用色彩的不同形成了特定的图案，给人以视觉冲击力。塑料的可塑性强，重复组合的形式具有创新性。

方便的材料。塑料的成本低廉且容易切割，加工起来特别方便，因此能获得很多人的青睐，也是未来很有发展前景的构成材料之一（图 2-41）。

（3）金属。一般认为能导电、导热的元素称之为金属，金属可以分为钢材、铝材和不锈钢等。金属具有很强的雕塑性，在受到外力时可以改变形状，根据加工方法的不同所呈现的造型也不同，例如，锻造是将金属材料进行铁锤敲打的造型加工方法。铸造加工方法就是利用高温，把金属熔化成为液体并倒入用其他材料制作成的模型中进行

图 2-41　有趣的调味瓶 /Enoc Armengol

此款调味瓶的造型活泼，外观像是不倒翁或沙锤状的造型，外壳是颜色鲜艳的塑料，大肚的一头是调味罐，细长的那头则被改造成了卡通风格的叉子和勺子。色彩鲜明，功能多变，可以盛放调味品也可以当做餐具，趣味性十足。其采用了有机材料，易于造型。

图 2-42　灭火器 Firephant/Lars Wettre，Jonas Forsman

这项设计获得了 2012 年红点产品设计奖 Best of the Best 的殊荣，它的设计符合人机工学，功能明确，采用金属材料，小巧便利。它弥补了呆板的老式灭火器笨重和使用困难的缺点，它的样子优美，符合现代生活空间的装饰风格。

造型的一种方法，在制造那些无法进行弯曲和锻造的复杂的立体造型时，铸造可以视为有效的方法（图 2-42）。

金属的种类特别多，有各自的属性，但是它们也具有质量重、硬度强这些共性。金属材料可分为有色金属（如金、银、铜等）、黑色金属（如碳钢等）和特殊金属（如减振合金等）三类。金属的熔点比较高，在特定的温度下会发生熔化、变形，所以加工工艺比较复杂，如焊接和拉伸。在科学高度发展的今天，金属合金材料成为我们寻找新材料的绝佳选择（图 2-43）。在立体造型中，我们大多用价格比较低廉的金属，如容易加工的铁丝、铁皮等。

图 2-43　Intuition 家具 / 设计厂商 Koket
葡萄牙精品家具设计厂商 Koket 将女性的直觉具象化，变成谈判用的晚餐桌。桌面是圆形的有色玻璃面板，而桌腿是由一圈一圈的钢铁组合成型，盘旋的造型富有动态感，造型奇特。另外桌面和桌腿采用的深色，和谐统一，同时也具有一种神秘感。

（4）木材。其生长在一定的自然条件下，是一种天然的材料，应用领域很广泛。木材的材质轻、很耐冲击和震动，所以易于加工。木材有易于弯曲和变形的缺点，但通过了解其特性，并对其缺点进行弥补，便可以将其广泛地应用于很多的立体造型设计中。其加工方法有雕刻、弯曲、锯割等。木材的种类有很多，不同种类的木材的纹理方向、性能质地也会有所不同（图 2-44）。木材可以进行切割、打磨、弯曲等，加工比较方便，经常使用的有木块、木条、木屑等。

（5）无机材料。无机非金属材料简称无机材料，是天然矿物质经过高温后形成的材料。例如，陶、玻璃、石材等。这类材料是人

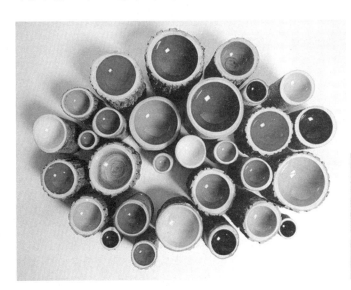

图 2-44　木头碗 / Loyal Loot Collective
Loyal Loot Collective 的这一系列木头碗都是使用当地各种树种，截取树干一段，挖空打磨之后上漆制成，虽然碗底光洁闪亮，外面的树皮却都保存完好，内外质感的巨大反差让精细愈精细，让粗犷更粗犷，形成了独特的视觉效果。

类最早使用的材料,立体造型也可以利用这种无机材料进行创作。如图2-45的陶瓷,材料主要来自岩石,其现在的制作方法和传统的方法有所不同,烧制过的陶瓷,耐久性强。陶土和其他材料的混合制作可以表现不同的材料效果。玻璃,除了透光能力外还有抗压能力。石材则是由天然的岩体开采出的,然后加工为各种形状用于建筑中。

(6)综合材料。此构成是一种打破单一基本元素的构成方法,它追求立体造型中材料的多样性,营造由多种视觉元素带来的丰富视觉体验。立体造型的综合材料构成就是将不同材质的材料以线、面、块等不同形态进行综合重组创造出全新形态的构成方式(图2-46)。

在综合材料构成中,要充分利用各种材

图2-45 创意闹钟 /Dario Martone
这款设计作品可不是一个简单的声音放大器。它能够借助用料材质和声音播放时候撞击内壳的角度,将尖利的高音吸收、消化,将高频的尖声屏蔽掉,只输出柔和的中低音,让恼人的闹钟铃声变得不那么吓人。温柔的起床号会让人的每一天都有一个愉悦的开始。

图2-46 孔雀雕塑 / Laurel Roth
这是一件雕塑装置作品。其外观是亮丽惊艳的孔雀形象。整件装置是多种材料的综合,主要用指甲片、指甲油、发夹、假睫毛、首饰等日常的美容用品,再加上胡桃木和施华洛世奇水晶装配而成。造型逼真,形象而生动。艺术家 Laurel Roth 运用了大胆而创新的设计手法,让孔雀栩栩如生。

料的视觉关系,熟练掌握它们之间的组合方法。同时,在多材料、多形态的综合构成中要注意局部与整体关系的把握,运用不同的材料,力求在统一的基础上寻求变化。

2. 工具

在对材料进行加工时我们所需用到的器具就是工具,包括绘制工具、分割工具、钻孔工具、打磨工具和辅助工具,这些都是在立体造型中使用频率较高的工具。常用的绘制工具有铅笔、棉线、墨水、曲线板、圆规等。常用的分割工具有剪刀、刻刀、钢锯等。常用的钻孔工具有电钻、打孔机等。常用的打磨工具有砂纸、砂轮、木锉和铁锉等。常用的辅助工具有夹子、图钉、锤子、钳子、打火机、针等。还有一些新型的工具随着产品新材料的产生正在实践中不断地被开发。不同属性的材料和不同的加工工艺所需的工具往往是不同的。这些工具为立体造型带给我们更美的视觉效果提供了更大的方便。

## 思考与练习

1. 立体造型中量感的表达取决于哪些因素?请举例说明。
2. 对比与调和是辩证统一的关系,试举例说明它们在建筑、电子产品、家具产品等造型设计中的体现。
3. 收集10种不同的造型材料,并感受它们的特性,然后以图文结合的方式对感受到的材质特征进行描述。

## 作品赏析

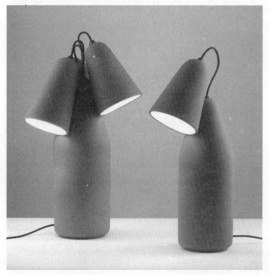

**作品1　Terracotta 红陶灯 /Tomas Kral**

这款灯具的造型十分可爱，像是在一个瓶身上做的造型设计。灯具选用陶土烧制而成，颜色为红色，有着磨砂雾面的质感。黑色电源线贯通底座，在顶部连接灯罩，顶部可以放置一个或多个灯罩。设计师将自己细腻的情感与当地的手工艺结合，实现了设计和工艺之间的完美碰撞。

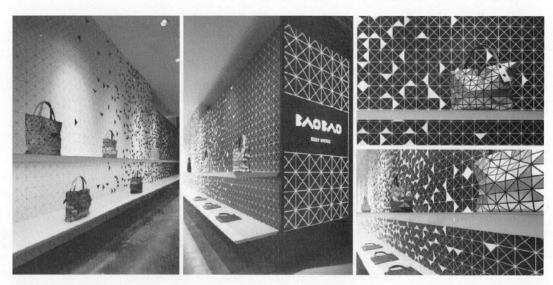

**作品2　bilbao 店铺设计 / 三宅一生**

日本著名时装设计师三宅一生将 bilbao 手包的三角形元素引入店铺设计中，在墙面上嵌入这些重复的三角形，并扩展至整个墙面。这些元素有黑白两面，与单一色彩的商品形成对比。黑白变换的三角形极具节奏感，形成了高度统一的店铺风格，时尚、前卫且有很强的感染力。

作品3　luksfera 灯具 /To Do 设计工作室

作品5　"Translation-a site-specific"三维立体的线程安装项目 /Kendra Werst

作品4　wire flow 吊灯系列 /Arik Levy

作品3　这是一款用来调节背景环境的水晶石落地灯，其灵感源于折纸艺术。灯罩表面由不规则的几何图形拼成，看上去像是巨大的水晶石。灯罩采用激光切割工艺制作，由一张透明的聚丙烯塑料板做成，防静电、易清洗。底座用水泥浇筑而成，造型感很强，富有神秘气息。

作品4　这些灯具由简单的配件组成，从一些特定的角度看，它们是一条条悬挂在空中的线条。其材质选用纤细的金属杆，并在端头安装 LED 照明灯，延续了灯具流动的线性特征。这个设计是对几何形元素在二维和三维空间利用的实践，反映了存在与缺失、透明与发光、灯光与流动性的概念。

作品5　作品丰富多彩的纤维线按照规律贴在相邻墙壁的角落里，在一个有机玻璃面板上编织创建出一个引人注目的纤维雕塑结构。这个关系的特殊性是可视化的，穿刺的材料和纤维线组合在一起，正可以揭露各部分之间的紧张关系，充分体现了矛盾与共生。单从视觉的震撼力上来说就足以引得众人注目了。

第二章　立体造型的基本因素

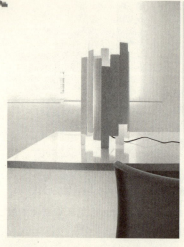 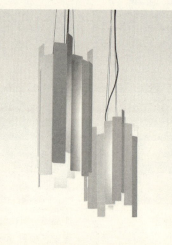 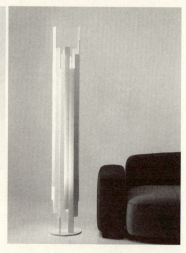

**作品 6　灯具 /Martin Azua**

这组灯具整体造型是矩形面的有序组合。简单的长方形，高低不同、错落有致地排列，富有结构感，突出了人工材料的质地。单纯的白色，显得静谧而端庄。

**作品 7　Luno 容器设计 / 马丁·雅各布森**

这款玻璃容器十分巧妙地使用软木塞作了盖子，圆形的盖子可以与容器无缝连接，确保了密封性能，同时又能轻松取下，方便使用者取出容器里的盛物。容器整体线条简洁流畅，结合玻璃的材质呈现出清新的气质。

**作品 8　kishu 日用品设计 /Maya Selway**

这一系列的日用品包括各种碗、杯子、烛台、花器等，创造了一种介于二维和三维之间的视错觉。设计师将中国画的白描线条融入其中，结合留白，设计具有一种东方美。另外也有一种不完整和残缺的感觉，然而也正是这样的神奇构造，给人带来了一种与众不同的美感。

作品9　印度 emporio 商场 /NU.DE Architecture

这个建筑的正立面和侧立面是棋盘格窗体设计，给人视觉上的冲击力。这个动感的几何形式横跨整个入口区域的前立面。建筑立面的白色棋盘格造型与建筑体的深色产生对比，强化了建筑表皮的面板和三角造型的边线，体感增强，创造了多层次的外观形象。

作品10　flower lamps 花灯系列 /Laszlo Tompa

这一系列的木灯采用了仿生形态进行设计，模仿自然中的花朵设计灯具的造型，可爱至极。灯具表面由一些抽象的几何立体形覆盖且完全斜对称，充满雕塑感。灯具选用木质材料，也贴合了清新、自然的气质。

# 第三章
## 面材造型

# 第三章　面材造型

随着社会的发展,时代的进步,人们既追求厚重的立体造型,也钟爱形态轻巧的造型设计。任何空间立体造型结构都是由面材构成的,面材拥有丰富多样的材料形态、独特的加工方式及构形特点,成为极富表现力的视觉媒介。面材被广泛用于人们的日常生活中,并渐渐成为现代最为重要的造型材料。

面材是形成块材的基础,是位于线材和块材之间的几何型材,是由平面向立体过渡的必经之路,许多平面的惯性思维都需要通过面材构成得到转变。应用面材进行构成的实践训练,掌握空间立体造型的原理、法则和规律,加深对面材造型所形成的立体空间的认识,提升立体造型能力,是学习立体造型的首要阶段。

## 第一节　面材造型概述

在几何学中,线移动的轨迹即为面,是实实在在的形。而造型学中的面,是由长和宽两个维度共同组成的二维形态,或者是厚度和高度小于最长边的三维形态,旨在表达一种"形"。面因视觉角度的转换呈现出线或体的形态特征,其正面具有体的厚实感,侧面具有线的延伸感。面比线实在,但不像块在空间中有充实的容积,只是借由自身单薄的体态来分割空间。面具有强烈的视觉感,且物体的肌理色彩一般都是附着在面上,因此面能很好地表达设计作品的肌理和色彩。

凡是具备面特点的材料,按照一定的形式法则通过累积、堆叠等方式构成新的形态,叫做面材造型。面具有轻薄感,较其他要素而言,不显示强烈的实体感觉。空间中的面,异于体块占有殷实的空间容积,比线材更具空间占有感。面材造型,即板材的组合,是以具有长、宽二度空间的素材构成空间立体造型,如用一张纸、一块木片、一片塑料、一块皮革等以平面形态特点为主的材料构成空间形态。面材造型一般可从三个方面入手,一是通过人为加工如折叠、切割等使面发生角度和方向的变化,通过改变它的基本形来造成具有一定深度的立体空间;二是利用面材堆叠的间距空间,按一定规律排列,设计面与面之间的虚空间;三是运用不同的方式手法来组合排列不同的面材,使其具有立体体积。用面材构成的空间立体形

态,其功能性和灵活性比线材更强。

## 一、面材的种类与特点

面材,也称板材,具有质轻、节材、易加工、品种丰富等特点,面材构成的立体造型具有平薄感和扩展感,具有分割空间和限定空间的功能。面材的种类很多,有硬质和软质之分(图3-1)。硬质的如铜板、铁皮、钢材、有机板、塑料板、玻璃板、KT板、纸板等;软质的有纺织品、皮革、软塑料等。不同的面材具有不同的质感与触感。

具有良好的延展性的铁、铅、钢等金属材料,通过切割、锻造、浇铸、抛光等工艺加工,既可改变材料的形状,又可改善其综合性能;藤、蔓、竹、木韧性大,拉伸度强;织物、皮革等面材都不具备良好的韧性和刚性。面材虽然轻薄,但单一的面材就可以塑造出各种各样的立体形态。将面材围合成封闭的中空状态,能给人以"体"的感觉,具有充实感,可以创造出具有深度的三度空间。在立体造型中最常用的面材有纸板、胶合板、塑料板、有机玻璃等可简易加工的材料。

图3-1 椅子设计
不同面材的座椅带给受众不同的感觉,木质温和,金属刚毅,布艺柔软。在产品的实际制作中,通常将不同的面材搭配使用,刚柔并济,形成不同质感的对比。

## 二、面材造型的性格特征

面材主要通过外轮廓和表面的性状来传达其性格特征。平面通常给人平直冷漠的印象,但是经过不同的组合后,往往会产生不同的情感特征。垂直连续的平面既饱含刚直、蓬勃、向上的气场,又不失平整与伸展之感;水平连续的平面具有空间的稳定性,体块感强,平实而宁静;倾斜连续的平面形态具备了速度和动感,热烈、冲动是其表情特点。

在二维的范畴中,面的表情总是最丰富的,其表情呈现于不同类型的造型中。面通常随着其形状、面积、位置、色彩、肌理等变化而形成复杂的空间形态,它是造型风格倾向的具体呈现。如正方形给人稳重、坚定、均衡、静态的心理感受,圆形给人饱满、圆润、富有张力、占有欲的感官感觉,三角形则

给人以凌厉、稳固、刺激的个性化特点。

面有直面与曲面之分,直面与曲面都是几何形。直面与曲面所呈现的性格特征也是最具代表性的：直面具有沉稳、坚毅的阳刚之气；曲面具有生动、灵巧的阴柔之风。几何形,如平行四边形、梯形、菱形、正方形、三角形等,具有醒目、有秩序、端正的特征,当然也呈现出单调、呆板之感（图3-2～图3-3）。因其对视觉焦点的刺激,感觉明朗,常用来表达理性之意。不规则的自由形,具有大胆、奔放、活跃之感。因其缺乏严谨性,往往获杂乱之感,不宜使用过多。

## 第二节　面材的加工手段

立体造型中最基本的一环就是面材的加工。面材是一种平面性质的素材,体量感弱,空间分量少,要将单一的平面转换成立体的造型结构就必须将平面的某些部分拉出来,使其从该平面独立,高于原来的平面,成为半立体形态,从而构成具有深度的三维空间,这就需要施以不同的加工手段。面材的加工是从感性的平面思维转换为理性的立体维度时不可缺少的基本训练步骤。

面材的加工方法有很多,主要是通过裁切、折屈、排列来达到改变材料原有的物理特性的目的。从材料本身的性质和作品的造型结构出发,选取最合适的加工手段,以达到事半功倍的成效。面材通过加工处理,能够充分体现力量感和伸缩性,打破了平面的安静、沉默之境,使其更有动态的感受和热情的个性。

图3-2　曲面书架

图3-3　多面体棱角椅

图3-2～图3-3　曲面的书架,柔和、生动,带有曲线的灵巧与俊美；直面的多面体座椅,稳重、坚毅,饱含直线的明朗、有秩序。二者形成不同的表情特征,一刚一柔,呈现不同的视觉感受。

## 一、切割

切割加工是将平面材料转换成立体形态的主要手段之一。切割对平面材料而言是一种"破"，有破才能"立"，平面"破"而立体成。

切割有多种表现方式，如通过切割去掉面材中的多余部分，形成多个层次的空间。可以有规律地切割，通过不同的组合方式，使变化均等，排列有序，具有节奏感和明快的视觉效果。也可以是意向性的切割，带有一定的目的性，如几何形态、象征形态等。又如将面材彻底切断以形成裂口，进行翻转切割，利于后期的折曲翻卷或是折叠，切口越多，变化越多，结构越复杂，从而使平面转化为立体，这是立体形成的主要原理之一。在进行切割加工时，可采用一刀多折、多刀多折等形式，并进行灵活运用，可重复用同一种方式，也可几种方式组合运用，但不宜过于复杂（图3-4）。

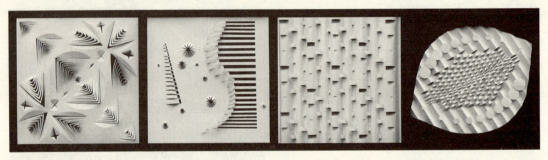

图3-4 学生作业/张伟平，魏丽萍，彭兆东，陈华
作品采用多刀多折的形式，将一张卡纸，进行多次的切割，再进行折叠、弯曲等加工，形成半立体效果。

## 二、折屈

折屈加工是将一块平面的纸板进行折叠，把其中的一部分折到里面，要具备一定的角度差，从而构成一个深度空间。折屈面材一般首先在折屈的部位划出预折线，划痕与折屈方向相背，切勿过深，以防材料断裂，然后依着划痕折屈材料。折屈加工有单折、重复折、反复折或多方折等多种方法，与其他加工手段相结合，可形成多种多样的折屈效果，如直线折屈加工、斜线折屈加工、曲线折屈加工、对称式组合加工、周边式组合加工、放射式组合加工、综合式折屈组合加工等（图3-5）。

## 三、压屈

压屈加工多数用于处理柱式结构中棱线部位的变化，压屈棱线的局部，以形成凹入的菱形曲面。压屈加工和折屈加工步骤一样，第一步要在压屈的部位划出预折线，确定压屈位置及其造型，这一步骤的实施是为了使压屈的最终视觉效果较为明确、硬朗（图3-6～图3-8）。若不对压屈部位实行折线划沟工序，压屈的效果则比较腼腆和含蓄，这也是部分创作者刻意追求的特殊效果。

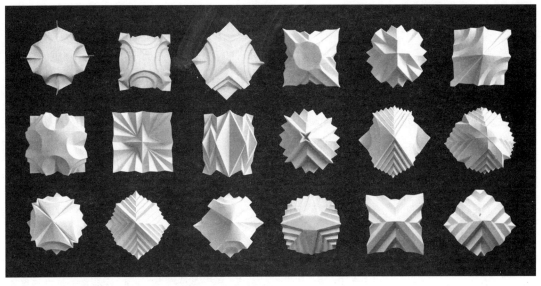

图 3-5 学生作业 / 王妤靓,周亦珩,李洁
将一张正方形的卡纸,进行多次的折屈,形成各种各样的视觉效果。

图 3-6～图 3-8 学生作业 / 李谱思,刘欣,谭程文
对柱式结构的棱线部分,进行压屈加工,形成不同的棱线效果,使柱式结构更丰富。

### 四、弯曲

弯曲加工是利用加工设备或是一定的模具,将材料按照一定的方向进行弯曲,形成目标造型的工艺方法或手段。材料弯曲的半径越小,其发生形变的程度就越大。若材料发生形变的程度过大,超过材料所能承受的极限,材料表面极易出现裂纹或是断裂。弯曲加工包括以下几种形式:管柱形曲面弯曲,圆锥、圆台形曲面弯曲,几何曲线形曲面弯曲,以及自由曲面弯曲。经过弯曲加工的立体造型具有曲线的优美活泼,也有较强的秩序特征,严肃中带有自由,闲散中蕴含严谨(图3-9)。

图3-9 学生作业/唐乐
作品将卡纸进行多次切割,形成线状,然后实施弯曲、折叠加工,采用黑和红两色的经典搭配,整个造型宛若一个精致的艺术品,折线为刚,曲线为柔,柔中带刚,相映成趣,熠熠生辉。

### 五、插接

插接是将平面材料裁出缝隙,按照需要的方向与位置,通过比较牢固的插缝插接在一起,类似于榫卯结构,形成比较稳定的立体形态。空间立体造型主要是依靠面材缝隙的互相钳制来维持形态。插接的形态,可以设计成空间开放式,也可以制作成空间封闭式。插接的形式通常分为几何形体的插接和自由形体的插接。

几何形体的插接一般分为断面插接和表面插接。前者是把原本完整的某一几何形体分割成若干个独立的断面,然后将这些断面通过相互插接的构成方式重新组合起来,形成新的几何形体(图3-10)。后者是直接将面材剪口后相互插接。表面插接是立体造型中较为常用的形式,插接方法较为简单,不过需要注意插缝的形状(图3-11)。如果材料比较厚,插接时最好不要采用直交的形式,把插缝的断面做成"八"字口为宜。自由形体的插接是用一个单位的基本形态进行无规则的自由接插,可以塑造出丰富多变的立体造型(图3-12~图3-14)。

插接构成在制作时需要根据面材的厚

图 3-10 由原本完整的几何形卡纸,切割成若干个独立的断面,再插接组合形成一个新的立体造型,属于断面插接。

图 3-11 以葫芦为原型,进行有规则的 360°插接,形成立体的葫芦形,更具空间体量感。

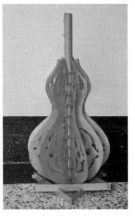

图 3-10 学生作业 / 王亦非　　　　图 3-11 学生作业 / 刘丹丹

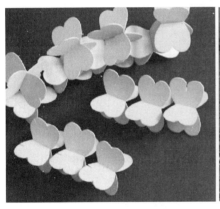

图 3-12 学生作业 / 陈倩伟　　图 3-13 学生作业 / 惠雷　　图 3-14 学生作业 / 徐小飞

图 3-12 以某个基本单位形态进行自由的插接,似蝴蝶,又似花,造型多变色彩柔和。

图 3-13 采用扣结的插接形式,将镂空的三棱锥扣接在一起,整体造型更活泼生动。

图 3-14 将扑克牌以自由形式插接,不同的插接位置创造出丰富的立体效果。

度以及预想造型的需要来确立插缝的大小位置和单元的基本形态;可采用榫接、扣结、旋插、带式插接等多种插接形式,使造型更加活泼丰满。现代设计中采用插接构成形式的例子不胜枚举(图 3-15～图 3-16)。

以上所述为面材造型的加工方式,熟练掌握和运用这些方式可以将平凡的二维面材变成丰富多样的立体造型。

## 第三节　面材造型的空间构成形式

面的构成即为形态的构成,当两个或两个以上的面同时在平面空间中出现,便可以产生多种多样的构成关系。按一定的法则

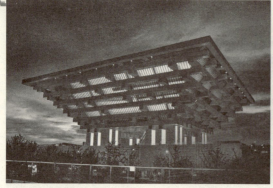

图 3-15　上海世博会·中国馆 / 何镜堂

中国馆由 4 跟大柱子支撑起一个"斗冠",斗冠采用插接构成的形式,由 56 根横梁借助斗拱下小上大的原理叠加而成,象征 56 个民族的凝聚力。通过巨柱与斗拱的巧妙结合,将力合理分布,使整座建筑稳妥、大气、壮观,极富中国气派。其造型雄浑有力,宛若华冠高耸,具有现代意识,符合当代国际上的高层审美趋向。

图 3-16　Sun Voyager 雕塑 /Jon Gunnar Arnason

作品运用自由面进行自由插接,将物体进行抽象化处理,又像船又像鱼骨,简洁的线条,金属的质感,具有丰富的立体效果,表现了乘船移居冰岛的欧裔,这片一尘不染的土地带给他们希望,发展和自由。

和形式来组织平面空间中这些同时出现的面,即可以形成面的立体造型。按照组织形式及构成结构的不同,面材的空间立体造型的表现形式可以分为直面立体构成和曲面立体构成两大类。在空间构成中,面材的本质属性决定了面材的形态会展现出丰富的层次感。在处理面与面的构成关系上,要连贯、和谐、自然、不做作。对于不同特性的面材要充分利用其本身的轻巧感、延伸感、体量感,强调组织的秩序、堆叠的形式,巧妙地运用其产生线与块的二重性,形成独具匠心的面材空间构成。

## 一、板式构成

所谓板式构成就是指将平面素材通过切割、折屈等加工手段处理后,形成具有浮雕特

点的板状立体造型的一种构成形式。板式构成是立体造型中最为常见和最广泛的一种表现方式。其本质是以半立体为基础形式的反复或渐变构成（图3-17）。这种构成形式有几种常见的具体加工形式，包括直线折屈构成、曲线折屈构成、切割构成和积聚构成，其中直线折屈构成又包含蛇腹变异构成、斜向折屈直线构成、并列金字塔直线折屈。

图3-17 学生作业／谭慧,张聿龙,李花,谭为
从左至右依次为直线折屈构成、曲线折屈构成、切割构成和积聚构成作品

板式构成一般分为两种类型：有板基构成和无板基构成。板基就是指将平面素材通过反复折叠而形成的板式基本形态。板式构成中最基本的有板基构成就是瓦楞折板基，其加工方法很简单，把平面素材以折线形式进行重复折叠，即为瓦楞折板基（图3-18）。瓦楞折板基在立面上呈现的都是均匀的折线样式，较为单一，常给人呆板、平淡的视觉感受，所以要对瓦楞折板基进行变化加工。瓦楞折板基的折线样式体现的是板状立体中的折叠线关系，只要从这一点着手，重新设计立面折线的表达样式，如平台、跳跃、渐变等，就会使瓦楞折板基呈现出更丰富的面孔。蛇腹折板基也是有板基构成的方法之

图3-18 学生作业／袁雪萍,杨华华,刘潇骏
有板基构成作品

一、蛇腹折板基是横向重复折叠，使平面素材只产生横向收缩的板基形式，因其成型后像蛇的腹部而得名。蛇腹折板基的特点是可以在板状立体的纵向折叠形式上化直为曲，变直线折叠为曲线折叠。

无板基构成也有两种构成方式：一是重复聚集以半立体为单元格的基本形态以形成板状立体；二是在每个单元格进行相同的切割和折叠，实行骨骼设计，类似于平面构成中的重复构成（图3-19）。

板式构成通常分为两个步骤：①确立板基的造型，要求须反复折叠。比如方台折、瓦楞折等；②在板式结构上，体现不同形式的加工手段。如凹凸加工、切割拉伸等。板式构成在室内、外墙装饰、天棚或是壁饰悬挂墙上应用颇为丰富（图3-20）。

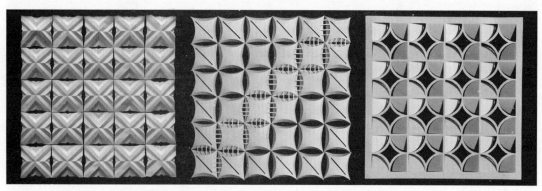

图3-19　学生作业 / 傅翔，尤荷茜，黄勇
无板基构成作品

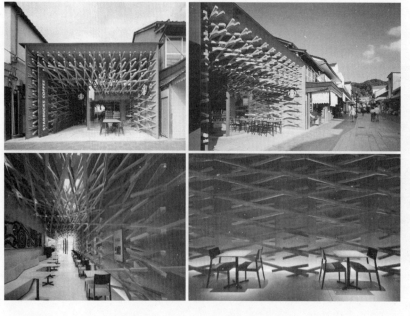

图3-20　星巴克店铺设计 / Kengo Kuma
星巴克店铺设计素来引领时尚的潮流，这家位于日本东京的星巴克店面设计，以散置的木条有秩序、有规律地排列，版式构成原理融于其中，营造出3D立体的场景，前卫但又与传统的街景密切融合，风格独特，应情应景，回味无穷。

## 二、柱式构成

柱式构成也叫做透空柱体,是指柱身封闭、柱端没有封闭的空心面材构成。它以平面的卡纸为素材,围绕中心轴进行折叠或是弯曲,并把起始边粘接起来,形成上下贯通的围合空间立体造型。柱体构成具有承受压力的特征和视觉的多角度性,是面立体构成中相对独立的一种造型样式。因弯曲和折叠加工形式的不同,柱式构成一般分为棱柱构成和圆柱构成。

1. 棱柱构成

棱柱是由三个或三个以上的平面和折叠棱线围合组成。棱柱构成的造型变化体现在柱端、棱线和柱面三个部位。

(1)柱端变化

柱端变化包括柱顶和柱底。首先要将柱面折成封闭造型,然后对棱柱结构的端部进行设计和变化,可以充分利用折屈、切割、弯曲等加工手段。加工时,通过对柱端部分进行切割,可使柱端分叉、闭合、缩小,或是用它的立体造型做柱端的修饰,来达到变化的目的。可以将柱体两端切断,再向外或向内折成凸出或是凹入的样式;也可以将柱口的中间部位进行再切割,向外折叠或弯曲;还可以针对棱柱结构的"角"进行切割,向中间折曲,使其凹入成方台造型(图3-21~图3-23)。

(2)棱线变化

棱线是两个方向不同的柱面汇合而形成的向外凸出的地方,是棱柱构成中变化最易出彩的地方。棱线造型变化的切入点是棱柱的棱角部分,对棱角部位进行切割、

图3-21

图3-22

图3-23

图3-21~图3-23 学生作业/严梦姣,李洁,刘云
棱柱柱端变化多端,可添加饰物,可压屈,可折叠,形成各种样式,如花,如冠,如五角星,每采用不同的加工手法,都可以形成不同的视觉效果。

折屈，形成高低点位置的错落，使部分棱角产生凹陷，从而可以在棱角处营造出新的空间结构。也可以直接对凸出的棱线，或是对棱线附近的柱面进行切割、压屈等各种方式的加工，形成直面或是曲面的立体造型（图3-24～图3-26）。

（3）柱面变化

柱面的变化是对构成棱柱的各个面进行规律地、有序地折叠、压屈、切割等加工，形成凹凸或是伸缩的视觉效果。可以在柱面上直接钻孔，增加棱柱的通透感；可以在切割柱面时，保留一些连接的面，然后使这些面或向外折叠或向内插入或弯曲变化，使之产生各种立体效果；也可以在柱面上添加其他的立体造型，产生丰富的视觉感受（图3-27～图3-29）。

图3-24～图3-26 学生作业 / 孙毅，余斯文，曹旻

棱柱造型的突出与否很大程度上取决于棱线变化是否出彩。通常直接对棱线进行先切割再压屈的加工手法，使棱线形成错落有致的空间结构；亦可对棱角进行折屈，营造新的凹凸结构。

图3-27～图3-29 学生作业 / 姚大鹏，孙弦月，胡馨菱

棱柱柱面变化最常见的方法就是切割，对柱面进行雕饰，形成镂空的状态，使原本封闭的柱面透气；也可以在柱面上增加装饰物；切割完之后，进行折叠、压屈，使单一的柱面层次结构更加丰富。

## 2. 圆柱构成

圆柱构成是由曲面围合形成，其柱端呈现正圆形。圆柱构成具有丰富多样的变化形式，主要集中在柱端和柱面上。

### （1）柱端变化

圆柱的两个柱端成正圆形并与柱身成90度直角，可以通过切割、折叠、压屈，改变柱端的形状及柱端与柱身的角度。可通过对柱端进行斜角度的裁切，使柱端成为椭圆形（图3-30～图3-31）。

### （2）柱面变化

圆柱构成的柱面变化与棱柱构成有着异曲同工之妙，但圆柱构成依然有其本身属性所决定的特殊的变化形式（图3-32）。制作柱式构成时，首先要考虑柱式造型的高矮与粗细之间的比例关系，避免过于均衡而缺

图3-30 学生作业／唐帅
对圆柱的柱端增加装饰物，并与柱身的饰物相呼应，从而形成一定的韵律感与形式感，使单调的圆柱更加饱满与活泼。

图3-31 学生作业／陶松男
圆柱构成采用折屈的方法，先将整张的卡纸做半立体效果，再进行边与边的封闭黏合，并用了不同色彩的卡纸，在色彩上体现出层次感，使原本单一的加工方式更加生动。

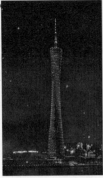
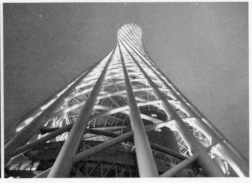

图 3-32　广州塔 / 马克·海默尔

广州新电视塔最初灵感来自人体的髋骨。塔整体高 600 米,为国内第一高塔,而"小蛮腰"的最细处在 66 层。塔身为椭圆形的渐变网络结构,由两个向上旋转的椭圆形钢外壳变化生成,类似一个巨型的柱式结构。

乏视觉的美感。可从柱面垂直的方向进行切割,切线可以是直线、曲线、褶线、斜线等,然后再进行折叠、弯曲或是压屈,使柱式的立体造型更加丰富。

由于柱式结构的特殊性,在做切割、折面变化时必须充分考虑到柱体的承重力(图 3-33～图 3-34)。面的切口会影响相对的面,要从各个角度观察切口是否影响整体的结构与美观;过度切割不但会影响柱式结构的美感,还会导致整个形体结构涣散、缺乏力度;另外柱式构成表面的各种处理也是一种肌理的形成,需要协调各种纹理的规律性与秩序感,避免与作品整体风格相异。柱式构成在现代设计中的应用较为广泛(图 3-35～图 3-37)。

### 三、多面体构成

多面体又叫几何体单体结构,是面的基本造型结构。几何多面体是日常生活中最常见的形体,如冰箱、电视等。多面体构成一般分为三种:柏拉图式多面体、阿基米德式多面体和变异多面体。

图 3-33～图 3-34　学生作业 / 汪星逸,张玲

圆柱构成最大的亮点在于柱面的变化。采用切割的方式,将切割出来的线条进行弯曲或折屈等方式的加工,使直变曲等,增加形式,也可以将其他元素附粘上去,使柱面更丰富。切记柱面是一个整体的弯曲的面,因而在加工时要注意整体风格统一。

图 3-35 ～图 3-37　学生作业 / 陈书贤，高盼，季丽亚
柱体采用镂空的手法，按一定的比例有次序地排列，构成一个新的立体形态。

### 1. 柏拉图式多面体

柏拉图式多面体是因柏拉图及其追随者对其所做研究而获名，由于其具有的高度对称性和秩序感而又被称为正多面体。古希腊时，柏拉图认为构成世界的物质元素是以正四面体（火）、正六面体（土）、正八面体（空气）、正十二面体（光）、正二十面体（水）这五种基本多面体结构形式表现出来的（图 3-38）。

### 2. 阿基米德式多面体

阿基米德式多面体是由两种或两种以上的面体构成，棱角外凸但不全等，连接各顶角形成接近于球体的曲面体。常用的阿基米德多面体有等边十四面体（面型包括 8 个正三角形，6 个正方形或者 8 个正六角形，6 个正方形）、等边二十六面体（面型包括 8 个正三角形，18 个正方形）等（图 3-39）。

图 3-38　正多面体及其展开图
柏拉图式多面体的特点在于每个多面体都是由相同的一种面型组成，顶角和棱角外凸并且相等。

第三章　面材造型

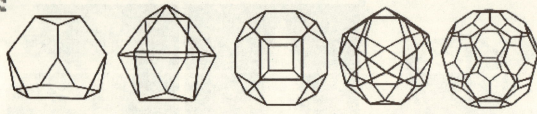

图3-39 阿基米德式多面体
阿基米德式多面体的基本变化原理是将多面体原型切掉其顶角,在其位置上形成新增加的平面。

### 3. 变异多面体

单纯的几何多面体显得枯燥,没有表现力,由于柏拉图式多面体和阿基米德式多面体具有很强的数理性,我们可以把其当做基础结构,对多面体的面、角、棱线进行如凹凸、挖切、粘贴等处理方式,形成变异多面体,产生更变化多端的效果,营造出更具冲击力的视觉体验。

在多面体面的处理上,每个面都可以进行凹入、凸起、切割、镂空、附加、开窗等加工,使其更轻盈或更坚固。对于棱线的处理可以由直变曲,通过反折、剪边、平折等进行变化。多面体的角则可以内陷、剪切等。通过这些方面和方式的变异处理,多面体可以有着成千上万的变化,更富体量感和视觉张力(图3-40~图3-45)。

优秀的多面体构成可以成为一件艺术品或工艺品,同时也能成为人们日常生活中充满设计感的用品(图3-46)。多面体构成可以进一步锻炼立体思维和对体积、形式美的认识与把握,更熟练地运用各种加工手法,发散思维。

### 四、薄壳构成

薄壳结构,顾名思义,就是曲面的薄壁结构,类似于自然形态中的蛋壳、贝壳、龟壳、蟹壳等。薄壳构成就是将面材进行折曲、弯曲或压屈,形成各种有机形曲面(图3-47),以

图3-40～图3-42 学生作业 / 王思颖,黄杰,傅翔
在柏拉图式多面体的基础上对面进行切割、镂空等变化,创作出变化多端的多面体。

图 3-43 学生作业 / 陈英
从面上进行加工变化。

图 3-44 学生作业 / 孟现芳
除了面以外,将棱线变曲。

图 3-45 学生作业 / 刘小梅
对角进行了特别的设计。

图 3-46 变异多面体
在多面体的基础上,综合运用各种加工方式,对面、角、棱线都进行了变化,使多面体具有丰富且独一无二的造型,充满体量感、节奏韵律感和视觉冲击力。

图 3-47 学生作业 / 史明豪
将大小相同的面进行不同程度的弯曲加工,使作品呈现一个动态的变化。球的点、面边缘的线及面板形成点线面的对比,使作品更具层次。从侧面观察,由于线条的有规律的变化而使作品充满节奏与韵律。

第三章 面材造型

增加材料强度,形成复杂多变的曲线立体造型。按曲面生成的形式可分为柱面薄壳、圆顶薄壳、双曲扁壳和双曲抛物面壳等。

柱面薄壳的壳面为柱形曲面,壳面的曲线线形可以是圆弧形、抛物线、椭圆形等,通常采用圆弧形,以便降低后期的施工难度。圆柱形薄壳外形既似圆柱体,又似圆筒,故又称为筒形薄壳;圆顶薄壳是旋转曲面壳,是极古老的建筑形式,由壳面和支座环组成。按壳面的造型不同,可分为平滑圆顶、肋形圆顶、圆顶薄壳三种,平滑圆顶应用最为广泛;双曲扁壳是一条抛物线沿另一条正交的抛物线平移所形成的曲面,适用于覆盖跨度为20~50米的方形或矩形平面的建筑物,其长短边之比控制在2:1以内;双曲抛物面壳是一条抛物线沿另一条凸向相反的抛物线平行移动所形成的曲面,常见的扭壳也是其中的一种类型。双曲抛物面壳稳定性好,壳面的配筋与模板制作简单,容易适应建筑功能与设计的需要,造型新颖,样式丰富,发展较为迅速。

壳,是一种曲面构件,主要承受各种作用产生的中面内的力。壳体结构通常是由上下两个几何曲面组成的空间薄壁结构,其优势在于能够有效利用材料的强度,壳体处于空间受力的曲面状态,刚度大,覆盖面积广,造型新颖多变,因此薄壳结构能以最少的材料塑造最牢固、最坚实的理想结构。

薄壳构成是利用最薄的材料达到极大强度和力度的一种造型方法,深受建筑设计师的青睐。现代建筑中广泛地采用这种方式,多用于歌剧院、体育馆、广场、展览厅等大型建筑物(图3-48~图3-49)。

当然,薄壳结构也存在自身的不足。在建筑中,薄壳结构采用的材料多为钢筋和混凝土,由于其体形多为复杂多变的曲线,所以模板制作难度大,费时费工,施工难度大;通常壳体容易产生回音现象,对有音响效果要求的建筑则不适宜采用;由于壳体壁薄,壳体既是承重结构又是屋面,所以薄壳结构的保温隔热效果较差。

图3-48 国家大剧院/保罗·安德鲁
国家大剧院外部为钢结构壳体呈半椭球形,恰似一颗"湖中明珠"悄然亮相。巨大的半球仿佛一颗生命的种子,国家大剧院所要表达的即是这种"外部宁静笼罩下的内部生机"。

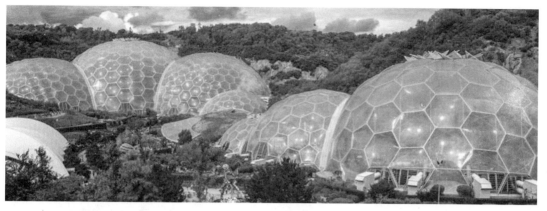

图 3-49　伊甸花园 / 尼古拉斯·格雷姆肖

该建筑由 4 座穹顶状建筑连接组成，穹隆架是钢管构成的一个个六角型，上面覆盖着由轻型材料 ETFE 制成的透明盖板，形成了一个个巨大的薄壳构成。这种材料的重量只有玻璃的百分之一，并具有良好的保温性。设计师认为每一个生物穹隆中的园艺培植都需要充分利用阳光，因此确定建筑必须开阔；同时为保持与自然环境协调，必须充分利用地形是深坑的特点。各种形式综合在一起，创造出了这个生机盎然的有机形体。一连串晶莹剔透、结合地形自由排布的、被称为生物穹隆的玻璃体，自然而又充满动感，其形态让人联想到自然界很多的生物形态，这种"另类"的表现方式同以往的"现代"建筑是截然不同的，而产生这种形态的设计构思则来源于对能源消耗和生态环境可持续循环的关注。

## 五、仿生构成

仿生结构是对自然界和生物界多种物象的一种模仿形式，经过抽象、变形、简化和秩序组合等加工手段，构成具有人工美和生态美的空间立体形态。牛顿说："自然绝不做徒劳的事情，他每做一件徒劳的事情，就意味着它少供应一些东西，因此，自然满意简化，不喜欢奢侈与浮华。"贝壳、海螺、蜂窝、鸟巢等，物以简练，就好似伟大的原始设计师向我们展示大自然的造物之美。

自然界和生物界好似一个取之不尽、用之不竭的素材库，这些天然的造物之手，为人类提供了优良设计的典范。仿生构成不仅仅是对自然形象形状、体积、体量等外在特征的模仿，而且要学习与借鉴某些生物特殊的内部结构及其运行模式，遵循美的形式规律进行艺术性的再创作。

仿生构成通常分为人物造型（图 3-50～图 3-52）、动物造型（图 3-53～图 3-55）、植物造型（图 3-56～图 3-58），以及其他形形色色的景物造型四种类别，可从模仿对象的形态、色彩、肌理、结构、功能五个方面入手。在设计仿生构成中，从最显著的特点着手，抛开繁琐的细节，还原到纯真、简练的几何形式，强调装饰美感，权衡整体的统一效果。无论是加工手段或是加工材料，都要敢于想象，不拘泥于形式，以求达到形神兼具，丰富和完善造型的表现力。

制作仿生构成时，首要的就是将模仿对象的自然形象特征高度概括还原成最原始的抽象几何形体；因为仿生构成的模仿对象的

形体结构关系较为复杂，因此必须综合运用各种手法，特别是在进行弯曲加工时，要在凸出来的造型周围进行布局切割，巧用切割加工来表现造型，同时必须有凹下的部分使之平衡，要根据曲面结构的变化，划出预折线，便于后期进行折屈、折叠、弯曲等加工，形成做工精致、生动活泼的立体造型。仿生构成在实际中的运用也相当广泛（图3-59）。

总之，面材造型是学习立体造型的基础也是重点，本章学习中我们需要理解面材造型的特点与表现手法，学会它的造型方式加工方式，准确把握不同面材形体带来的不同情感特征，为今后的进一步学习奠定基础。

**图 3-50～图 3-52　学生作业 / 张安华，王洁，谭为**
人物仿生立体造型设计。模仿人的形态特征，利用不同颜色、质地的卡纸，运用面材构成的手法如直线折屈、曲线折屈、自由曲线弯曲加工、切割、拉伸等表现与加工手法，将人物形象进行简化提炼，具有装饰的美感，形似而神具，生动而有趣。

**图 3-53～图 3-55　学生作业 / 吴闻宇，尤荷茜，王璇**
动物仿生立体造型设计。模仿动物的形态特征，多种构成手法结合，概括表现物体大的形象特征，舍弃繁琐的细节，运用夸张的造型，使作品富有韵律感。

图 3-56 ～图 3-58　学生作业 / 张玲, 王振东, 庞嬰

植物仿生立体造型设计。模仿植物的形态特征及植物特有的五彩斑斓的颜色, 将多种构成手法相结合, 使植物跃然纸上。背景也可以稍作处理, 如图 3-56, 参照竹席的制作方式, 选择两种不同颜色的卡纸进行插接, 使作品丰富生动。

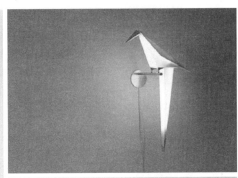

图 3-59　Perch Light 灯具 / UmutYamac

设计师加入"冲突"与"平衡"的元素, 选用了纸张与黄铜两种材质, 呈现出柔软与刚硬的冲突, 却又相处得非常融洽, 让设计更具有个性。纸张的轻盈与金属的沉重成了设计师发挥的重点, 他在小鸟嘴上与尾巴上分别放上黄铜, 使得小鸟处于细微的平衡状态, 只需轻轻一推, 甚至阵阵微风, 就能使其前后摇晃。折纸的概念与灯具结合, 这只线条单纯、颜色素雅的小鸟配上能够互动的小构件, 能让你在边看边玩中重整心情。

第三章　面材造型

## 思考与练习

### 1. 板式构成

用平面素材（可用有色卡纸）经过折曲或切割加工后，形成一种具有浮雕特征的板式立体构成。要求尺寸大小 35 cm×35 cm，需要做边框。

### 2. 柱体结构设计（筒式或柱式）

使用易成型材料制作柱式构成，要求柱端、柱面、棱线皆有变化。要求直径 10 cm 以上，高度不限。对柱体表面进行二次加工，用切、折的方法。需做底座，注意粘接口及重心。

### 3. 分别以春夏秋冬为主题制作面材立体造型（不限构成形式）。

## 作品赏析

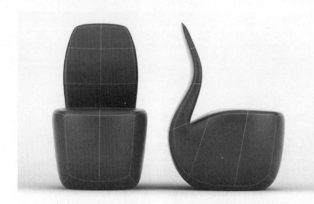

**作品 1　烟斗椅 /Yaroslav Rassadin**

设计师的灵感来源总是分外的怪诞。俄罗斯工业设计师 Yaroslav Rassadin 的这款烟斗椅是"流"系列家具设计中的一款，外形酷似烟斗，表面采用柔软舒适的材质，完全采用人体工程学的结构标准。但目前这款椅子只是一款概念椅。

**作品 2　小喇叭 WRENZ 设计 / 新加坡品牌 GAVIO**

这款音响获得 iF 设计大奖和中国台湾 COMPUTEX 电脑展等单位颁发的最佳产品设计奖。鸟造型的无线音箱有一个 2 瓦机组的输出功率，频率为 180 Hz 到 20 kHz。工作电压是 3.7 伏，一个 300 毫安的电池容量。可以使用 USB 电缆充电，带来悦耳的如鸟鸣般的音乐。相信闭上双眼，我们就能够想象着置身于浓郁森林的清新气息之中，感同身受地安抚焦躁的情绪。

**作品3　DIY 瓦楞吊灯 /Benjamin Hubert**

这是设计师 Benjamin Hubert 自己动手设计制作的 DIY 瓦楞片吊灯。瓦楞片用硅聚化合物制成，灵活且层次分明。在组装时，可以按照自己的喜好，设计拼接各种颜色，内部为圆形的钢结构，结实而牢固。瓦楞吊灯借鉴了房顶瓦片的排列方式，是对农村生活的一种怀念。有秩序的排列具有层次感和节奏韵律感。如此简单的瓦楞片在设计师手中便赋予了神奇的灵魂，利用简单的解构造型，抛弃了原来笨重的特点，既美观又实用。

**作品4　手风琴系列家居用品**

这个特殊系列的家居用品的设计灵感源于手风琴，设计师将手风琴折叠的形式运用到家具、灯具的外观设计中，别具特色，具有设计感而不失功能性。点线面结合，线的组合形成面，适当的折屈更增添了变化，疏密有致，极具韵味。

Chapter Three

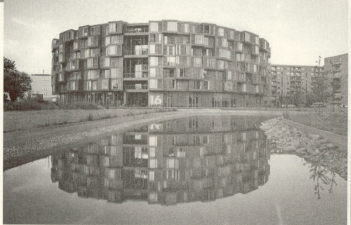

**作品 5　Tietgen Dormitory 学生公寓 / Lundgaard & Tranberg Architects 设计事务所**

位于哥本哈根城外的奥斯塔德的堪称史上最为特别的学生宿舍。它的设计灵感来源于中国南方传统建筑——客家土楼，其兼顾集体活动和独立空间，具有非常显著的学生公寓的特点。该公寓有不同高度交替的变化，表现出个人独特的身份，并通过它的形式赋予建筑外观凹凸感。它的特点是着重表达圆柱形空间的形状，形成相应的公寓群体的公共空间。

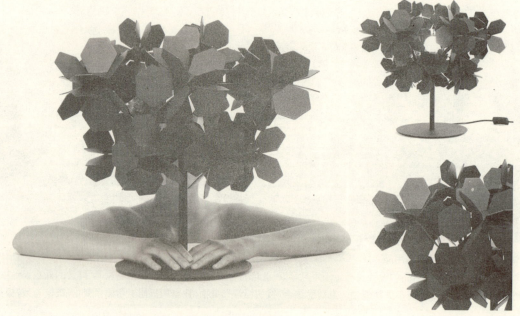

**作品 6　灯具设计**

凌乱的形式，但有严格的结构和复杂的系统计划，梅花形排列的压缩灯罩，隐藏的铝框，从大自然创造的元素中获取灵感，形成类似植物造型的灯具设计。

作品 7 "EL" 吊灯设计 / Daniel Libeskind

设计师将展开的螺旋形式不断发展，创造了近 2000 个发光二极管的使用与自身内置的微控制器的光完美结合的形式，带来了出乎意料的光的映射效果。设计师大胆运用了多种色彩，其中包括强烈的对比色，造成一定的视觉冲击力。光通过面板上的小圆孔形成的点与几何体切割形成的线和面形成对比，作品充满奇幻色彩。

作品 8  Kubo 多面体胶合板矮桌 /Rasmus Fenhann
受到多面几何体的启发设计了这款由胶合板和玻璃材料制作的矮桌。造型简约，结构灵巧，移动方便，可以摆放在不同风格的现代家居环境之中。

第三章　面材造型

Chapter Three

79

**作品 9　Kiwi 动物运输包装设计 /Inch**

Kiwi 的每一件定制包装都是如此有个性。这是 Kiwi 推出的一款满足小动物运输的个性纸盒定制包装，包装可利用空间非常大，结构牢固，甚至还有让动物呼吸空气的特殊气孔设计，造型以几何形为主，简易而带有设计感，非常的人性化。

**作品 10　平衡书柜设计 / 亚历戈麦斯**

设计师创造了一个具有特殊审美趣味的书架。胡桃木皮的质地，蔚蓝色或石墨色内部色彩，还可以提供自定义颜色。书架高 199 cm，宽 63 cm，深 38 cm，可持有超过其五个书箱的重量，超过 54 kg。大小不同的几何方块组合堆叠，有种不稳定的动态感，为欣赏者带来趣味。

**作品 11　蜂巢椅子设计 / 格雷厄姆**

这款蜂巢椅子造型别致独特，外观为不规则的蛋形，以层层叠叠的罗圈线型进行主要装饰，一层层圆圈慢慢扩展，像水滴滴落泛起的层层涟漪，富有节奏韵律感。颜色为接近于鸡蛋和木头外壳的土黄色，营造了一种舒适温馨的感觉。

**作品 12　Chopped 系列桌子 /Yuval Tal**

以色列 Yuval Tal 工作室推出的这款名为 Chopped 的桌子，灵感来源于色盲测试中的色点图片。Chopped 桌子用一个单独的金属环将许多大小长短不一、颜色不同的圆木棍环绕起来，不同的点汇聚成一个面，动态感十足。颜色的变化使桌面更生动有趣。支撑的线也长短不一，富有节奏感。点线面对比强烈样式独特，造型新颖。

**作品 13　Spoon Chair 匙椅 /Philipp Aduatz**
该作品类似折弯的汤勺，曲线自然优美，浑然天成，银灰色的金属质感带来无与伦比的弹性触感，充满生机，让人忍不住想去享受这样的惬意。

**作品 14　灯具设计 / 杰夫**
该 LED 照明灯具设计获得了台湾创意设计中心 2011 年的 BODW 设计标志奖。将 LED 灯具嵌入墙壁、天花板和地板，重复构成的形式呈现了极其强烈的视觉冲击力。利用视错觉原理将二维显示为三维，使人产生眩晕感。不同明度、纯度的黄色结合灯光给人温馨温暖的感觉。

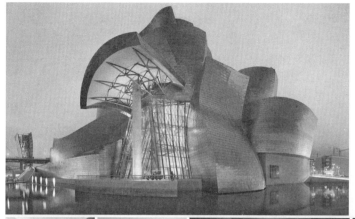

作品15　毕尔巴鄂古根海姆美术馆/弗兰克·盖瑞

该作品是解构主义建筑的代表作,被报界惊呼为"一个奇迹"。其造型由曲面块体组合而成,外表用闪闪发光的钛金属饰面,内部采用钢结构,造型的独特,在总体布局中发挥了设计师的艺术包装思想。

作品16　Hexigloo装置设计/Tudor Cosmatu

Hexigloo是一个完全参数化设计的展馆,是罗马尼亚首都布加勒斯特一个为期7天的设计活动的成果,该活动由Tudor Cosmatu, Irina Bogdan, Andrei Radacau和客座助教Andrei Gheorge（Angewandte, Vienna）, Alexander Kalachev（DIA, Dessau）and Bence Pap（扎哈哈迪德建筑师事务所）领导。五十五名学生参加了这为期一周的设计活动,学习参数化设计的基本原则和软件,其任务是建立一个人的尺度的空间装置。此设计作品运用了蜂窝状的细胞结构,从概念到最终产品经历了以下步骤:在预先建模的表面上映射六角形网格,在Z轴方向上挤出映射的六边形,以创建单元间可以互相粘合的面并最终达到整体结构刚性。主要的重点是内部空间,像漏斗的锥体把阳光引进室内。当进入内部,流畅的外部形象与复杂的内部结构的对比是一个惊喜。六边形的组合,点线面的对比、自然的曲线使作品更有魅力。

**作品 17　毛线团包装设计**
面材的仿生构成。将纸板进行裁剪、插接、镂空等手法加工，制作出羊的简化形态，并合理地放入了商品，一定程度上保护和展示了商品，同时还暗示了毛线出自羊身上的好品质，生动可爱。

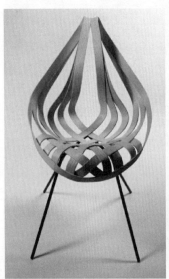
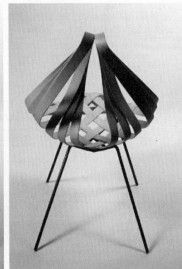
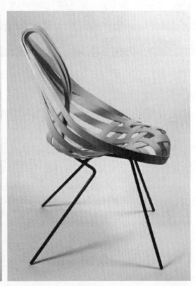

**作品 18　Saji 木条椅 /Laura Kishimoto**
设计师擅长通过几何图形表达自己的设计，座位和靠背用纵横交错的白蜡木木条做成，共同形成一个造型独特的几何体。四条腿用低碳钢做成，粗细与椅面椅背形成对比。点线面结合，一条条线通过弯曲、编织形成面，而有宽度的线条本身就是一个个面，曲线优美自然，符合人机工学。

**作品 19　灯具设计**
重复堆叠产生的极致韵律美，橘黄色的灯光隐隐透过白色的壳，营造出淡淡的温馨感。整个灯具给人细腻娴静之感。

**作品 20　Thin Black Lines 细黑线 / Nendo**
线成面，面成体，椅子看上去像是一件素描作品，由若干铁丝平行排列弯折组合而成。仔细观察它的线条与奇妙的转折，线条产生的动感会让人有眼花缭乱而新奇不已的视觉震撼。

第三章　面材造型

作品 21　Funazushi 食物包装 /Masahiro-minami

Funazushi 是一种日本的传统鱼脯即食食品。设计师从鱼鳞和渔网结构中得到灵感，运用切割镂空，设计了这款创意十足的纸外包装袋，网状部分是叠合在一起的，向两头拉扯时即成网状，与商品形成呼应。同时网状的线条与大面积的白色面形成对比，使包装更具虚实感和体量感，同时也增加了包装的韵律感。消费者可以从网孔中看到商品，符合消费者的消费心理。

作品 22　Bambi chair 小鹿斑比椅子 /Takeshi Sawada
设计师将这种动物的特性元素完美融合到家具产品中。这个作品小座椅由斑点毛皮坐垫，人造蹄脚和鹿角、羊角、牛角靠背组成，材料选用橡木，更具有亲和力，给人安全舒适感。牢牢抓住了儿童喜爱小动物的心理，可爱又讨喜。

# 第四章
## 线材造型

# 第四章　线材造型

线材作为一种造型材料,它的特征是以长度为单位,它所具有的方向性特征,可以凸显线材造型中所表现出的速度感和空间感,从而组合成动态不一的立体造型。在线材造型中,疏密的变化以及对层次感、延展感、韵律感的把握,都可以使造型的空间层次发生改变。灵活运用形式美的法则和构成法则,造型的整体效果会更加协调和生动。

## 第一节　线材造型的特性

线材是以长度为表现特征的材料,是三维造型中运用最基本的形态要素之一。线本身可形成形体的骨架,成为结构体本身。

### 一、线材的基本特征

线具有长度和方向伸展的特点。线较单薄,因而在空间中缺少力的表现,视觉冲击力弱。但是,线是造型的一部分,线的灵巧、变化,常使立体的形态具备婉转与流动的美感。粗而硬的线材直立性和可视性较强,在空间中具有一定的表现力,通过支点就可完成造型;细而软的线材只能通过框架、轴心进行造型,这些辅助形状将最终决定造型的美感和特色。线材造型一般依靠群组的力量,通过角度、方向、长短、粗细的变化,产生丰富的形式美感。

### 二、线材的情感特征

线材的特殊属性导致了线材往往会呈现出不同的形态,这便会给我们带来不同的情绪感受(图4-1)。比如直线带给我们的直观印象是速度感、紧张感、明快感、锐利感等,因此,用直线作为材料制作而成的立体造型,可使人产生坚硬、有力的视觉感受。水平线能使我们联想到地平线,能产生横向扩展的感觉,因此水平线能表达平稳安定、广阔无垠的感觉。垂直线材显示了上升与下落的力度和强度,能表达出积极向上、生长、希望、端正、严谨、纤细敏锐的感觉。折线有曲折、坚韧有力的感觉,具有一定的攻击性、不安全感。而柔软、优雅、轻快等感觉通常是曲线带给我们的印象,以曲线为元素组合而成的造型则会有一种幽雅、舒适的感觉。同时,线材的粗细不同,也会产生细微的变化,粗线更为有力、牢固、健壮,细材给人以敏感、纤细、优雅的感觉。

图 4-1　椅子设计

这三款椅子设计是由不同的线型材料堆叠而成的，每款椅子都会带来不同的视觉感受。左边一款椅子木质造型的发散式构造给人自然的感觉和视觉冲击力；中间一款椅子看似随意的棉质构造，给人放松自由之感，看起来和坐起来都很温和，颜色上也很饱满，充满对比；右边一款椅子如织网一般的结构充满视觉美感，坐上去还富有弹性，以金属作为支撑结构，简洁大气，给人现代之感。

## 第二节　线材的节点构成分类

在进行组合造型的时候需要依靠线材与线材之间的相互连接，因此，造型中线材与线材之间会产生很多连接点，这些连接点就是节点，它是线材造型的重要组成部分。按节点的不同特点，概括起来大致可将节点分成以下三大类：

### 一、线材的滑节点

滑节点，顾名思义是可以滑动的节点，它主要靠摩擦力和自身的重力相互连接，可在水平面上进行自由滑动或滚动（图4-2）。滑节点虽然简单但同时也是最不牢固的一种连接方式，因此鉴于这样的特点，滑节点适合一些体积大、质量重的立体形态造型。为了加强滑节点的牢固性，添加黏结剂、采用互锁结构、增设滑轨设施等是常用的来增大摩擦力的外部手段。

滑节点这种连接方式相对比较自由，是一种较松动的连接方式，可以进行反复拆装。木材的榫卯结构就是典型的滑节点。根据木材结构的不同，木材的榫卯结构也会发生相应的变化，如单榫、双榫、燕尾榫、贯通榫、穿楔榫、拼肩榫等等，正是由于有这些榫卯结构作保证才使得木材的结构能够丰富多彩，变幻多姿。

螺纹连接、滑轨连接、磁性连接、真空压力连接以及不同种类的搭扣连接，实际上也都是滑节点的一种变形。因此，我们要善于区分和把握滑节点的本质特征。

### 二、线材的铰接点

所谓铰接点，像铰链一样，可以进行上下或左右的旋转，造型中的部分结构可以围绕节点运动，但相互间却不能脱开，它是轴构造的一种。铰接点作为一种可动的链接方式，它的结构较为复杂，牢固度也比较强（图4-3～图4-4）。这种可活动的连接方

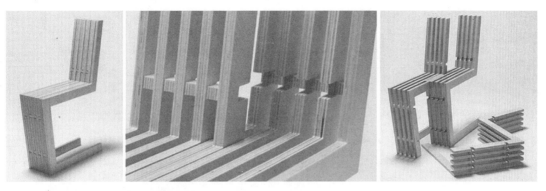

图 4-2　Each Other 彼此 /Takahito Araki

这款椅子采用桦木胶合板材质。椅子由独立的两个部分组成，并且由一排排相同的板条组合而成，极具韵律感和形式美感。当两个部分通过板条之间的空隙交错叠合，滑到一起的时候，就形成了一把正常可坐的椅子。椅子上的每个空档都可以滑在一起，所以椅子的宽度可以根据需要调节，十分灵活、方便。该作品整体简洁大方，线条感十分突出，并很好地反映出材料的特性。

图 4-3　Nepa Lamp 灯具 /Giles Godwin-Brown

这款二维灯具用桦木复合板、不锈钢及铝制的细部零件制作而成，高 6 英尺（1 英尺 = 0.304 8 米），采用 LED 照明。作品本身用铰接点的方式链接灯具的各个部分，使其能够移动或旋转灯的角度，方便使用。灯具整体只用了最为必要的结构，化繁为简，把灯具贴在墙上，很有趣味性和互动性。

式为部件与部件之间的配合提供了很多机会和较大的活动空间，因此在生活中被运用得最为广泛，如门合叶、汽车方向盘、手表带的连接、收音机天线连接点等。

铰接点是一类相对比较复杂的连接方式，它具有一定的灵活性，但又不能像滑节点那样可以随意地移动。大型部件的铰接点不仅结构牢固、强度较高，而且往往还辅助以液压装置来减轻部件对节点的压力和拉抻力，如吊车的悬臂、自卸车的翻斗等等。

## 三、线材的钢节点

钢节点是一种固定死的、不能移动的节点。钢节点是三种连接方式中最为牢固的

图 4-4　B-chain 链条台灯 /Cho Hyung Suk
韩国设计师设计的这款台灯,将灯杆设计成自行车的链条形态,结构灵活,弯曲可调节的灯臂搭配亮色螺帽,具有机械感,与柔和的灯光形成对比。

连接方式,最具代表性的就是焊接。钢节点根据不同的焊接方式会呈现出不同的形态,它有时是点(电焊),有时是线(对接焊),有时是面(高温焊、溶剂焊)。

由于钢节点的形态比较难把握,视觉效果也比较差,一般不将其直接作为造型的手段加以强调;相反,常常用打磨抛光、刷漆、外套饰面材料来加以遮挡与美化(图 4-5 ~ 图 4-6)。现实生活中很多雕塑、建筑等都能体现出线材装饰的独特魅力。

图 4-5　罗浮宫玻璃金字塔 / 贝聿铭
建筑的外表采用玻璃构造,以交错倾斜的线形钢架为框架,借助钢节点把玻璃面组合在一起,形成一个完美的金字塔形;玻璃使建筑的内外通透,内部的光影效果别有风格,使建筑整体显得迷幻而优雅。

图 4-6　上海世博会·英国馆 /Heatherwick Studio

英国馆的设计被称为"种子的圣殿"。场馆外部有六万余根伸展的触须集聚，构成这颗象征着中英友好关系的种子。整体造型以发散式的线围绕场馆一周组成，以钢架结构链接在一起，视觉效果极为震撼。

## 第三节　硬质线材造型

硬质线材相对于软质线材来讲，具备了一定的厚度和硬度，因而在立体造型中有着独立的表现能力和灵活机动的群化造型能力。

硬质线材的柔韧性和可塑性相对比较差，但是有较高的强度和较好的支撑力。因此，在硬质线材的造型中，可以不依靠支架，单独成形。单个的硬质线材本身不存在任何的设计形式，因而是无意味的，只有将硬质线材通过人为的加工组合才能称之为构成，一般偏重于接点的牢固和形式美感的塑造。群化是构成的最基本的形式，也是最基本、最常用的设计手段。硬质线材多以排列、叠加、组合的形式造型，再用粘接材料将造型固定。硬质线材的构成具有强烈的空间感、节奏感和运动感。

硬质线材的种类主要有木条、金属条、玻璃条、玻璃柱、铁丝等。由于硬质线材的质地比较坚硬，所以决定了它的构成方式主要分为以下几种：

### 一、自由连续构造

硬质线材可以通过连续的形式来完成造型，如用一根连续的线材进行弯曲和旋转，从而构成曲、直、长、短不一或者曲直、长短结合的立体造型。构造自由连续的造型，需要可塑性和定型性都比较好的材料，常见的有铁丝、铝丝、塑料条等（图 4-7 ～图 4-9）。这种形式的造型往往会需要一个底座，常被使用的底座材料有塑料板、木板、有机玻璃等。在制作连续构造的过程中需要从整体上把握造型的协调性和美观度，也要单独注意其各个角度的动态，使造型在空间感、节奏感和韵律感上达到统一的视觉效果。

### 二、框架构造

先将线材制作成外框，再在外框中进行穿插组合和排列，从而构成不同的立体形态，这种构成方式就是框架构造。在立体造型中，线框是硬质线材构成的基本单元，反映了形态的轮廓和个性。其可以由独立线框

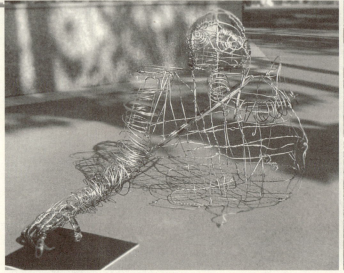

**图 4-7 学生作业**
作品选用铁丝为材料，通过自由扭曲和一系列的连续构造而成，把握住了材料的特性以及连续构造的要点。作品制作得轻松自如、整体协调、疏密有致、有收有放，有良好的节奏和效果，细节处理也恰到好处，每个角度都具有很好的观赏性。

**图 4-8 学生作业**
作品以大小不一的正方体为基本粒体形态，以自由连续构造的曲线形钢丝造型为依附，形成点与线完美结合的形态。材料选取恰如其分，色彩对比突出，具有节奏感和形式美感。

**图 4-9 学生作业**
本作品采用 PVC 管为材料，进行一系列连续的线的组合和排列，实现了三维空间的疏密有致、高低错落，把握住了造型的节奏和韵律，展示效果突出。

进行空间组合，三条以上的直线相互连接，就能形成多种式样的线框。我们通常以方形、圆形、三角形、多边形等框架为基本形来进行重复、渐变的排列组合，也可以在方形、圆形、三角形、多边形等框架中穿插线条（图4-10～图4-12）。以某一种线框为基本形，进行多种形式的叠合匹配，形态就可以千变万化。其匹配的形式有共性叠合、异性叠合、错位叠合、交融叠合等。这种造型形式所呈现的稳定感、秩序感、韵律感和节奏感非常强烈。因此，在建筑和雕塑作品中经常见到。

## 三、垒积构造

垒积构造是用堆积、垒叠等结合方式，将硬质线材运用形式美法则排列而构成的造型。这类造型需依靠它本身的重力和接触面的摩擦力来维持形体。因此，构造中材

图4-11 学生作业 / 王伟
作品运用重复的手法，将大小不同、造型近似的正方体放置在正方体的框架内，形成虚实对比的空间构造。正方体上的镂空的线型装饰，具有交错美感，使作品对比突出，特色鲜明。

图4-12 置物架设计 / Nino Gülker
此作品运用简单的纵横构建，删繁就简，简单的木条和胶带，配以稳固的金属托架，即组成了一款框架结构的置物架，易组装、易拆卸、易储藏，简单与繁复可以轻易地转换。整体设计特点明确，木质结构的造型通过捆扎的方式实现，连捆扎都变得很有意思。色彩也有变化和对比，造型简洁而有趣味。

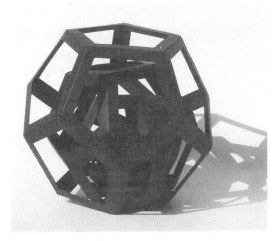

图4-10 学生作业 / 王洁
作品以大小不同的由线组成的镂空几何体框架为基本形态，一层套着一层包裹起来，打破了造型的内部空间，制造了趣味。整体完整而规则，具有美感。

第四章 线材造型

料间的摩擦力和重心的位置是关键。通常采用的材料有：塑料棒、木棍、竹签、筷子、玻璃棒等硬质线材。我们可以将一个材料作为基本形，再对其进行旋转、重复、渐变、堆积、垒叠，形成具有美感的垒积构造；也可以把几种不同质感、不同颜色、不同粗细的材料作为一组进行方向上、形状上的旋转，或是重复、渐变、特异地堆积、垒叠等（图4-13～图4-14）。这种构成的节奏感和动感都较强，组合起来更生动，因此在生活中经常会被使用，如商场和超市的商品陈列展示等。

## 四、桁架构造

桁架，在力学上具有重要的意义，即用最少的材料构造较大的构成形态，各部件之间的相互支撑作用，使其能承受很强大的外力。一定长度的线材用铰点将其组成三角形，并以三角形为基础发展成正四面体框架，这种四面体框架就是桁架构造中最基本的单位（图4-15）。桁架的构成原理常用于大型建筑物，可以达成既经济又简洁的目的。

## 五、线层构造

线材按某种规律排列成曲面或直面的形式，这种构造我们称为线层构造（图4-16～图4-18）。线材的特点是线材本身不具有表现形态的功能，只是通过线与线的排列形成面，再通过组合形成空间立体形态。

当硬质线材沿着一定的方向轨迹有秩序地层层排列，会使呆板的硬质直线变得优雅而生动，组合而成的造型也具有很强的韵律感和秩序感。当轨迹形态是曲线时，线层构造会呈现出强烈的视觉美感。

图4-13　木框架造型 / 杨栋
作品运用木质线材垒积堆叠而成，层层错位排列，边缘恰好形成优雅的曲线，曲与直对比强烈，突出了作品的形态美，充满了节奏感和秩序感。

图4-14　木框架造型 / 郑兴雨
作品将木质线材通过长度和大小的层层渐变的形式，堆叠，形成金字塔形，简单而特征鲜明，规律且有秩序。

图 4–15 "Springer" 椅子设计 /Beautic

这款椅子是由一根金属钢管弯曲而形成的,由一个正立的大三角形和五个倒立的小三角形连续组成。通过三角形的受力结构,形成立体衍架结构;造型简洁,把三角形的结构设计发挥到极致;线条流畅,一次成型,没有断裂;没有添加多余的装饰元素,线材的有序构造已经构成形式的美感。

图 4-16 ～图 4-17　学生作业 / 吴闻宇,汤錾

作品通过连续的线材排列形成丰富且多变的面,产生出渐变的层次,同时形成造型侧面的曲线;各个角度的面构成了作品的整体,层次感丰富,给人强烈的视觉效果和运动感;整体造型优雅而充满变化,有很强的韵律感和秩序感,使整体造型优美。

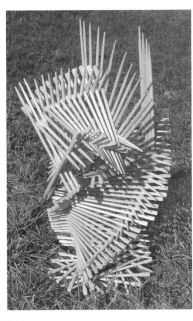

图 4-16　　　　　　　　　图 4-17

图 4-18　Animistic 万物有灵论的椅子设计 /Eduardo Benamor Duarte
该款椅子的设计理念是："万物有灵论相信每一个非人类的形状都带有一种精神实质。"白色的金属框架支撑着一系列扇形的木质肋骨，这些木质肋骨似乎在运动。作品以木质线材为基础，通过线层构造排列出一体化的椅子的曲面部分，椅子的靠背、椅腿、扶手等，充满韵律美感。

## 第四节　软质线材造型

软质线材有两种类型：一种是由整块的材料剪裁出来的线，这种整块的材料通常具有一定的韧性，如纸板、铜板等。由于这类线材自身具有一定的重量，可以独立支撑形成立体造型。另一类是软纤维（如毛线、棉线等），这类软质线材轻巧、柔软，可以缠绕，必须依赖于框架的造型变化而变化，也可以运用编结的方式进行缠绕打结。

### 一、抻拉构造

在做构成的过程中我们一般把压缩材料做成" | "形、"X"形、"Y"形、"T"形等形状，以它们为基本单位，然后以拉伸线为轴将基本单位连接成互不接触的构造体，这就是抻拉构造。

形态细的线材比较容易弯曲，但是一旦被抻拉就会表现出很强的反抗力（图 4-19）。软性线材的拉伸可以产生很大力量，这个我们在拔河的时候就深有体会。这种构造在生活中也比较常见，如晒衣服的晾衣绳、斜拉桥等。蜘蛛以墙面等硬质材料为依托，将纤细的丝织成优雅、轻巧的蜘蛛网。根据蜘蛛网的构成原理，我们在进行设计时可以把软质线材以硬质材料为依托进行拉引，从而组成优美的曲面。

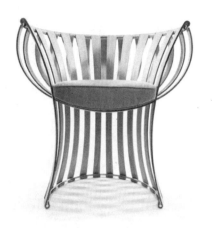
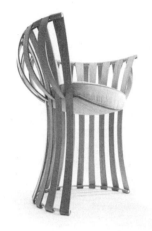

图 4-19　Slat Chair 板条椅 / Scott Henderson

美国设计师设计的这款椅子，灵活地运用了曲木的拉伸和压缩性能。作品用线材沿着曲线依次排开，构成了椅腿、椅背、扶手等部分，组合成椅子优雅的曲面形态；上下相连，简练而充满节奏和秩序感；同时配以柔软的坐垫，给人十足的舒适度和自由感。

## 二、线织面构造

线织面构造是一个空间内同时包含直线的曲面，其基本原理是直线的两端各沿着不在同一平面上的导线运动（图 4-20）。我们将硬质线材作为框架，大致有方形、圆形、多边形、菱形、直线、半圆等，以此作为拉引软线的基体，在位置和运动方向上进行变化，从而得到变化无穷的线织面。在框架上寻求变化，可以创造出形态万千的造型组合，所构成的形态往往具有轻巧或有较强的紧张感。

软线材造型常用硬线材作为引拉软线的基体，即框架。构成框架的硬线材我们称之为导线。框架的基本形态可以是立方体、三角柱形、锥形、多边柱体，也可以是曲线形、圆形等。构成方法是将软质线材的两端固定在具有一定构成的框架上，框架上的接线点间距可以等距也可渐变，线的方向可以垂直连接也可斜向错拉连接形成网状形态。

线织面造型结构在不同的角度会呈现不同的观感，因此在设计造型的时候要注意内外空间曲面在不同方向的视觉效果。曲面之间的处理也要有区别以增加变化（图 4-21～图 4-22）。由于框架在整个造型中要担负着绕线的责任，所以牢固度对于框架来说十分重要，所以框架造型通常还需要一个固定造型的底座，以厚实稳定的面材为主。不同的拉线方法能产生不同的节奏，巧且有张力，对比层次丰富，表现形式多样，十分美观，可以产生形式感各异的造型组合。

## 三、编结构造

通过编织、打结等方式将软质线材进行结合的方式就是编结构造。经常使用的软

图 4-20 学生作业 / 林小凤,刘婷婷,焦瑞雯,袁丽静

作品采用线织面造型,用竹子捆绑出的三角形为硬质框架,运用棉线围绕框架依次相互交织形成面,多组组合在一起,形成有特点的造型。颜色对比鲜明,突出材料特点,软硬结合,虚实对比,层次丰富,整个作品形态优雅,视觉效果强。

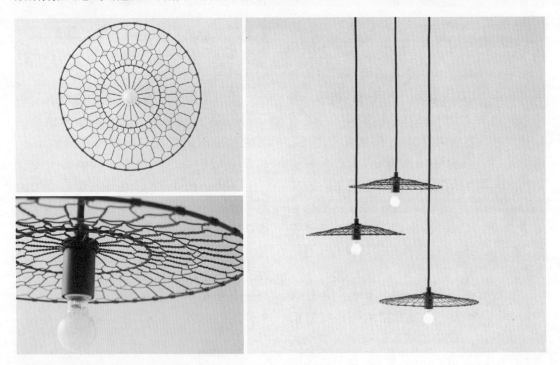

图 4-21 "蛛网灯" /Nendo and kanaami-tsuji

这款创意灯具以手工制作为主,用黑色的圆形编织网模仿了"蜘蛛网"的造型,整体形象优美、简洁、时尚,充满设计感。设计师通过打结和扭曲铁丝网的方式,制造出了各种不同的几何图形,织成了整体的面,给人宁静、祥和的气息。

图 4-22　Silk chair 丝绸椅子 /ALVI

这是 2011 年斯德哥尔摩家具展展出的作品。以打磨光滑的简洁木质结构为框架，用棉线以组成面的形式，围绕木质框架结构连续地、变换角度地相互交织、连接，造型多变而颇有趣味，线的疏密形成色彩上的浓淡变化和对比，也形成了造型上的集聚对比，层次感丰富，整体舒适而大方优雅。

质线材包括棉、丝、麻、毛、纸、化纤、橡胶、软塑料等加工线形材料。

编结构造通常可以分为软质线材之间的编结和软质线材与硬质线材之间的编结。编结构造可以是一种线材的编织打结，也可以是一组不同材质、不同颜色、不同粗线的线材进行编结（图 4-23～图 4-24）。这种造型方式的装饰性很强，在我们的日常生活中都可以看到，如壁挂、手链、十字绣等。在编结构造中，特殊的颜色、形状和花纹会赋予造型特殊的寓意，如中国结。

图 4-23　家居设计

这款大小不同、色彩不同的椭圆形坐垫，外表采用编织构造，把各种色彩的线编织成各种图案或是花纹的网状架构，再将垫芯包裹在其中而形成特点鲜明的坐垫。这样的作品零散地铺放在家中，既可发挥其本身的使用功能，又可作为家居的装饰物，甚是可爱有趣。

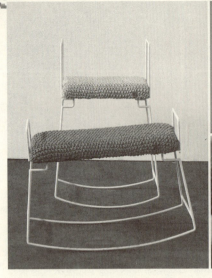

图 4-24 Rocking Stool 摇凳 / Svenja Diekmann
设计师将金属折屈成摇凳的形态，再用有色彩的毛线编织成坐垫，这种具有时尚感的材质搭配让作品带给人温暖、清新的感觉。作品把复杂而整体的编织坐垫与简单的金属支架结合在一起，精心的搭配，鲜明的对比，出乎意料，具有强烈的视觉效果。

在线材的立体造型中，要注意疏密变化，以及层次感、延伸感、韵律感等规律，把形式美法则和构成方法（渐变、发散、对比、密集等）应用其中，使其空间层次更加丰富，搭配更加协调。

## 思考与练习

1. 线的组合练习

要求具备三维空间形态特征，作品体现创造性思维，创造视觉美感与秩序感，体现线材的固有特征、手段与形式。根据构造选用合适材质的线，思考在线的构成中会不会有点的存在。

2. 软硬质线材综合造型

用棉、麻、尼龙等软质线材，以木条、金属条和有机玻璃板等硬质材料为支撑进行造型。要求熟悉软质线材的特点和造型规律，材料使用恰当，结构合理，具有美感。

3. 硬质线材创意造型

熟练运用硬质线材进行有主题的构成表达，要求掌握硬质线材的特点和造型规律，以及语言情感的表达方法。要求主题表达充分，构成合理，具有美感，可以用不同的材料来表达。

## 作品赏析

**作品 1　Dami Furniture 家具 /Seung Yong Song**
设计师受到篮子结构的启发，使用数控加工技术制作出这组家具。巧妙地运用了环保材料木纤维板的特殊材质及其颜色，使作品既具传统意韵又有现代的生命气息。

**作品 2　Haley Chair 黑利椅子 / Alexander Rehn**
这款椅子造型简单、细致，主体由钢管构架，椅面和靠背部分采用密布的网状构成，整体黑色使其现代感十足，直线条的装饰让这个椅子设计更具吸引力。

**作品 3　Corner Chair 角椅 /Anton Björsig**
设计师设计的这款拐角椅子，把两把椅子连成一体，与 90°的转角完美契合。但由于存在存储和搬运的局限，这仅是一个有趣且给人带来惊喜的设计。

第四章　线材造型

**作品 4　线圈灯 /Craighton Berman**

线圈灯只包含用激光切割的灯架模板和 100 英尺电源线。模板外缘都有引导电线的沟槽，经过缠绕，就变成了一盏时尚漂亮的台灯。它的原理非常简单，提供一个亚克力材质的十字形台灯框架，把电线绕在台灯框架上，让电线形成台灯的轮廓，一盏别具一格的台灯就此产生。该款灯具的设计突出了使用性与装饰性的结合，给用户以良好的体验感，造型很有意思。

**作品 5　"蜘蛛菲比" 休闲椅 / 荷兰家居品牌 Limitless**

"蜘蛛菲比" 休闲椅是荷兰创意家居品牌 Limitless 的代表性作品。"蜘蛛菲比" 采用中国传统竹编艺术，匠心独具的设计，错落有致，姿态独特。内部采用全金属结构，面料为法国 Lelievre，外柔内刚的材质组合，可随心所欲地根据自身的需求调整椅子的角度，带来不同以往的生活趣味。

**作品 6　Batoidea 室外座椅 /Peter Donders**
这是一款室外座椅，整体采用流线造型，现代感很强，像一个海底生物。镂空的设计使椅子既具通透感，又省材，结实而耐用。选用红色，点缀在公园、广场或是其他公共场合非常有情调。椅子整体是设计和科技完美结合的典范，家具的流线型轻便外观设计为家具增添了几分高雅的特色，而凳子本身的镂空就如同轻盈的泡泡，与椅子搭配出一种清新的风格。

**作品 7　阿尔法·罗密欧百周年纪念雕塑 / 格里犹大**
雕塑采用阿尔法红色，运用线的元素，一次性连续的曲线构造，不断地环绕、穿插，用流畅的线型打破空间，组合成了汽车飞速行驶的路线，形象而夸张地展现了汽车的运动感、速度感和汽车的灵魂与气魄，充满动感、富有激情，令人印象深刻。颜色的选择上，还突出了汽车的纪念意义，寓意深刻。

**作品8　学生作业/柳一清,尹唐瑭,刘云**

作品采用硬质线材围绕"树干"进行缠绕、造型并装饰,在凌乱之中又遵循一定的规律,彰显节奏和形式的美感。同时其形态模仿"树"的造型,有机造型给人以生命的力量,加上红色给人激情和跳跃之感,使"火树银花"宣泄出的浓烈情感得以充分表现出来,极富感染力,给人留下深刻印象。

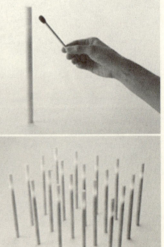

**作品9　电子蜡烛**

这款电子蜡烛与普通的蜡烛如出一辙,未增加任何修饰的简洁造型,质朴却不失高雅的质感。

第四章 线材造型

作品10 时装店设计/Guise
瑞典设计师 Guise 设计的时装店以点、线、面为主要构成元素,无论是货架还是休息椅子的设计全部以直线形式呈现,简约、干练。黑白为主色调,与店铺所售卖的衣物鞋饰色调相呼应,整个店铺内呈现出高贵与雅致的气息。

作品11 Kaust 灯塔/Daniel Tobin
沙特阿卜杜拉国王科技大学修建的防浪堤灯塔,高60米,模仿了古代的航海传统,塔身用预制混凝土建造,中脊为网格状,对于学校和当地来说 Kaust 灯塔是一个代表性的建筑。

作品12　Tori-Tori Restaurant 餐厅设计 /Rojkind Arquitectos, Workshopesrawe Studio

餐厅的外墙好像是从地面蔓延至天空的常春藤。餐厅没有张扬的宣扬，而是以一种亲切和微妙的设计感诱人进入。当你走进时，仿佛置身于一个被自然、水、美食所包围的绝妙空间。空间的连通、光影让室内洋溢着微妙变化的气氛。精心的设计让内外环境交融，自然的气息无处不在。

作品13　建筑设计

钢材的重复聚集形成建筑的轮廓，在光线的衬托下，光影交错，与周围的自然环境形成一种微妙的合奏鸣曲，仿佛身处童话世界，令人叹为观止。

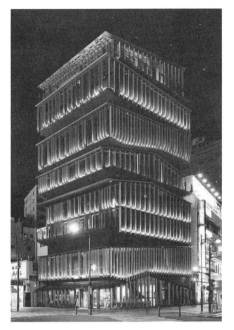

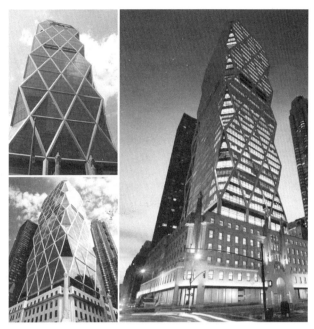

作品 14　东京浅草文化观光中心 / 隈研吾
此为著名建筑设计师隈研吾的作品。观光中心共八层错落叠加，包括事务所、会议室、报告厅等，顶层则是观光茶室，内外部大量使用木质结构装饰。

作品 15　Hearst Tower/ 诺曼·福斯特及其合伙人
赫斯特大厦是美国赫斯特集团的总部大楼，高 182 米，是在赫斯特企业下属传媒集团采编大楼历史旧建筑的基础上修建而成，底部保持历史旧貌，主体廓线明晰而且极具现代气息。

作品 16　系列针织灯具设计 /Knitted
这款灯具设计采用柔软的线材，通过编制的手法，把"毛衣"穿在了灯具上，成为灯的造型，从上至下，由密集到疏松，很好地把灯具垂坠感的造型烘托了出来，给人温暖的感觉，同时软化了光线，色彩的变化与强弱又不失时尚感，富有魅力，有很好的装饰性。

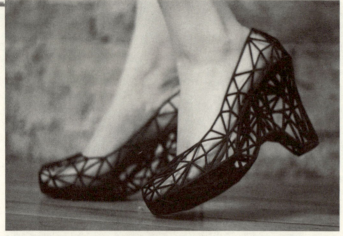

**作品 17　"strvct" 3D 打印鞋 / Continuum Fashion 工作室**
这款可穿戴的 3D 打印鞋带有未来主义的风格。网状结构由尼龙构成，鞋子内部附加了获得专利的皮质鞋垫，舒适、轻便而且强韧。

**作品 18　钻石芯灯具系列 / 黄介廷**
此为台湾设计师黄介廷创作的钻石芯灯具系列，灵感来源于中国传统的灯笼，以骨架包裹纸的形式重新改写灯笼的结构，类似于西方的野营灯设计，这种中西结合使得这系列灯具不仅仅是照明工具，同时还是一个雅俗共赏的文化符号。

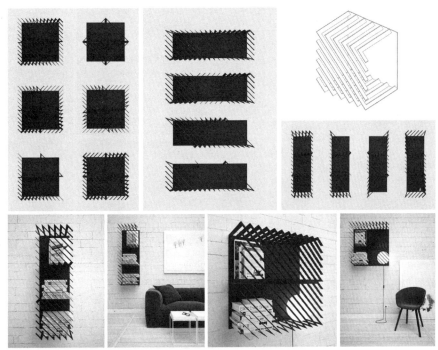

**作品 19　HASH 模块化书架 / Line Studio**

HASH 是一款可以自由组合的书架，书架一面是黑色的实钢，另外三面是具有厚度的黑色片钢。这些片钢能够自承重，也能在不同的组合下显示出炫酷的视觉效果。

第四章　线材造型

**作品 20　Hamper 沙发 /Arturo Montanelli and Ezio Riva**

此设计作品整个框架由十四条实木板条平行组成，形成了一个类似篮子的形状，整体灰色调的软垫、背部和扶手，木材的特质加上大体块厚实棉布沙发垫给人很简洁大气的感觉，呈现自然的气息。

**作品 21　深圳文化中心音乐厅 / 矶崎新**

大气宏伟的点、线、面构筑室内外交融的现代艺术建筑空间。和谐整体中不乏巧妙的空间穿插,体量关系处理得恰到好处。大厅内五组造型别致的黄金树,高达 36 米,巧妙地利用承重钢构造的力臂,包覆定制的轻钢骨架和高分子发泡板材,在自然光和灯光的交柔辉映下,呈现出高雅、华贵的气息。

**作品 22　POT.PURRI 模块容器 /3 Dots Collective**

POT.PURRI 的独特之处在于它是小型的模块容器,可以非常灵活地搭配出你想要的任何结构构造。模块与材料的不同组合,具有不同尺寸和直径,可以互相配对结合,能构建出 50 多个不同形状的容器,随心搭配。这样镂空的造型非常优美,同时又与水泥造型的底座形成虚实对比,碰撞出现代感和雅致气息。

第四章　线材造型

**作品 23　DIWANI 雕塑椅子设计 /AE Superla**
流线一般的曲线状、层层排列累积的造型，形成柔美的椅子造型，尺度适宜而舒适，整体优雅而完美，给人精致的雕塑美感。作品不加装饰，只用造型雕刻，充分地体现了木质材料的特性，让人忍不住想要体验一次。

**作品 24　Arpa 休闲椅 / Christopher Guy**
这款椅子最大的特点在靠背的设计上，用钢管组成的线结构，依次排列形成层次感进行装饰和造型，具有别致的美感，简洁而生动，整体配上黑色的椅面，十分优雅、大方。

**作品 25　木质盆景框架 /Gerard de Hoop**

作品由三层木头叠加而成，木质盆景框架分开创造一个独立的书柜或分隔储物隔间，每根木条都有不同的宽度和长度，当组装在一起时，可以形成不同网格的组合，能同时搭载不同形状长短大小的盆栽，形成一道亮丽的家装风景。

**作品 26　学生作业 / 胡可，祁琪，张晓，高盼**

书架设计采用线材木质结构，运用了 1 100 根木材拼接而成。作品以拼图为原型，使书架可以根据环境来自由组合放置，设计简约、质朴的风格让人感到宁静和安逸。凭借着空间的解构和重组，满足人们对悠然自得的生活的向往与追求，缔造出一个令人心驰神往的写意空间。

第四章 线材造型

**作品 27** 学生作业 / 张盟, 李亮, 董丹智, 周霈安
作品"果"是一棵果树的形象,采用粗木条以及若干的窄木条,以主杆为中心向四周生出枝干,枝干上挂上四面体和立方体,互相组合嵌套,形成整体却又和而不同。象征果树成熟,取硕果累累之意。顶部嵌套的立方体象征种子即将冲破桎梏,饱含希望之意。

**作品 28** 学生作业 / 汪雨笛, 段雨欣, 乔雨虹, 蔡宇红
作品"造字"采用"米"字型结构,上下呼应,丰富了原空间结构的呆板造型,侧面造型,使空间更加挺拔。色彩上,以经典的配色体系红、白、黑穿插交合,呈现了丰富的空间表情,这是时尚与经典的碰撞。在组合上注意空间搭配,充分利用每一寸空间,且不显局促、不失大气。

Chapter Four　115

# 第五章

## 块材造型

# 第五章 块材造型

块材是线和面的结合体,是具有长、宽及厚度的实体形式,又结实,又厚重,因而有着很强的视觉冲击力和实用价值,是立体造型中重要的构成形式。块材具有向空间三个方向延伸的特性,它坚实厚重,比线材更接近于实体,因此可塑性极强。块材的常用材料有:价格低廉的纸张、轻便的木材、可塑性强的石膏、肌理粗糙的黏土、能烘烤成型的陶土、轻且富有弹性的海绵、质感柔软的橡皮泥、易熔化的石蜡等。

## 第一节 块材造型的特征

我们在生活中最常接触到的自然界中的物质以实体的居多,可以概括成近似规则、不规则或重组的多面体物质,很多都可以直接加以利用。我们通常保留这些物品的颜色、形状、肌理中的精华部分,再加以改造,从而得到不同视觉感受的造型组合。

### 一、块材的基本特征

块材基本表达方式是分割和积聚,在实际创作中常将这两种形式结合起来表现形体的刚柔、曲直、长短,变化的快慢、缓急,空间的虚实对比等,从而创造出理想的空间形态。

块立体是三次元(长、宽、高)空间,它具有体积、容量、重量的特征。无论从哪个角度都可以从视觉上感知它的客体性,使人产生强烈的空间感。块立体没有线立体那样轻巧、锐利和有张力,但块立体有一定的抗压性,能在一定程度上抵抗外界施加的冲击力、压力和拉力。块立体由"面的移动轨迹"围合而成,其中包括椎体、立方体、长方体、球体和多面体(图5-1~图5-3)。块

图5-1 学生作业 / 尤荷茜
作品以正四面体为基础,在其四个面上进行编制造型。设计还考虑到了对于色彩以及造型疏密的把控,使其在各个角度都有不同的变化。

立体具有简练、大方、庄重、稳重的特点，它形式多样，如建筑空间、室外雕塑等。

## 二、块材的情感特征

块材是点、线、面及材料的凝固形式，不同造型的块材又给人不同的心理感受。

几何直面的块材使人感觉质朴、坚实和有力，宁静中暗藏着突发力，如正方体和长方体，厚实的形态与清晰的棱角，给人以稳重、朴实正直之感；锥形体，锐利的尖角则显示出不同的特征，有力度、进攻性、危险感。

而几何曲面的块材将柔和、温暖和流畅感呈现无遗，灵活多动、浪漫多情是其性格的反映，如球体形体饱满而完整，圆形球体象征美满、新生、内心强大、传统；椭圆形球体，容易让人联想到未来科技、宇宙、生命的孕育等。

除了规则的几何形态之外还有不规则的形态（图5-4）。不规则的形态，是自由和感性的流露，如有机形体，流动性强、层次丰富，给人以饱满而富有变化的感觉。

同时，块材的情感力量与体积也有关。体积大的块材，给人的感受浑厚而有力、视觉冲击力强；而体积小的块材，则让人感到灵巧（图5-5）。块材的情感也与材质有关，木块、石块、金属等不同材质的块材所蕴含的情感是不同的。总之，在立体造型上，块材的情感语言是形态体积和材料共同起作用的结果。通过不同的组合与加工，其内涵会更加丰富。

图5-2 学生作业/郑徐州

作品在正四面体的基础上进行变化造型，整体为镂空的立体空间，通过折曲和镂空雕刻的工艺完成，优雅巧妙。

图5-3 折纸艺术/Matthew Shlian

Matthew Shlian 的折纸艺术与技术紧密结合，通过精确的数学计算，让单一的平面纸张折叠出不可思议的丰富维度。设计师通过对纸结构工程及纸张本身的研究和控制，变化造型的方向、大小，结合光影的效果，创作了这些纸结构雕塑艺术，充满韵律美感、富有动态，十分生动。作品简约悦动，令人赏心悦目。

图 5-4 巴斯克烹饪中心新大楼 / Vaumm
这是一个由不同大小体块组成的大楼,外观就已经足够吸引眼球,与光影的结合,更让这个建筑拥有迷人的魅力。该建筑坐落在山上陡坡之处,外观由整体的 u 型组成,其轨迹包围出一个中间的露天空间,倾斜的地形更加凸显出这个建筑体构造出来的别样景观。

图 5-5 Megalith Table 桌子设计 /Christopher Duffy
该款桌子设计简单到了极致,只运用相同的块状材料作为桌腿,倾斜并变换块材的角度叠放积聚在一起,来支撑玻璃桌面。看似无意的摆放,实则充满规律感,块材的体量感和不加装饰与桌面透明玻璃的通透与轻盈形成对比和反衬,达到很好的视觉冲击效果,让人印象深刻。

## 第二节　块材造型的分类

块立体是最具实体感的三维立体形态，块材的立体造型给观者更丰富的视觉体验与联想空间，我们大致把块材造型分为单体和组合体。

### 一、单体

单体，顾名思义就是构造单一、简洁的形体，其形态的变化直接影响整体的外观和动势。（图5-6）单体的构成方式有倾斜、扭曲、变形、伸缩、膨胀、拉伸、旋转、透空等。

### 二、组合体

组合体则是通过单体连接、嵌合、削减、切割、排列、聚集而成，或棱角分明，或合为一体（图5-7）。组合体的统一性和节奏感与形体的顺序有关，所以在组合过程中要特别注意形体的主次顺序。

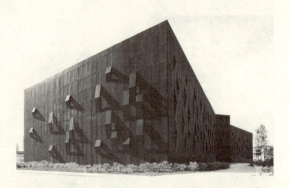

图5-6　Raif Dinckok Yalova Cultural Center 亚洛瓦文化中心 / EAA–Emre Arolat Architects 建筑事务所
简约的几何形体以及建筑表面切割和折屈的处理，淋漓尽致地体现了立体造型的原理，这样一座充满神秘感的建筑，着实高调。

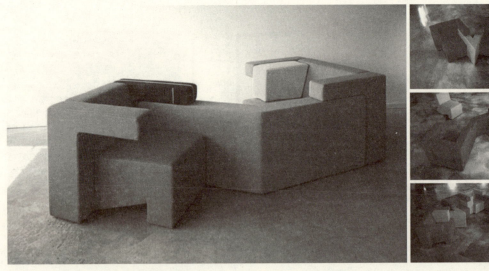

图5-7　俄罗斯方块沙发设计 "To Gather" /StudioLawrence 设计事务所
该款沙发根据俄罗斯方块拼图游戏的特点进行设计，即通过移动、旋转和摆放游戏中的各种方块，使之排列成完整的一行或多行。这组沙发采用与游戏相同的技巧，通过模块化的单体沙发元素，拼凑组合形成无数种多元化的多人沙发，色彩鲜艳，外形奇特，或大或小，可以根据空间的大小以及个人喜好自行组合。

## 第三节　形体的切割构成

形体切割是通过对构造原形进行切割，再对切割后的形体进行组合的构成。切割的基本手法是切、挖，其实质是减。切割练习常用材料一般是木材、苯板、橡皮泥或海绵。切割时要用理想的面来进行，切断后在立体的切口处会产生新的面，断面的形状随切断的位置角度而变化。切割产生的新块体称为子形，子形经过重新排列组合后形成新的造型，由于这些被切割的块体之间具有形的相似关联性，所以很容易被组合成风格统一的造型。这里的形体切割方式主要有以下几种：

### 一、等量切割

切割后的子形虽形状不一样，但是体量、面积大致相当，这种切割方法叫做等量切割（图5-8～图5-9）。由于这种切割产生的子形的形状相异，协调起来没那么容易，所以，在构成处理时，要充分考虑原形对子形的作用，若干子形统一起来，使整体造型具有一定的完整感。

**图 5-8　等量切割（一）**

**图 5-9　等量切割（二）**

### 二、等形切割

等形切割，即切割后的子形相同（图5-10～图5-13）。等形切割后，由于子形形状相同，很容易找到相互之间的协调关系，因此，在组合新的形态时会有较大的处理余地，子形的组合是造型的关键步骤。

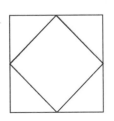

**图 5-10　等形切割（一）**

**图 5-11　等形切割（二）**

图 5-12 等形切割（三）　　　　　图 5-13 等形切割（四）

## 三、比例切割

比例关系自古以来都被人们所追求，人们相信和谐的数字背后一定有和谐的数字关系。比例切割这种构成方法就是按照体块形态的比例关系而进行切割，如实体的 1/2，1/3，1/4……切割，切割后产生的形态需有秩序和逻辑美感（图 5-14）。

图 5-14 比例切割

## 四、自由切割

自由切割是一种很随意的切割方式。（图 5-15～图 5-17）自由切割后产生的子形相似度比较低，因此要注意子形与原形的关系，另外还要注意子形之间的主次关系，这样有助于使子形统一起来。

图 5-15 自由切割（一）　　图 5-16 自由切割（二）　　图 5-17 自由切割（三）

## 第四节　块材的组合构成

块材的组合构成是指选用同种类型的块材在不改变其本身特性的基础上，按照一定的造型规律和造型手法将其组合起来的构成方式。块材的组合构成主要反映出选用材质的特点，并通过不同的组合方式来反映造型的主题，因此，对于材质的色彩、形状、大小、质地等的选择，非常重要。

### 一、块材的组合形式

#### 1. 积聚组合

积聚组合是指两个以上单体形态在形体切割后，进行重新组成新形态的构成方法，它也可以是相近或相似的单体形态的组合。单体形态的积聚组合，可以是将单体进行重复，也可以是形体类似的单体形态上的渐变。这种方法较为自由，随着积聚数量的增加，也可适当地增强造型整体的重复感，让造型变得复杂多变。在组合过程中，积聚组合的单体形态可以包括不同材质、不同形状的综合构成，同时也应注意强调节奏感、方向感、可变动的因素，调整造型的统一性。

单体积聚构成是指把单体形态按照一定的形式美法则进行组合，构成一种综合的立体造型（图5-18）。单体积聚构成的作品具有一定的整体感和秩序美感，视觉效果统一，大多数实际作品中都是运用这种造型形式，可以体现出一种自然的重复美感。

图 5-18　ledwork 交互式灯具设计 /Teun Verkerk
这款交互式灯具设计，当你触摸到它的时候，它就会自动地亮起。该灯具把同一单元通过积聚的方式，用四个点的磁铁连接起来，组成各种形态的造型，用户可以自由发挥组合形态。同时，灯具不断变化的色彩，给人一种神秘的感觉，为家居环境提供一个非常绚丽美妙的气氛。

图 5-19～图 5-20　学生作业 / 位一波，钱达，熊君，郦清雪

体块的重复积聚，形成具有雕塑感的艺术作品。相同的体块使造型更具整体感和统一感；近似体块的变化则增加了整体的活泼之感，细节的变化避免了造型的单一与乏味。两件作品都把积聚构成诠释到了极致，效果强烈而大气，并具有动态美感。

积聚构成主要运用重复或近似的单体进行组合，组合后的整体造型具有一定的秩序感和韵律感。因此，在组合时单体形态之间的距离不要过大，尽量避免由于距离疏松影响了造型的整体感和秩序感。在整体造型中要注意形态之间的对比关系，比如虚实对比、疏密对比等，以此来增加作品的层次变化，避免重复的形态带来的枯燥和单调（图 5-19～图 5-20）。

2. 排列组合

排列组合包括相同的单体形态排列组合和不同的单体形态排列组合两种方式。不同的单体形态可以是大小不同形状的单体进行组合，利用不同单体形态作渐变式的排列是可获得较好视觉效果的一种方法（图 5-21）。如方形到圆形的渐变、直线到曲线的渐变、大到小的渐变。在渐变排列中要注意实体与虚体的关系和空间位置的变化。相同单体之间的排列组合要有位置的变化、数量的变化、方向的变化等，可以利用骨骼式的排列方法，如渐变排列、发射排列、特异式排列等。

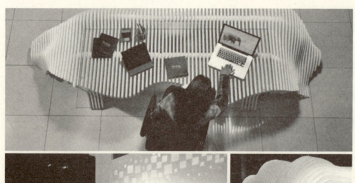

图 5-21　家具设计

该款家具设计，造型独特、别具一格，用渐变排列的材料层层变化出桌子的形态，使家具造型散发出一种动感和韵律感。曲线的渐变形成良好的视觉效果，原本生硬的材料经过加工组合变得柔和、温暖，变得有特殊的肌理效果，加上色彩的白，使家具变得优雅、时尚、现代感十足，为居家生活增添质感。

## 二、单体秩序组合构成

单体秩序组合是指两个以上单体形态在秩序分割的基础上进行重新组合，从而构成新的形态。单体秩序组合构成包括统一单体形态的重复构成、相近或相似单体形态的组合、类似形态以渐变近似等方式进行的组合。

单体秩序组合构成具有很强的韵律感（图5-22）。造型中重复的手法都能体现出组合的和谐性。在组合过程中，可以将重复或相似的单体形态按照形式美的规则进行组合从而创造整体的形式美感。

## 三、单体自由组合构成

单体自由组合构成是一种比较自由的构成方式，组合方式上不受约束，在重新组合的过程中主要应注意整体的平衡感（图5-23～图5-25）。可以运用对比的手法，如大小、方向上的对比等，让整体造型从各个角度看都具有自由、均衡的特点。

## 四、偶然体与有机体构成

石头、枯木等自然界中的材料体，没有生命周期，没有生命体征，它们通过外力的作用改变它们的形态，其形象也随着时间的变化而变化。

山石或者是腐化的木材的形态变化是偶然性的，无规律可循，我们称之为偶然体。相反，具有生命周期生长成形的形态，如动物、事物等这些自然形态我们称之为有机体（图5-26～图5-28）。在自然界中，偶然体和有机体的组合构成无处不在。

块材造型具有明显的空间占有特性，有更强的稳定性、秩序感和韵律感，在视觉上有着比面材造型与线材造型更突出的表现力。

**图5-22 学生作业 / 孙逊, 潘晓良**
此作品通过插接的方式构造出整体体块的造型，形成了以框架和实体相组成的结构。最有意思的是，作品通过变化的色彩和丰富变化的边缘，打破了结构过于相同和沉闷的特点，使风格统一的同时，充满趣味性，在中规中矩中透露出一种流动般动态的视觉感受。

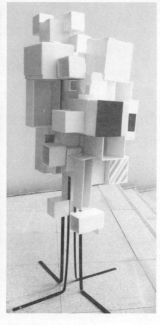

图 5-23　学生作业 / 王子乔,陶松男,杨露,刘秋洁
以铁丝构建的框架为基础造型,将琐碎的几何形木块凌乱地黏贴在框架之上,疏密有致,别有韵味。

图 5-24　学生作业 / 邹驰,曹亮,杨海锋,周维康
大小不一的正方体通过组合排列,积聚在一个金属支架上,错落有致、虚实结合,以不同的块面突出在各个角落,创造了极为有趣的空间造型,整体营造出一种积聚之美。

图 5-23　　　　　图 5-24

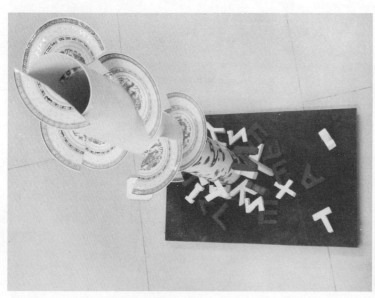

图 5-25　学生作业 / 孙雷,欧阳明
重新利用破碎的盘子,自由地积聚组合成具有动态的造型,底座自由散落的字母和整体风格一致。作品打破了固有的形态与造型,大胆创新、有秩序地组合成新的形态。造型整体有收有放,创作细致考究,突出材料的花纹和形态的特点,注重摆放层次和秩序,使作品有内涵,有别样的出人意料的美感。

第五章 块材造型

图 5-26　学生作业 / 赵树望
废旧的砖块，原始却质朴，与修饰过的锁链穿插连成一体，原本失去生命体征的砖块似乎又充满力量。

图 5-26　　　　　图 5-27

图 5-28

图 5-27 ～图 5-28　Stone Sculptures 石雕 /Jiyuseki
硬硬的石头碰到充满激情的设计师，依然可以变成一件艺术品。石头的原始自然形态与精致金属材料结构的结合，使作品具有生命力。

## 思考与练习

1. 体块切割练习

将 15 cm x 15 cm x 15 cm 立方体切割后进行多种形式的组合练习，在限定的条件下，能够有计划地合理分解形体、合理进行组合。要求新造型灵活机动、合理美观、加工精细。材料选取泥块、石膏、木块均可。

2. 体块群组造型

将预先设计好的形体，进行多种形式的匹配，通过立体形态的方向、位置、角度等空间变换，获得造型经验，要求结构合理，造型美观。

## 作品欣赏

**作品1　家具设计 / Sanjin Halilovic**

这是一个多功能的拼接家具，由四个不规则的几何体组成。用户可以根据需要自由组合成椅子、桌子、书架等家具。使用红黄蓝三原色，活泼且舒适，线型的结构简洁而具设计感。

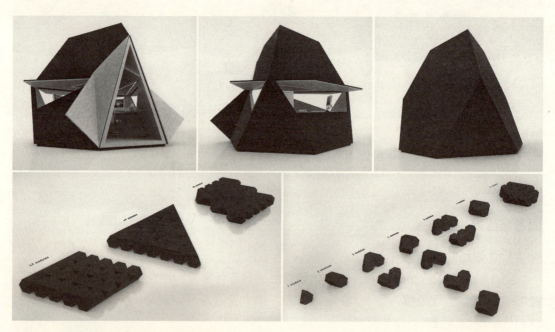

**作品2　建筑设计 / David Ajasa-Adekunle**

这座外形时尚的多面体小屋采用了所谓"新锋锐"设计风格，棱角分明的切削、纯黑外表面与暖色内饰形成了鲜明对比，用途极广。这样一个独立的建筑设计，可以做书房、储藏室、工作室，甚至是一个单独的卧室，而将多个这样的建筑连接在一起，便可以形成更大的连续空间，可做教室、实验室、便利店、酒吧等。

# 第五章 块材造型

利用线材形成体块进行交织错落、一体连接，进行形态之间的穿插，中间形成镂空的形态，非常巧妙。转折处的处理使整体简洁而有力量感。色彩使用上厚重，给人踏实、稳重之感。

作品3 家具设计

作品4 家具设计

作品5 家具设计

作品4 用大小不一的块体打破原本橱柜的造型，既装饰橱柜又具有一定的使用功能，方便使用者拿取和分类。橱柜的功能性增加，造型独特，极具现代设计感。

作品5 椅子采用不对称的块材拼接组合而成，椅子的外形和装饰的体块完美地结合，风格统一，极具特色，使用功能更加丰富。

作品6 创意家具设计

作品7 创意家具设计

作品6 作品以相似的块材按一定秩序连接，形成形态有趣的小桌子，采用歪曲拼接的方式使原本单一的块体通过重复的方式具有妙趣横生的生动感觉。

作品7 利用柔软的材料来组织造型，以放射性的形式从椅背中间发射，形成椅子的外形，充满韵律感和节奏感，曲面营造出柔美感觉。

**作品 8　Poser 茶几设计 / Amaury Poudray**

这款茶几以木块为基本单元形态组合而成，元素简单而结构复杂，木块大量的积聚弥补了色彩及造型的单一。整体块状的木材给人以统一和韵律感，不加装饰，有着自然和生态的质感，方便使用。设计师最为巧妙之处就是利用材料的本身加上精致的结构来诠释作品，简洁而有生命力。

**作品 9　Flosion Stool 凳子设计 /Amy Tang**

这款多功能凳子，是澳大利亚设计师 Amy Tang 与 Woodmark 公司合作推出的。结构坚固又新颖，采用人工种植松木木材和纺织品，可以自由组合成各种造型进行使用，倒过来摆放又是一款精巧的茶几，一举两得。整体造型简练、优美，坚硬的木材与柔软的坐垫完美契合，曲线的造型怎么摆放都很有感觉。

作品 10　仙人掌沙发 /Maurizio Galante

沙发的样子看上去令人恐惧,但是具有非常好的体验感。作品运用"先抑后扬"的创造手法,在沙发表面印上了青葱的仙人掌与用户开了一个玩笑,先是让人的心里产生害怕的感觉,然后用作品的体验感说明这款沙发所使用的纤维弹性非常好,坐上去非常舒适,给人留下深刻的印象。此作品挑战人的视觉和触觉神经,具有良好的视觉冲击力。

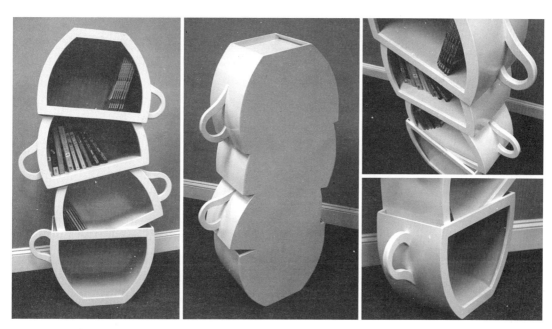

作品 11　创意茶杯书架

该款书架的寓意是"用阅读伴着茶香来填充空闲时光",设计师直接将茶杯的造型用在书架的设计上。书架的整体造型就是一摞被切成两半的"巨型"茶杯,茶杯内侧则被涂上了多种颜色,让整个书架显得十分俏皮有趣。

作品 12　木质香水包装设计 /Anicka Yi and Maggie Peng

艺术家 Anicka Yi 和建筑师 Maggie Peng 联手打造了这款"Shigenobu Twilight"香水产品。瓶子的外壳采用黎巴嫩雪松为材料，每个香水瓶都由手工切割而成。香水是用紫罗兰叶和坚果等材料调合而成。

作品 13　书柜设计

拔地而起的书柜设计，有趣而不同寻常，可以置放在任何一个特殊的地方或传统的客厅或其他空间。这款极富创造性的书柜有一个经典手柄，可以随时更换书柜的位置。

作品 14　纠结的鱼缸

该鱼缸以几何造型的方式进行设计，各个角度倾斜错落，在复杂变换的几何空间中又有一定的组织结构和构成秩序，最大限度地体现了几何空间的魅力。鱼缸可以选取几个角度自由任意地摆放，每个角度都有不同的美感。

**作品 15　酒架、晾衣架设计 /Daniela Maria Neiva Cruz**

这是一款既可以做酒架,也可以做晾衣架的设计。衣架由一截截钻有孔洞的木块组成,孔洞用来置放酒瓶,同时用来作为挂衣服的"钩子"。用户可以根据需要调整衣架的高度,摆放的酒瓶也可以自由选择,使这一衣架整体都充满个性和趣味性,互动的同时也增强了用户体验。

**作品 16　Quartz 扶手椅 /Ctrlzak 设计工作室与 Davide Barzaghi**

这款几何风扶手椅,灵感来自自然与几何结构的排列组合。它的整体结构由一个五边形和六边形的二维结构组成,就像钻石的结构那样,很自然地过渡到一个三维结构。每一个五边形和六边形的组成部分都套上彩色环保面料做成的大小合宜的套子,别有一番野外的自然风情。

第五章　块材造型

**作品 17　Oturakast 木柜设计 /Rianne Koens**
这是一款模块化的木柜设计，它用简约的模块式实用造型为我们带来了一份清新的感觉。柜子由大小不同的 7 个抽屉组合而成，抽屉重叠即为柜子，散落开来即为板凳；凳子的腿隐藏在抽屉的底部，不需要用的时候可以集中起来堆积摆放，需要用的时候又可以挪开来单独使用。抽屉肚子里还可以摆放东西，甚是可爱。

**作品 18　家具设计 /Straight Line Designs 工作室**
如此搞怪的加拿大家具设计，褶皱的特异造型，分裂的橱柜，打破以往家具形式的桎梏，完全用一种全新的设计方式来呈现家具的造型。风格上风趣、诙谐，为家居生活带来新的活力，增添了不少趣味性，充满了人性化设计的特点。

# 第五章 块材造型

作品 19　RockGrowth 雕塑 /Arik Levy

雕塑由几个几何块组成，包括各种长度和宽度，从中央连接点发出的块体指向不同的方向，平衡而稳定，两端是研磨镜面，与它背后雕塑的闪亮表面相呼应。闪亮不锈钢球体下方出现的一个鲜艳的红色雕塑吸引着参观者的眼球。

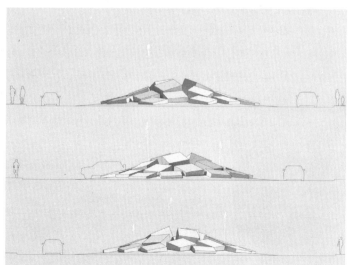

作品 20　斯洛文尼亚 Podcetrtek 交通岛 /Enota

这些以不规则趋势排列的混凝土块仿佛从地下长出，有着深深的根系，它们往天上冒，导致地面膨胀，那些裂缝使得地层里面的水喷出，形成喷泉。这个喷泉的造型也与附近的水疗中心呼应。

**作品 21　手风琴橱柜 /Elisa Strozyk and Sebastian Neeb**

这件储藏柜外部的薄木片层像手风琴一样被折叠起来。用激光切割的木片手工固定在一个织物（比如莱卡布料）表面上，这两种材料巧妙结合，让木片表面像布料一样柔软有弹性，像手风琴一样的表皮将矩形的柜子包裹起来，在伸缩的同时门被拉开，整体造型优雅而十分有趣。

**作品 22　浴缸设计 /Brabbu**

这款设计富有复古风情，黄铜色调，加上一块块模仿了鱼鳞的装饰，极具自然生物特色，美观、优雅而有复古气息。

**作品23　手工家具 / Ginger & Jagger**

这个家具利用一些雕刻的形状，如树枝、石头等这些经常出现在我们周围的事物设计出了一系列当代家具产品。因高超的手工技艺以及黄铜、铜、异国的木头与大理石等奇思妙想的混合材料而让人印象深刻。

# 第五章　块材造型

**作品24　学生作业 / 姜苏, 王达, 任顾恺**

作品由两部分组成，一是由26个正方体构成，每个正方体均由6块30 cm×30 cm密度板拼接而成，在其表面漆上赤、橙、黄、绿、蓝、白六色。二是由7根铁丝横竖绕成的铁网球和7个高低不齐的支架组成，支架边角形态各异，用于表现爆炸效果。作品未将魔方规矩化，而是表现出爆炸效果，就是为了体现"魔核"在其中的作用，脱离"魔核"的魔方便无法再支持，寓意整体和局部相辅相成的作用。

# 第六章
## 立体造型的综合表达

# 第六章　立体造型的综合表达

立体造型的表达强调的是通过点、线、面、块材的运用,加上充分而有效地使用材料加工方式和拼接方式进行对比、联合、分离、接触、叠加、透显、覆盖、倍增、减损、放射、聚、渐变、突变、过渡、转换等形式来组合变化造型,创造符合不同需求的立体形态。这样的立体形态可以满足功能需要,或者强调形式美感,或者注入感情,或者强调材料,或者强调技术,或者强调参与,或者塑造动感,或者是以上几方面的有机结合。充分了解材料的加工和拼接方式,是进行立体造型的基础。

立体造型从材料的表达方面来说,主要分为单体的积聚构成和综合构成两个部分。单体积聚构成很简单,即通过同一材料元素来造型。而综合构成是一种打破单一基本元素的构成方法,它追求立体造型中材料的多样性,营造出由多种视觉元素带来的全面的视觉体验,综合造型表达因全面调动了形式要素,因此形态与内涵都显得极为丰富。

## 第一节　材料的加工与拼接方式

立体造型的综合表达是对材料进行选择、设计、制作,使各种材料可以反映出设计的思想、符合造型的整体效果,并通过对材料的加工与拼接来实现设计师的创意。其造型手段大致有以下几种类型。

### 一、破坏与解构

材料最基础的初次加工方式是破坏与解构,通过对原有的材料在结构上进行拆分,再在其表面加工处理以达到造型的总体要求和最终效果。不同材料的加工方式也会有所不同,下面列举几种常见的加工方式。

1. 切割与折曲。对纸张、皮革、木材、金属等进行分割的这种方式就叫做切割。纸张、布艺、皮革等质感较软的材料可直接用剪刀或美工刀进行剪切,而硬质材料就要使用铁锯或钢锯才能分割,这种加工方式的难度比较高,对形的把握要求更细致(图6-1)。折曲是对纸张、铁丝、软质金属片条、木屑等材料进行折叠,可以是重复折叠也可是多方折叠。

2. 破坏与残缺。这是对材料进行人为破坏的一种方式。在纸张、布艺、皮革、木材、塑料、石膏、金属等材质上进行剪裁、撕扯、火烧、烘烤等加工工艺,破坏其原有的形态和

性能，造成各种裂痕和缺损（图6-2）。这种方式也是一种比较粗犷和原始的做法，往往能够达到意想不到的效果。

3. 劈凿。这是对材料用刀斧进行锯、砍、劈、槌、凿等的加工手法（图6-3）。厚实而坚硬的材料先要用锯切开凹槽后，再用刀斧手工劈凿，经历过这种方式的加工之后，形状的轮廓不会很精细，但是却有生动而不做作的效果，所产生的人工裂痕有一种自然的形态并流露出一种粗犷之美。

4. 打孔。这是对材料的内部进行破坏的加工手法。采用电钻对硬质材料打洞，用刻刀挖等方式打洞或打孔则是相对于软质材料的方式（图6-4）。打孔的加工方式，是最为简单和直接的，只要在原有的造型基础上，配合以相应的工具就可以了。打孔方式可以打破原有材料的美感而重新获得别样的感受，使其魅力大增。

5. 刮锉与刨削。这两种加工方式破坏材料的表面，可以形成光滑度或粗糙度各不相同的肌理，获得最佳的视觉效果（图6-5）。这是通过加工改变材料原有的质感来获得新生材料的方法，因为通常我们所使用的材料其肌理和感受是固定的，这时候为了达到理想的效果，就要打破原有材料的肌理，获得最佳效果。

6. 拆卸。这是指在对未加工或废弃的材料进行利用

图6-1　产品设计
盒子的设计，简单的几何形式通过切割折曲，可以变成多功能的储物盒。其加工工艺可以看出难度偏高，但是最后的造型却是独特而有趣味的。

图6-2　废旧木材灯具 /Marco Stefanelli
这款独特的灯具设计，是设计师利用废旧的木材和木桩等，加上LED，打造出来的。不加修饰的木块通过裂痕把不规则的灯带融入其中，自然与科技的碰撞，产生出这款充满大自然气息的灯具。

图6-3 凳子设计/STUDIO BLITZKRIEG
这款凳子由木块捆绑而成,极富原始生态的感觉,造型多样,流露出一种狂野、粗犷之美。在块材的基础上进行切割之后,通过捆扎的方式固定,把单体结合在一起,两个、三个或者四个为一组。现代感的白色绳子与木质天然材质的结合,产生碰撞,对比鲜明,形成整体的原始感和加工感。

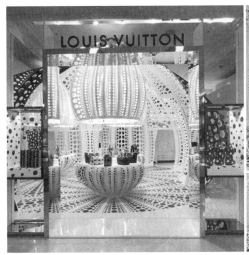 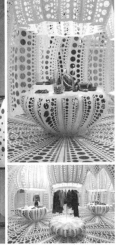

图6-4 路易·威登概念店/草间弥生
路易·威登的概念店,是路易·威登与日本艺术家草间弥生合作的展示空间。主要用于展示 Kusama 设计的带有强迫性味道的波尔卡圆点图案时尚服装。展示上主要运用打孔而出现的镂空效果,呈现一组组大大小小的圆点性装饰,密集而复杂,配上统一而纯洁的白色调和复古魅惑的红色调,充分展示了时装的魅力。店内环境的设计与所展示的时尚品风格完美结合,充满整体性和震撼力,带来强烈的视觉效果。

时,打破原有的造型结构并将其拆卸成零件,也可拆去部分并保留某些部分(图6-6～图6-9)。这种加工方式在立体造型中做得比较多,一方面可以有更广泛的材料选择性,另一方面比较环保,能够对废弃的材料进行重新的认识或者使其产生出新的使用价值,一般较为提倡。

7. 抛光与打磨。这是把材料表面粗糙不平的纹理和孔磨平,对材料表面进行细致的处理,提高平滑度和光泽度(图6-10)。抛光打磨所用的工具有砂轮、磨砂纸等,经过这种加工工艺,材料会变得更加精细、圆润和光滑。

**图 6-5　LED 灯设计 /Nosigner 设计工作室**

日本 Nosigner 设计工作室推出的这款仿月 LED 灯,在圆圆的造型基础上,主要对造型的材料表面进行加工,制作出细腻的肌理效果,完全真实地重现月球的细节,整个设计弥漫着无可比拟的宁静气氛。这是一款真正的缩小版月球 LED 灯,具有奇妙的视觉效果,简单而不同凡响。

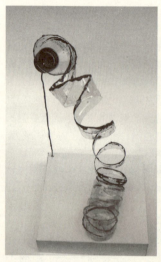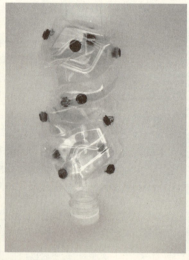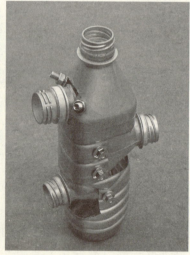

**图 6-6～图 6-8　学生作业 / 魏丽萍,吴文佳,杨梦倩**

这一系列作品都是针对废旧的瓶子所作的处理,都是在原来瓶子的基础上进行拆卸,然后进行新的创意组装。每个学生都用尽了心思,制作出有意思的构成形态。

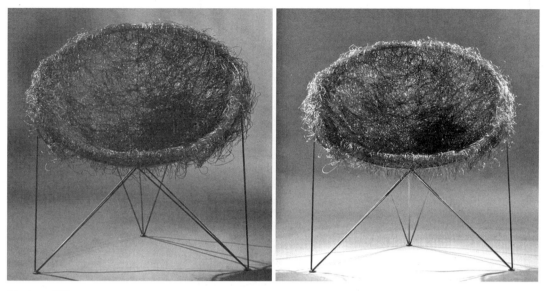

**图 6-9　巢椅 /Pawel Grunert**

将破旧的塑料口袋拉丝重新整合，然后以不锈钢支架支撑。不锈钢支架巧妙地运用三角形的稳定性，整个椅子只有两种材质，充分体现了设计者刻意打造的环保风格。

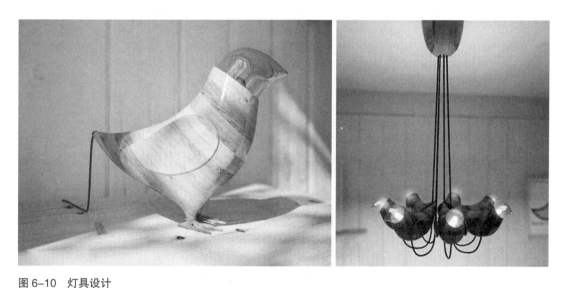

**图 6-10　灯具设计**

该款灯具简单而富有创意性。设计的造型是几只小鸟，由不同材料组成，其工艺也不尽相同，灯具表面很光滑，表现出很好的光泽度。

## 二、组接与重建

在造型过程中,针对不同材料的化学特性和物理特性,将原有材料或是初次加工后的材料进行组合连接,可以达到造型的目的。下面介绍几种常见的组合与重建方式。

1. 拼接。这是将各种轻、薄材料用粘贴的方式互相连在一起的方式(图6-11～图6-12)。它一般适用于纸张、木条、木片、布艺、皮革、玻璃、陶瓷等材料,可直接用胶水、乳胶进行粘贴,方法较为简单。

2. 焊接。这是对材料的物理特性加以破坏后达到材料组接的一种方式,其对加工工艺的要求较高(图6-13～图6-14)。主要针对钢、铜、铝等金属材料。塑料采用热烫、火烤、熔化黏合,金属材料则采用高温煅烧等方式。

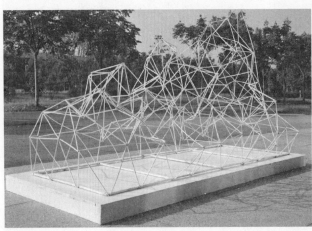

**图6-11 学生作业 / 周蔚,奚柯,李木子**
该学生作品采用木条拼接的方式,创造出复杂的几何空间造型。用胶水通过对每个支点的连接,产生一系列的组合形态,整体造型简洁、优美,作品还考虑到了在光影效果下虚实空间的设计。

**图6-12 Digital Morphologies 椅子设计 /Riccardo Bovo**
由皮革包裹着泡沫、胶合板组合形成独立的块体,就如同一个三明治的夹心结构,再将块体有规则地重复拼接,最终形成这款造型独特的椅子。椅子造型以三角形的块状形式拼接而成,延伸出椅子的靠背、扶手和椅腿,形式感很强,木质材料感也得以很好地体现;而形态语言上,模仿了自然的有机生态结构,衔接的线又形成很好的装饰语言,使该作品整体设计语言精练而丰富,作品简练而充满现代感。

图 6-13～图 6-14　学生作业 / 蒋婷婷,等

两个作品分别通过焊接的方式固定住金属支架,使其成为基本的造型,然后在此基础之上再进行空间的构造与设计。设计作品充分体现的是焊接在材料加工中的重要性。

3. 叠合。又称"插接",是指一些独立的形体之间,互相贯穿互相钳制,一个形态嵌入另一个形态槽内,从而形成一个新的整体(图 6-15)。这种构造易于组合和拆卸,主要适用于纸张、木板、有机玻璃等面材。依据插接的结构特征,可以将插接分为立式插接、带式插接和旋转式插接三种基本类型。

立式插接主要是指以面材构成的有纵横交叉关系的立体插接结构(图 6-16)。网格状的立式插接,是一种经常在商品包装箱内部充当缓冲结构的插接形式。

带式插接是指以带状面材构成,并且经过插接后依然保持带状特征的插接形式。带式插接的结构和原理有些类似于扎腰带、扣扣子或挂挂钩等。其插接的形式既可以应用于同一面材两端的结合,也可以应用于不同面材两端的结合(图 6-17)。将带式插接应用于同一面材两端的结合之后,能够形成带状面的循环体。将带式插接应用于不同面材两端的结合能够增加带状面的长度。

旋转式插接是指,将三个单位以上的面材,采用旋转的结构结合为一体的插接形式。旋转式插接既可以借助切缝构成插接结构,也可以不借助切缝,纯粹以面材在旋转中的互相上下穿插而构成插接结构。旋转式插接具有插接与脱离都比较方便的特点,利用这一特点所开发出的实用功能,经常被应用于产品包装容器的设计中。

4. 钉接。这是使用外力以铁钉等加固元件,将材料连接在一块的一种组接方式。比较常用的加固元件有铁钉、螺丝钉、销钉等。这种连接材料的方式,不仅兼具牢固度和稳固度,还十分容易拆卸。木材、金属、塑料等材料就常用这种连接方式(图 6-18～图 6-19)。其中,铁钉主要用于连接木材,螺丝钉既适合于对木材的连接,也适合于金属、

图 6-15　学生作业 / 谭为

金属线材与底座的框架以焊接的形式连接,用高度和色彩来区分并装饰,过渡自然,形式感十足;倾斜的线条充满冲击力,富有动感,最终整体能统一在粗犷的风格之中。

**图 6-16　桌子设计**
这款桌子设计独特，桌脚采用了木材叠合的形式，层叠而上，繁而不乱，中间用木棍连接支撑，还可以随意变化桌子的高度，实用性很强；同时，桌面采用了玻璃的材料，可以让人清楚地看到桌脚的设计，是自然与人工的巧妙结合，大胆而新颖，独具味道。

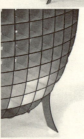

**图 6-17　Lampyridae 灯具设计 /Monica Correia**
该款灯具主要以插接的形式来构成。利用连续的带有弧度的片状木质材料及其颜色，规律地排列，形成外观的线条感，以线组成的方格的样式又形成整体的弧面，整齐划一而不琐碎，造型简练而具有结构的美感。

**图 6-18**　这款凳子设计，面与面之间用钉子连接，牢固不失精巧，且具有一种朋克的感觉。

**图 6-19**　这款灯具的灯杆采用钉接的形式，可以随意调节灯的高低度，非常人性化。

图 6-18　凳子设计　　　　图 6-19　灯具设计

硬塑料等材料的连接。螺丝钉能够随意拆卸，方便对连接构件的调整和修理。采用销钉进行连接，需要预先在准备连接的材料上分别钻出与销钉直径相适宜的孔，然后再将销钉穿入钻孔中即可构成连接。

5. 榫接。这是指将一种材料在侧面凿孔作为榫孔，在另一材料的末端作凸榫，再将凸榫插入榫孔，将材料连接在一起的方式。榫卯结构分为相互对应的"榫头"和"卯眼"两部分。其中，在连接木材时，突出的部分叫"榫头"，凿空的部分叫"卯眼"。榫卯就是利用"榫头"和"卯眼"两部分相互制约的结构将木材进行连接（图6-20）。这种加工方式常用于木材的加工，不但美观，而且很牢固。

6. 捆扎。这是指对多个形体材料用线材进行紧扎，使之成为一个牢固的整体，但又兼具不同材料的特殊视觉效果的方式。所以捆扎过程中特别需要注意线与面、块之间的对比关系（图6-21～图6-22）。塑料

图6-21　　　　　　　　图6-22

图6-21　学生作业/谢佳晟

捆扎的造型——这款独特的椅子设计，用麻线捆扎形成椅子，造型独特。整体像是蛋形，而且结构坚固，捆绑的线结合成了面的形式。

图6-22　学生作业/唐乐，戚雅丽

构成中玻璃、金属、丝线的综合运用，加上水的辅助，让造型变得灵动。整体形成了线与块的对比，很有现代感。

带、棉线、金属线、草绳等线形材料是造型过程中常用的捆扎物。

只要是材料就可以被加工和设计，通过创意达到理想的形态和效果。材料可以被制作成生活中有实用功能的物品或有新艺术价值的工艺品。生活中的一切材料都可根据设计师的想法被加工设计成不同的形态，给人以不同的视觉和触觉体验。立体造型设计就是通过形态、物质、材料、工艺、技术等不断地给人们带来美的体验和享受。

## 第二节　立体造型的积聚构成

立体造型的积聚构成是用单元的基本立体形态，与设计者的臆想巧妙地结合，构

图6-20　茶几设计/Philipp Beisheim

这款茶几的设计巧妙地利用了榫接的结构，将几个木块组合在一起，通过色彩的差异、体块的大小，形成一款返璞归真的原生态茶几，在不使用的时候更易收纳，节省空间。

成一种带有独立性存在的造型。积聚构成具有设计的旨意，其形态通常都极尽可能地趋于完整，并意图表达某种情愫，体现的是一种重复美与另一种韵律美。积聚构成的训练属于综合能力的培养，立体造型的积聚构成通常分为点的积聚构成、线的积聚构成、面的积聚构成，以及块的积聚构成四大类。

### 一、点的积聚构成

点的积聚构成通常给人轻快、活泼之感，是由相对集中的粒体构成的立体造型空间。粒体在立体造型中是最小的形体单位，具有点的造型特征。在点限定的空间中，要控制好粒体之间的位置、疏密程度、均衡关系，且粒体的大小必须控制在一定的限度内，否则就是失去粒体的自身属性，从而转变成块体的形态（图6-23）。一般情况下，线体或者面体是粒体构成赖以支撑、附着和悬吊的附属品。

### 二、线的积聚构成

线体一般给人轻巧、朦胧的轻盈感，常直接用于环境空间的装饰。在立体造型中，线体比粒体更具表现力（图6-24）。线的长短、粗细、曲直、形状、方向，构成的形式，色彩搭配等因素的差异，都会创造出各种不同风格的空间造型。线具有相应的情感特征，如直线刚直、坚定，曲线柔美、温和。要充分调动线的长短、粗细、方向这三个主导因素，塑造出具有充实空间感以及丰富层次的线体构成。

### 三、面的积聚构成

面体限定的空间一般分为平面空间和曲面空间。通过面体有规律、有目的、有计划地堆积、重叠、交错，可以得到具有一定体量感的体块的空间造型；可以改变面体的直、曲或形状；可以采用重复、渐变、发射的形式，构成新的单体集聚形态（图6-25）。由于面体

图6-23 "heracleum"灯具设计 / Bertjan Pot
设计师为新的LED灯具设置了若干"白色叶子——镜片"，像一个分叉的树枝，兼具艺术性和技术性，发光的叶子可以自由旋转并根据需要移动位置。设计师以点的积聚构思，把树枝的枝权与灯具结合，模仿自然的形态，有序而不紊乱，自由而不拘束，最后以相同的"点"的形式来统一，聚合成灯具的光源。

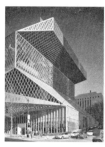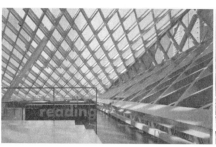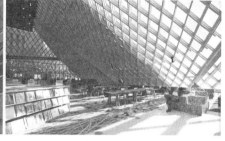

图 6-24　西雅图图书馆 / 雷姆·库哈斯

大面积的落地玻璃加线条的装饰，让整个建筑在视觉上具有较强的动感和空旷之感。在线体的集聚链接之下，建筑表面整齐划一，具有形式之美感；同时积聚效果产生的秩序感连成面，充满节奏和韵律，使建筑给人理性、规则、大气之感；线体倾斜交叉、顺势而上，动态地呈现一个个不同感觉的立面，用形式感不断丰富了建筑内涵。

图 6-25　Pine Cone Pendant 灯具 / Pavel Eekra

灯具模仿自然形态，像"花儿"或像"鱼儿"一般，照亮生活。整个灯具由 56 个天然枫树制作的鳞片集聚而成，结构上采用松塔式的组合方式，一片片连接起来，有机和干净的形式没有采用内部的骨架，自然材质，有机而生态，使空间变得无比清新和温暖。

具有厚薄与幅面大小不一的特点，所以面体会有一种扩张力，但如果厚度过大，面体就会显得笨重和累赘。面体的大小比例、位置方向、距离远近都要根据预定的构成造型进行组织，以达到最佳的空间形态。

## 四、块的积聚构成

相较于粒体、线体、面体来说，块体具有厚重、充实和稳定感，是具有长、宽、高三维空间的封闭实体，在体积上存在一定的优势。块的积聚构成是由具备体块特征的基本单元形态，按照均衡与稳定、统一与变化等形式美的法则去创造具有空间感、量感、动态感、形式感的空间立体形态。

块的积聚构成实质上是"量"的增加，孩提时代的搭积木其实就是一种块的积聚

的形式。块的积聚构成一般分为重复形、相似形的积聚和对比形的积聚两类。重复形、相似形的积聚是指单位形体相同或相似的组合，可采用线形、放射形、发散形、中轴形等组织方法，通过不同的位置变化，不同的连接方式构成不同的空间形态；对比形的积聚是指不同的单位形态的组合，强调大小、形状、疏密、动静、轻重等因素的对比关系，以及材质、色彩的差异对比。块体的积聚构成要注意体与体之间的衔接，结构的紧凑，整体的变化与统一，形成具有强烈形式感的立体造型（图6-26）。

在设计单体积聚构成时，单体的基本单元形态避免出现过多、过细的繁琐变化，必须要精炼、简洁；面体的厚度要适中，既要使其在空间上有一定的体量感，又不能过分笨重；要协调好单体之间的比例关系

和衔接关系，从小到大或由密至疏，疏可跑马，密不透风，错落有致；最初设想的立体形态要有中心、有重点，主次分明、虚实有度、层次丰富。

## 第三节　造型的综合表达

综合表达指的是运用多种材料进行构成的方法，也可以说，采用两种或两种以上的材料所构成的立体，都可以称为综合立体造型。例如，块材与面材、块材与线材、块材与点材、面材与线材、面材与点材，以及块材与面材、线材三种材料一起等不同类型材料组合所构成的立体形态。另外，对于不同立体材质的综合也属于综合立体构成的范畴。例如，金属与木材、金属与石膏、纸张与塑料、纸张与纸板、毛线与尼龙丝等不同性质、特征的材料互相配合的共同造型。下面将选取四个部分进行讲解，即为线材和面材的构成、面材和块材的构成、线材和块材的构成以及点材、线材、面材和块材的四种材料的综合表达。

### 一、线和面的构成

我们把线和面的构成也叫做线材或面材加厚的试验。把一根细木棒一点点地加厚成为一根原木的样子，再继续加粗它，再把一块板材加厚一直加到它失去厚度感为止。在做这种试验的初期会出现诱人的形状。这是线材或面材在不失去它的特性的范围内所表现出的充实感和强度感。其中，以线和面的穿插关系最为常见（图6-27～图6-28）。

图6-26　学生作业／王璇

块体构成的立体造型较粒体与线体更具有强烈的量感、体积感与形式感。相似块体在体积、大小、色彩及装饰上的个别差异，呈现不同的风格特征，使整体造型"粗"中带"细"，不缺乏细致的美感。

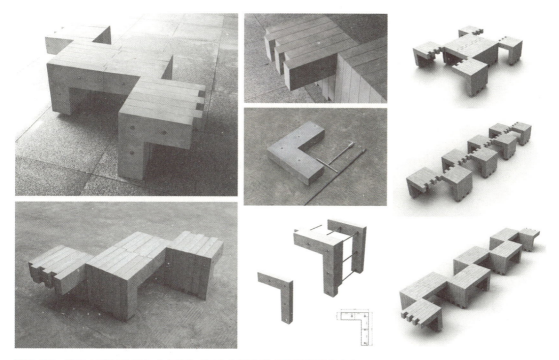

**图 6-27　混凝土预制件组合式户外椅 / 西南交通大学产品设计研究中心**
它是由 "L" 型水泥预制件为基本结构元素。每个 "L" 型混凝土双边的尺寸不等,长度差为 60 mm,厚度为 70 mm。通过长短边的错落组合与排列构成座椅的单元。单元模块之间用防锈金属螺杆连接,六角螺母固定。其单元模块可以进行多样的造型组合,以适应不同环境与场地的需要。

**图 6-28　学生作业 / 朱艾琪,曹旻,王妤靓,刘露**
该作品采用钢丝线形成镂空的球状,下面用透明玻璃和亚克力拼接成透明的底座效果,线材与面材结合,创造出了一系列的虚空间,造型形式感十足,意味深刻。

## 二、面和块的构成

面材与块材的造型,有多重组合方式,它有着丰富的空间变化形式和造型装饰感。既有用面来包裹块材的造型,也有在块材的基础上,进行面材的构造与变化的形式。面材的加厚即为块材,所以在轻重和分量的大小上,面材与块材既可以融为一体,也可以形成对比。

## 三、线和块的构成

同线、面之间的综合构成一样,线材和块材之间也有无限种组合的可能。线材本身可以以前一次的构成结果为基本形进行多次构成,块材也可以进行多梯次的构成,两种材料同梯次的结果之间可以进行组合,不同梯次的构成结果之间也可进行构成组合,所以说构成艺术的创意空间是无限的。在线与面的构成方式中穿插方式最为常见,线群从形态上分为曲线型、折线型、直线型(图6-31～图6-32)。把双方的变化性因素进行排列组合,在线材和块材的组合关系上也可衍生丰富的构成类型。

## 四、点、线、面、块综合构成

点、线、面、块综合构成即为将点、线、面、块材四种材料组合在一起的构成,每一种型材中都有很多构成方法和多次的构成结果,把它们不同梯次的构成结果和构成类型综合在一起,能产生无数种排列组合方式(图6-33～图6-34)。由此可见,构成形式的探索空间是无限的。

立体造型的综合材料表达就是将不同材质的材料以线、面、块等不同形态进行

图6-29～图6-30　学生作业/谢青,董甜甜

这两个作品分别都采用面材与块材相结合的方式展现空间造型。前者把块作为造型的底座,用来固定和装饰空间,黑色三角形状的块给人以稳重感,与红色圈状面材所展示的具有动态感的空间形成形状对比、颜色对比、薄厚对比、虚实对比,形象简练,造型生动而出色;后者造型,采用重复的形式勾勒出来,具有韵律感,再用块材来点缀,使整个造型十分出彩。

图 6-31　学生作业 / 赵雨鑫,孟圆敏,张暄苒,徐子珊,刘欣雨

作品以线材与面材结合的方式造型。线以圆环为起点,依托在块材的空间内进行积聚造型,发射状的线冲击着视觉,让块材的空间有着疏密变化,虚实相生。造型整体形成了方形和圆形,中间以线来连接。色彩的选择上,红黑搭配,红色跳跃,黑色稳重,很好地表达了主题,令人印象深刻。

图 6-32　学生作业 / 尹剑清,管欣,陈晓青,朱寒知,陆逸鸣

作品选用竹质的线材和贴了仿木纹的块材,在此基础上展开作品的对话。在相对的木框之中,柱子互相连接缠绕。柱子通过交错、缠绕成为中间连接的纽带和桥梁,粗与细、大与小、笔直与弯曲、重与轻等一系列的对比,给作品以一股强烈的张力,实现了"沟通",使观者也能融入其中,具有深刻的寓意。

综合重组的构成方式,创造出全新的形态(图 6-35)。在综合材料表达中,要充分利用各种材料的视觉关系,熟练掌握它们之间的组合方法。在多材料、多形态的综合构成中要注意把握局部对整体的关系,运用不同的材料,力求在统一的基础上求变化。

图 6-33　学生作业 / 徐诗平，刘壬婕，尹健琳，曾媛旎

作品中通过对点、线、面、体的综合应用，创造出了一个非常有意思的空间形态。颜色运用大胆的红色作为作品的主要框架，并用麻绳来调和，一软一硬，软硬对比，秩序与凌乱对比，产生出一个矛盾而复杂的空间，镜子的设计恰到好处地把这种空间进一步深化开来。内部空间交错穿插，令人着迷。

图 6-34　学生作业 / 蒋婷婷，李红珍，王琪，郭菁

作品通过点和线为主体进行组合创造，以木质线材为框架，以点作为跳动的造型并用色彩的变化来装饰。点与线相连组成了面，而点的大小扩散就是块，用线把点串起来形成了整体的曲面空间造型，整体造型简练干脆，特色鲜明，加上镜子的折射，使得作品更加耐人寻味。

图 6-35　学生作业 / 陈葭荣，申皓月

这是以环保为目的设计的一款创意书架。设计灵感来源于树。树给人生机和希望之感，让人放松、舒适。该作品用原生态材料手工制作，来表现对大机器生产产品的抵触，也表现出对大自然的崇敬。采用仿生的手法，模仿树的自然形态来制作一个令人可以感受到自然的书架。设计体现出自然和生活的结合，简约抽象。

## 思考与练习

1. 块体的集聚构成

利用 10 个以上的块体单元，进行集聚的创造。形体可以是渐变形、重复形、相似形或对比形等，组织方法不限。

2. 综合材料构成

选用可塑性材料（泡沫板、黏土、橡皮泥等）先做成 10 cm×15 cm×20 m 的块材，综合各种分割方法，分成近 10 块形状、大小、厚薄、直斜各不相同的体块，然后将其部分或全部接合成不同的立体造型。

3. 主题性创作设计

利用所学构成知识，将点、线、面体等构成要素合理运用，进行主题性创作设计。要求学生能够合理地利用形态、材料、技术及形式美的规律进行立体构成的创造，结构设计合理，制作精细，作品形式感强，能表达明确的主题。

## 作品赏析

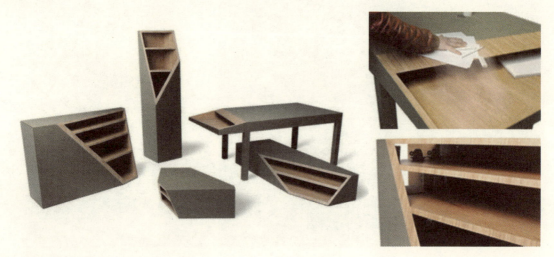

**作品1　切割家具 /Alessandro Busana**

意大利设计师设计了一系列切线家具,就像在普通家具上进行了大胆激进的"切割",切角的设计感觉让人觉得很新鲜,产生了全新的美感。在正常结构柜子的基础上,设计师没有采用"门"的形式,而是采用"开窗"的造型,以"半开放"的形式设计了这组家具;在技术上主要采用块的切割方式,选取不同的角度进行斜切,再对切割面进行打磨处理。

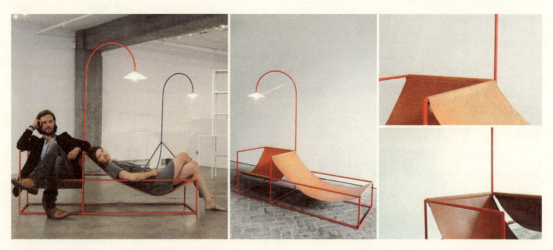

**作品2　椅子设计**

这款椅子完美呈现了线与面的巧妙结合,坚硬的金属管框架,形象而具体地提取了家具的骨骼结构;简洁地用柔软的皮革材质连接了框架形成了座椅空间,舒适、概括,与框架结构形成了对比与调和;金属管勾勒出椅子的框架,皮革以整块的形式耷拉在金属管上,简约但不乏趣味性。

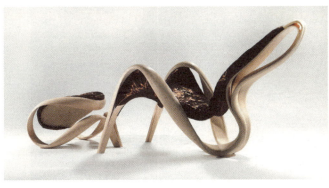
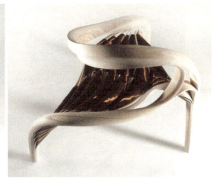

**作品 3　家具设计 /Joseph Walsh**

爱尔兰设计师带来的这款家具将艺术和工艺完美结合，每个曲线的形式都是根据木材中现有的素材而自然生成的，艺术之美完全呈现在家具之中。家具线条如同人体肌肉一般流畅、紧致；从前到后的一系列连接和扭曲浑然天成，形式感十足，并与座椅的结构统一起来；材料的特性通过打磨处理将光滑体现到了极致，木质与绒布材料紧紧贴合产生了自然、有机的效果，精细而优雅。

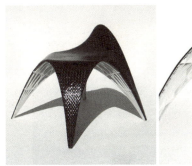

**作品 4　椅子设计 /Bram Geenen**

这是荷兰设计师制作的一把椅子，极具雕塑的效果。整个设计选取建筑结构的支撑性特点，从椅子腿部支撑连接起椅子的表面，各个角度呈现的拱形优美、连贯；碳化纤维材料的选用，使椅子细腻光滑，带有艺术性、科技感；整体上椅子色彩黑白对比，时尚、简洁，突出了椅子的坚固、耐用且轻便的特点。优雅的曲线使其更具艺术气息，是建筑、雕塑产品的综合体。

第六章　立体造型的综合表达

**作品5　变形桌椅设计**

变形桌椅，只要轻松一转，即可变"椅"为"桌"。作品采用木材与钢管结合的方式，把块状的木材切割成多段并形成椅子的弧度，通过钢管形成的支架，串在了一起，椅背后面平整的区域通过转动就可以成为桌面。作品具有灵巧性、互动性和趣味性，最大限度地满足了使用者的需求；通过桌和椅两用，节约了空间，符合了现代设计的要求，便利也美观。

**作品6　农作物椅凳 / 徐景亭，萧永明**

设计作品化废为宝，将废弃的麦秆制成椅凳。先用麦秆捆出一个个支柱，然后捆扎在一起形成椅凳的底座，最后再利用掉落的麦子灌入树脂凝固成凳面，由此制作出一个具有浓郁田园气息的农作物椅凳。整体制作，材料简单、环保，并遵从自然法则制作，不浪费、可循环，造型简洁、朴实，风格清新、自然。

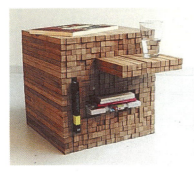  

**作品 7　Pixel Table 像素桌 /Studio Intussen**

设计越来越需要个性化。该件作品正如它的名字那样，以独特的像素化的形式满足我们个性化的需要。作品不多加装饰，材料不多加处理，用原生态的创作手法，整体呈现出简洁的块状，内部填满的长条块也形成自然而然的质感，只需轻轻地推或抽，小小的长条就能自由变换出多个陈列窗格，放什么东西都能完美契合。

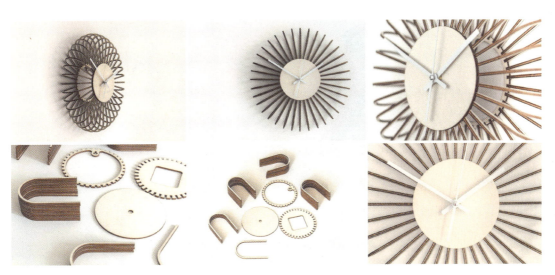

**作品 8　木制零件挂钟 / Gorjup**

该款挂钟采用可拆卸的木质材料造型，既有线材的形式感、材料感、立体感，又表现了时钟上的刻度，可谓"一箭双雕"，形式与内容统一，充满创意。简单的形式感突出呈现了整体造型，巧妙的组装模式显示出设计的精巧与用心。

第六章　立体造型的综合表达

作品 9　Pac-Man 模块家具设计 /Dialoguemethod

这款由韩国设计工作室推出的模块家具，由木材、钢材和织物制成，外形就如同经典街机游戏《吃豆人》的模块，可以轻松自由地组合成书架、桌子、柜子、凳子等多类功能不同的实用家具，充满趣味性。

作品 10　甜玉米枕头 / 翁捷

这款枕头由仿真小玉米粒和毛毡玉米芯组成，摊开即成为游戏垫，可以用玉米粒拼成各种图案，卷在一起则变成了大枕头，甚为有趣。作者用点、线、面、块四种元素相结合手法创造了这一作品，整体完美而巧妙地组合出极具生态活力的有机造型，赋予好玩和好用的双重功效，令人印象深刻。

Three-dimensional Contouring

作品 11　家具设计

一个多功能的家具，你可以认为它是无所不能的变形金刚，可满足你的各种要求。此设计在整体造型下，开发各个角度的不同使用功能，以大小不一的抽屉和柜门的形式呈现；让生活有了收纳的理念，即使是方盒子也能丰富而有趣；只要坐着你就可以听音乐、看书、办公，不需要挪动一步，是懒人必备的家具。返璞归真的外形，其实蕴含了无限的潜能。

作品 12　桌椅设计 / Marleen Jansen

饭桌有时候并不是吃饭那么简单，古来就有鸿门宴、杯酒释兵权。Marleen Jansen 设计的这翘翘桌非常有意思，它让人把握好平衡之道，不然就会让自己得到惨痛的代价；桌子底部安装成跷跷板的结构，同时跷跷板部分作为座位部分，这样人们就可以边吃饭、边互动起来了，非常有意思；这把椅子也体现了亲人朋友之间的依赖之情。

第六章　立体造型的综合表达

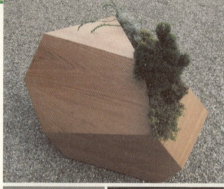

**作品13 木制花盆 /Pour les Alpes**

该组木质花盆叫做"水晶系列",设计灵感来自于水晶晶体,效果上选用天然的木材,进行拼接处理,形成一个个多角度的剖面,类似晶体的效果;同时选取其中的一到两个棱角凿开形成缝隙,栽种植物,供其生长。自然形态与人工切割棱角的碰撞,其效果既美观又充满自然气息,极富创意。

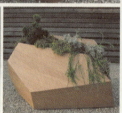

**作品14 Lapiaz washbasin 洗漱台设计 /Brabbu**

设计师突破以往的洗漱台中规中矩的造型特点,以长方体产生裂变的情态进行创作,充满视觉冲击力;从裂缝中"长"出曲线造型的洗手盆,使作品上下两部分形成一体,充满形式感和创意感;棱角直线与自然有机形态相结合,色彩上也具有鲜明的对比,清新优雅、时尚大方。

作品 15　Faceted Wall Clock 面墙上的钟 / Raw

该款时钟的设计，选取最普通的材质，一反常规的形态，刻画了不同的"时光"印记——充满立体感和雕塑感；时钟表面上切割变换的棱角，形成了自然的肌理效果；在色彩搭配上采用大胆的纯色设计，充满活力和时尚气息。耳目一新、出人意料的整体设计，让人愉快地接受，简洁质朴，又亲近自然。

作品 16　Tekio 照明系统设计 / Anthony Dickens

此作品的设计灵感来源于日式纸灯笼的造型和制作工艺，你可以像摆弄玩具那样对 Tekio 进行任意方向上的拉伸或者压缩，无论你的空间是大还是小，是圆还是方，它都完全能够适应这个空间并且带来优雅的光线。该作品具有灵活性和互动性，折叠的纹理结构制造出层次感和变幻的形态，让你不禁惊呼：一款灯具竟能如此贴心。

**作品 17　椅子设计**

充气椅子，可以随身携带，简单且方便。这款椅子一套有三种样式。其面料采用使用于游艇的帆布，牢固结实，不用担心漏气的问题。坐在上面很舒服，能缓解奔波的疲劳。钢材与气垫结合，霸气而独特，和谐而有生气，让人出乎意料，又很想体验一番。这样方便的特性很大程度上能满足使用者携带的需要，轻盈、时尚、舒适。

**作品 18　Dunes Bowl 3D 打印的沙丘碗 /Alessandro Isola**

该款造型形状主要是长方形，在内部形成两个凹面结构，同时沿着碗底向碗边形成曲面，由渐变的孔洞进行过渡设计，打破坚硬的长方形的边，装饰感很强；碗底自然突出形成有层次的支撑点，与碗边一起立在桌面上；整体倾斜而下的视觉效果以有机的造型感呈现出来，简洁而优雅、时尚而又有科技感。

**作品 19　Macaron 吊灯设计 / Silvia Cenal Idarreta**

该灯具把线材与块材结合起来使用,用线穿过木材的孔,进行造型和装饰,创造了不经意的美感,既质朴又简洁、现代;在材料的选取上,木质的自然感招人亲近,线材的穿绕结构和色彩变化都具装饰性;灯具巧妙地运用结构和材料的组合,产生自然而然的设计,组装过程也十分有趣。

**作品 20　Towel Hanger 毛巾架 /Hioomi Tahara**

一根绳子经过千变万化而形成"重力球毛巾架",造型简易却不乏趣味性。作品采用线材不断地变幻角度来形成简洁的支架;其固定点也很简单,即为一个个钉子,展现出极简的特征;单纯的色彩变化,在原有的简单构造中起到装饰作用并丰富了视觉效果,整体形式感足;并在支点处增加图案装饰,使作品更加活泼有趣。整个作品简而别致,充满细节和特色。

**作品 21　KREOD 亭 / 李纯青 KREOD Architecture**

这是一个便携式木质结构雕塑性景观休憩设施，材质为可持续使用、经过防腐处理的木材，外形似种子，3 个 20 m² 的舱相结合，环环相扣的六边形创造了一个封闭的结构。设计师运用了有机的形式、环保的理念和源自大自然的灵感，采用可堆叠的组件、模块化来设计，并将运输、储存、拆卸和组装等都进行了简便化设计。

**作品 22　多功能桌 /Yonder Magnetik**

这是一件可以自定义高度的家具，它由六块 60 cm×50 cm 的桌面组成，高度的调整最低到 50 cm，最高到 110 cm，其每一块均可以自定义高度，根据自己的需要操作，它可以是茶几、餐桌、凳子和吧台等，按照使用者的实际用途和想象可随意组合。整体造型简洁、利落，块与面的结合、巧妙的结构、材料的搭配使用，都是设计的亮点。

第六章　立体造型的综合表达

作品 23　太阳能珊瑚 LED 落地灯 /Marko Vuckovic

塞尔维亚设计师带来的这款精美绝伦的落地珊瑚灯，仅仅是摆放在那里，也会令人怦然心动。如海洋生物般的灯壳造型，内置变色 LED 灯泡，在太阳能电池的底座上高低大小疏密不同地分布着，白天灯泡借由太阳能充电，晚上则自动亮起，为居室营造出一种梦幻般的海洋世界之氛围。

作品 24　Brook Poufs 坐垫设计 / Tokujin Yoshioka

坐垫设计主要采用几何造型，通过上下扭转制造动感的效果，侧面创造切面，衔接简单又利落，使形式感更强，同时具备自然有机的效果；色彩和材质的选取上都最大限度地突出了沙发的舒适感，温馨亲切。

**作品 25　Mensa table 桌子设计 /Lazerian**

该款桌子主要突出底座部分，造型独特，非常优雅别致。底部造型的每个小单元用钉子衔接起来，交错而有秩序，既稳固又美观，整体形成有机而自然的图案。人工造型与有机结构结合，简单形式与复杂形态碰撞，大胆而创新，别具一格，浑然一体。

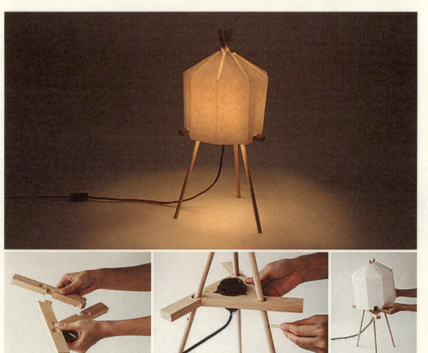

**作品 26　Origami Glow 灯具 / 易凡设计**

这款灯的灵感来源于折纸艺术，以纸为灯罩，木为框架，简单而美观，更体现了环保的意识。三角形的支架与三角形的固定形式相结合，使用榫卯结构和打孔的加工方式，这些细节都让这款灯具显得十分有意思；灯具顶端面的折叠造型，像蒙古包一样，具有别样的风情；材料的自然感与环保性很好地体现出灯具的特色；整体造型简单、自然而现代。

作品27  木棍的力量Chaise 椅子 /Benjamin Mahler

椅子用多根木棍组成几个相同的模块来形成其整体,通过叠加以获得更大的支撑力。椅子没有使用胶水、螺丝,仅用橡皮筋连接;在造型上,简洁直观,没有过多的装饰,而材料本身的色彩和形态都已经成为装饰的一部分,既有秩序的美感,又有材料纤细、笔直的美感。

作品28  A SPINNING COIN 壁挂式酒吧柜 /Splinter Works

该款酒吧柜别具一格,可旋转变换的木门采用胡桃木的片状材质,固定在墙壁上形成半圆体的空间,分割过后放置酒和酒具用品;可移动板让用户可以隐藏或显示他们的饮料,具有良好的视觉效果,使用起来还带有趣味性;整体突出的半圆球造型,很容易引起人的注意,材料的色彩和质感也与酒的品质相匹配,这样的柜子放在家里肯定会有与众不同的家居体验。

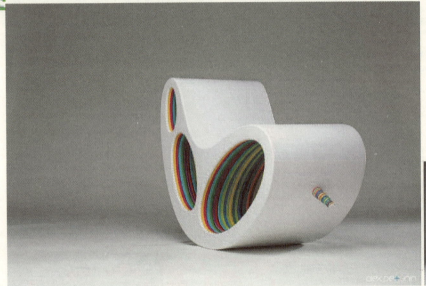

作品29　有机形彩色条纹椅子 /Alex Petunin
平淡的白色表面，在内部设置了色彩艳丽的彩虹色，简单的视觉切换，给人一种强烈的冲击感。此作品完全采用手工实木打造，是一把摇摆椅，没有传统摇摆椅的造型，更多的是现代感。在椅子的前后均有一个固定脚架，防止用户摇摆过度。整体的有机形态、曲面造型与装饰很好地集合在一起，使摇摆椅简洁而不单调。

作品30　QTZ创意概念休闲椅 / Alexander Lotersztain
此设计是利用块面关系创造出的棱角分明的椅子。椅子表面喷涂产生金属镜面效果的材质，简洁光亮，具有未来科技感。整体造型利落大方，像水晶块面的切割，展现出椅子的空间感。

作品31　Integration "融合" 家具 /Tianyu Xiao

古代中国人惯于坐木椅，端庄优雅，而西方人注重舒适，设计师因此创造出一组兼具中西特色的家具。选黑胡桃木为骨架，使用榫卯结构、高弹性的海绵和布料，整套家具简约时尚，优美而典雅，有趣而生动。

作品32　学生作业 / 陈洁，汪苗苗，金琪

设计作品《燃》，以一棵奋发向上生长的树为造型制作。向上生长的树枝象征着旺盛的生命力，它的根部到顶部由黑到银，枝头和叶子都是金色的，颜色的过渡包含一种"突破困难走向成功"的寓意，希望《燃》可以带给人们小小的力量感。树的外面还有一个黑色的框架，它小而精致，可以作为一件室内装饰品。既能够固定树，还可以使整体造型更饱满，更有节奏感。有些树枝超出了框架的范围，也表达了"突破束缚，做我自己"的理念。

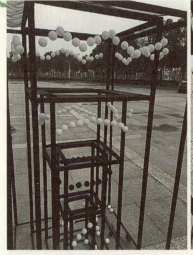
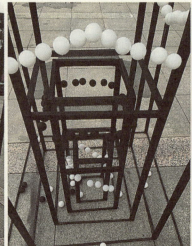
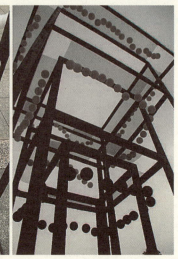

作品33　学生作业/张悦嘉,徐鑫,彭赫迪,瞿莹

作品以木材和塑料球为主体材料,通过L型框架连接,以透明线为辅助材料。采用黑色喷漆为框架上色,显出金属质感,与黑白两色的塑料球交相呼应,整体造型硬而不失柔和。将木材做成里外五层,五个立体框架,层次分明。用黑色纱网将框架两两连接,相邻纱网留出一个正方形,用透明线穿上塑料球并将其悬于纱网上。塑料球被摆出波浪形状,颇有灵动之感。风抚球,球发声,声声不绝。本作品引人之处在于层次感和律动感。

作品34　学生作业/徐将依,焦娇,杨舒婷,陈书贤

此作品创意源自七巧板,茶几可以自由拼接组合,富有灵活性与趣味性。七个部分用鲜艳的色块做对比,既不会显得凌乱,又具有视觉效果。

# 第七章
## 立体造型在现代设计中的应用

# 第七章　立体造型在现代设计中的应用

前面章节系统地介绍了立体造型的基本概念和基础理论知识，大家从中学习到了立体造型的基本构成方法和形式美法则，可以从立体造型的角度去研究形态的可能性与变化性。立体造型是艺术设计学科的基础课程之一，应用范围涉及包装、产品、建筑、服装、公共艺术设计等各个专业领域。本章将立体造型还原到现实设计中，讨论它在设计作品中的运用和体现，从而做到系统、全面、科学地掌握立体造型。

## 第一节　立体造型与包装设计

包装的造型设计是一门空间立体造型艺术，是产品包装中一个较为关键的设计环节，也是商品营销的重要内容。在产品的包装设计中，根据产品的特点，科学地运用立体造型原理，能够非常有效地解决包装的造型结构问题，提高产品的视觉形象和品质，从而提高产品的附加值，使产品在具有实际使用功能的基础上，给人以美的享受，增强产品在同类商品中的竞争力。

### 一、包装的纸盒造型设计

随着社会的发展和消费者审美水平的提高，一味主张物理功能的时代早已成为过去，造型所展现的精神涵养的功能已日益显现。纸、玻璃、塑料和金属是现代包装材料的四大支柱。纸材料易加工、成本低，由于其植物纤维对环境无污染，并且可再回收利用，因而最能满足纸盒造型设计的需要。纸材料因拥有先天的优良属性而一枝独秀，显出了极大的市场占有欲和发展空间。纸盒的成型过程是通过若干个面的移动、堆积、折叠包围而成一个多面体的过程，从一张二维平面的纸变成三维立体的盒本身便是一种面的构成（图7-1）。在研究纸盒的结构关系时，需要考虑到面的不同情感特征，简洁的平面，柔和的曲面，严谨的方形，饱满的圆形，尖锐的三角形等；需要探究纸盒形态的面与面之间的构成关系，面的变化与材料强度的关系（图7-2～图7-4）。

纸盒设计是一个立体的造型设计，形态基本从立体造型中演变而来，如三棱柱、长方体、多面体等。面在其中起着分割空间的作用，纸盒中不同方向的面运用立体造型的切割、折叠、压曲、插入等方式进行设计表现，最终得到丰富而各具特色的纸盒包装。

图 7-1 包装设计
一个简单的纸盒包装就是一张纸的面材构成,通过结构的设计,折叠、切割,形成三维立体包装。

图 7-2 鸡蛋包装设计
一张纸的妙用——经过切割、插接,即可形成兼具艺术性与实用性的鸡蛋包装。

图 7-3 Real Green Teabag 真正的绿色茶 /HyungGyun Jung
茶树叶片做成绿色茶包,体现了面材构成的材料丰富性。通过折叠将叶片变为立体的包装,绿色的叶片带给人健康环保的感觉,同时叶片自然的曲线使包装更柔和。除了在视觉上分外养眼,叶子还能根据水温度产生色变,提醒我们饮茶的最佳时机,实现艺术性与功能性的统一。

图 7-4 纸盒节能灯包装设计
绿色环保型纸盒节能灯包装设计,运用切割、折叠、插接等构成手法。将一张瓦楞纸设计成为创意立体包装,除具有节省材料和避免繁琐的加工方式的特点外又起到一定的保护商品、陈述商品信息的作用。最重要的好处之一是不用胶水黏合和尽量少用油墨印刷。

## 二、包装的容器造型设计

容器造型的设计同样也是一门空间艺术,是通过使用不同的材料和加工手段来塑造空间立体形态,以容纳产品、传递产品信息以及方便使用为主要目的。在容器造型设计中,视觉因素主导信息功能的传达,即形态语言通过视觉来传达,赋予容器强烈的视觉吸引力和冲击力,以达到自我宣传、自我促销的目的。除了这些外部立体形态之外,还有考虑内部空间容量的限制,从根本上来说,这也是立体造型中物理空间的界定、体与量关系等原理的应用。容器造型可以分为酒类容器、化妆品容器、饮料容器和生活用品容器四种类型。根据不同消费群体的不同消费能力,设计出与商品品质相匹配的容器造型,最大限度地满足各种消费层次的需求。

容器造型的设计通常可以采用雕塑法和模拟法(图7-5~图7-6)。在采用雕塑法时,通常首先应确定一个基本形,这个基本形可以是立方体、球体、圆柱体等任何规则几何形体或是不规则的自由形体,然后对其实施切割、折屈、压屈、弯曲旋转等加工手段,使其成为符合要求的容器,能充分体现产品的特征;模拟法是直接模仿某一具象形态或肌理效果,商品的直观效果更佳,极易吸引消费者(图7-7~图7-9)。一般以儿童为对象的产品包装大多采用模拟法,颜色丰富艳丽,形态仿生,富有趣味性,这样的设计可以增加消费者的购买欲望。

容器包装设计首先是对其基本形进行定位。如圆

图7-5 依云设计 / 三宅一生    图7-6 可口可乐概念瓶 / 罗姆·奥利维特 Jerome Olivet

图7-5 依云矿泉水打破一般瓶装水的容器设计常规,采用透明的玻璃材质,可以直观地看到容器里优质的水,干净清透,具有质感。新颖的褶皱设计和纯花卉萌生绽放代表着生活中的正能量,象征着青春,很好地传达了纯粹的依云矿泉水的品牌文化。

图7-6 这款名为"神秘"的可口可乐概念瓶身是设计师借三维的概念来表达他对可口可乐的热爱。流畅的曲线似液体随意流动的形态,自然柔和,具有延展性。红黑白的色彩搭配对比鲜明,也是可口可乐的经典色,极富运动感。

图 7-7　　　　　　　图 7-8　　　　　　　图 7-9

图 7-7　Fire Fighter Vodka 伏特加酒——消防战士伏特加容器包装运用仿生设计，形似大红色的灭火器，抓住了消费者口渴难耐时如同着火般的心理需求——急需消灭口渴的火焰。红色带给人张扬、艳丽、年轻、热情似火的感觉，更符合年轻人追求与众不同的心理。

图 7-8　果汁容器设计——同样运用仿生设计，模拟灯泡形状，极富趣味性。采用能使人振奋的大红色，容易吸引眼球，瓶身上的水滴更给人新鲜、凉爽之感。

图 7-9　ZEN 香水的包装 /Igor Mitin——采用模仿法立体造型形式，将香水瓶设计成海螺、石头、柱子的形态，具有层次感且极富韵律美和节奏感，颜色也采用模拟物品的原有色，使其更具生命力。设计里融入的这些自然元素，让每款香水瓶都独具特色，仿佛能让人感受得到那份香水的自然宁静，很有趣，也很漂亮。

柱、正方体等，然后运用柱式构成的表现手法进行设计处理，对柱端、柱面、棱线进行折屈、切割等，从而使基本形变为多角形等形态各异的瓶型。

### 三、包装的材料与肌理

除了结构与容器造型离不开立体造型外，包装的另一大要素——材料选择、肌理的塑造也与立体造型息息相关，比如一些综合材料如何运用，怎样运用肌理使消费者得到视觉与触觉的双重体验等。包装材料具有明显的多样性和丰富性（图 7-10 ～图 7-11），塑料曾经借着不可比拟的优势而一度风光无限，但它跟玻璃、金属等包装材料一样，由于废弃后不可再循环利用，并且对环境造成污染，所以不再受到青睐。但由于这些材料的不可替代性，它们仍然在市场上占有一定的席位。随着科学技术的发展，新材料得以开发和利用，包装省去了硬性的后顾之忧（如防潮抗震等），设计便更为大胆新颖，包装设计的发展和革新迎来了前所未有的机遇和广阔的空间。各种复合材料被更多地运用到包装中（图 7-12 ～图 7-13），更有设计师喜爱将不同材料结合在一起使用，造成具有对比的肌理与质感，如布料与纸的结合，竹子与麻绳、玻璃与皮革等的混合使

用。这些材料的使用拓展了包装的形式，营造了不同的肌理效果，赋予商品不同的情感联想，从而让包装散发出更大的魅力。

材料是包装的功能得以实现的物质基础，直接关系到包装的整体功能、生成成本、加工方式及回收利用等多方面的问题，同时也是造成不同肌理的最重要的因素之一。在现代包装设计中，技术融合艺术，科学结合审美，装饰性与实用性相统一，灵活运用形式美的法则，一切皆致力于满足生活质量的改善、生活品味的提升和生活方式的改变。

## 第二节 立体造型与产品设计

从小纸杯到大家具，从各类家电到高速动车，从一颗纽扣到一套礼服，任何产品都可以算是一个放大化或是缩小版的立体造型设计。产品设计最初是为了满足人们的生活需求，随着时代的发展，技术与经济的进步，人们

**图 7-10　塑料包装**

塑料材质包装最大的好处在于它可以展现商品最真实的一面，可以使消费者直接明了地看到商品，同时又便于生产、成本较低，方便进行再次设计，如贴上标签、刻字、打印等。

**图 7-11　耐克 T 恤包装设计**

包装采用透明塑料，模仿血袋形状设计，红色的 T 恤透过透明塑料凸显出来，在视觉上更夺人眼球，且与血袋主题契合，运动受伤时需要补血，通过包装来表达耐克传递的生命、希望与运动精神。

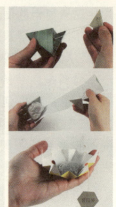

图 7-12　Teassert 茶点心包装设计 / Lily Kao

外包装灵感来源于中国广州传统早茶，采用蒸笼的外形，由三部分组成，分别是两个蒸笼和一个盖子，用麻绳系好，方便提拿。每一个竹制蒸笼里的小点心和茶包都是独立包装，像是被打包了一样。而拆开后的包装还可以当做书签继续使用。整个包装使用了多种材料，如竹、不同材料的纸、麻绳等，丰富而精致。

图 7-13　EXTREM 生火腿食品包装设计

设计师使用磨砂黑作为其主色调，并在磨砂黑的盒子上辅以金色的猪作为把柄，不同材料选择与肌理触感，使整体包装设计形成强烈的视觉对比，简约而不失高贵性，传递出了生火腿食品的极高品质。

在生活物资满足的情况下开始注重产品的外观设计，希望通过使用的产品来表达展现自己的品位与风格，现代的产品设计真实、客观、潜移默化地影响着人们的生活方式与审美标准，成为使人们生活得更舒适、更惬意、更有品质的一种有效途径。设计是艺术与技术的融合，产品设计是产品的使用功能和审美情趣的完美结合，在产品设计中特别强调产品设计的功能性、审美性和经济性（图7-14）。产品的美感则来自于形式美和技术美，一个是精致的外观带给人们的视觉愉悦，一个是合理和谐的内在结构呈现出来的美。而这两者皆离不开立体造型。

立体造型不只是一种简单的造型方式，而是实现造型目的的一种思维方式与艺术观念。立体造型是设计的基础，立体造型可以先仅集中考虑形式的立体造型表达体验，暂不考虑设计的具体应用和功能，但只要与相应的功能和目的相结合，就可以发展成为完整的设计。产品造型是产品设计的最有成效的结果，而这种最有成效结果的好与坏通常取决于设计师立体造型的创造能力和表达能力，好的立体造型作品融入实用功能会成为一件好的工业设计产品（图7-15～图7-16）。立体造型训练有利于从形式法则模仿的阴霾中走出来，从立体造型真正走向产品设计。因此，在借助立体造型表现力的基础上，为了使立体造型表达更好地服务于产品设计，就需要做一些具有目的性的课题，以顺利完成从基础向专业的过渡。例如可以以"灯的构成"为课题，先不考虑产业化的要求和产品的经济价值，要求以构成的形式完成灯的设计（图7-17～图7-18）。

# 第七章 立体造型在现代设计中的应用

图7-14 AJORi 调味瓶 /PhotoAlquimia

该设计获得2011年Castilla La Mancha 工艺品奖。灵感来自我们日常生活中的大蒜。优雅的线条，特有的质感，清晰的功能，在设计之中，玩得开心，玩出味道。大小不同的零部件高低错落，排列有序，具有节奏感和韵律美。大面积的白色突出干净整洁，符合现代人对厨房用品的要求，小部件顶端采用红绿两种对比鲜明、色彩艳丽的颜色，打破一片白的现象，为产品整体增添了一丝活力。

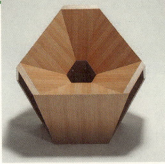 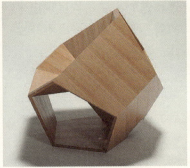 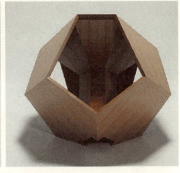

图 7-15　Dodecahedronic 座椅 /Hiroaki Suzuki

日本设计专业学生 Hiroaki Suzuki 采用纯天然的木质，将多面体几何造型用于产品设计的功能性上，通过切割、折曲等构成方式，用 CAD 三维软件仔细地计算了多面体每个尖角的角度，以确保座椅的整体结构强度和稳定性，其主要概念体现了多面体构成的实际应用。

图 7-16　全球花园椅 / Peter Opsvik

点线面的结合、优秀的构成加上人机工学和功能成就了一件优秀的工业设计作品。点的大小、错落，线的聚集与分散，曲与直的对比统一，符合美的形式法则，作品充满生机与活力，将椅子的形态设计到极致，甚至可以成为一种装饰艺术。

图 7-17 ～图 7-18　学生作业 / 李怀宇，翁凌娟
两件作品皆采用纸为原材料，运用线面结合的方式，将相同线条和面进行有规律地排列和组合，营造出强烈的体积感，线条上的花纹则成为装饰，作品极富节奏与韵律感。

通过立体造型的基本原理，运用切割、折叠等手法，通过单个形体的变化或多个形体的组合，表现出产品的肌理、形态及色彩，使产品更具现代感和体量感，满足现代人们的心理和生理的双重需求。

## 第三节　立体造型与建筑设计

从古至今，人类在组建房屋时都会遵循一定的形式。随着时代的变迁，科技的进步，材料的更新，生活圈子的扩大，建筑形式一直在不断地发展，但这些发展都立足于立体造型的基础之上。立体造型在建筑设计中的运用是最直接、最广泛的，任何一个建筑本身都是放大化的立体造型成品，同时，建筑也是抽象的立体构成应用于生活中的一种具体表现方式。

立体造型是研究空间立体形态及其构成的学科，是建筑学科中重要的基础训练之一，也是每一个建筑设计师必须掌握的一门基础知识。建筑设计是对空间进行运用和研究的艺术形式，其本质是空间问题。建筑设计通常是在自然环境空间中，利用建筑材料分割空间，构成一个有限的物理空间，这个物理空间以几何形体呈现，被称为空间原型（图 7-19）。在空间的限定、分割和组织的过程中，融入文化、环境、功能、艺术、技术等因素，形成不同的建筑设计语言和设计风格。

建筑设计研究的主要内容是空间以及空间的组织结构。建筑的造型通常表现为某种几何体或几何体之间的组合关系，因此，在建筑空间中，将几何形体通过重叠、并列、交错、切割等方法有规律地组织在一起，即可塑造出不同形式的建筑造型（图 7-20 ～图 7-21）。建筑设计除了在整体造型上体现立体构成的构成原理、规律、形式、方法外，其建筑表面的外观设计也常常蕴含了许多点、线、面、体的构成关系。

图 7-19　朗香教堂 / 勒·柯布西耶

朗香教堂就如同一件混凝土雕塑作品。它有着独特的造型，被比作"合拢的双手""浮水的鸭子""攀肩并立的两个修士"。墙体几乎全是弯曲的，深色的屋顶向上卷翘，教堂外形好似一个粮仓。粗糙的白色墙面上无规则地开着大小不一的几何形窗洞，上面嵌着彩色玻璃。入口在卷曲墙面与塔楼交接的夹缝处。光线透过屋顶与墙面之间的缝隙和窗洞投射下来，使室内产生了一种特殊的氛围。

图 7-20　悉尼歌剧院 / 约恩·乌松

悉尼歌剧院以特色的建筑设计闻名于世，它的外形像三个三角形翘首于河边，屋顶形状犹如白色贝壳，又如即将乘风出海的白色风帆。三组巨大的壳片依次排列，运用构成中的堆叠、穿插等，前三个一个盖着一个，面向海湾依抱，最后一个则背向海湾侍立，看上去很像是两组打开盖倒放着的蚌。高低不一的尖顶壳错落有致，极富韵律美和节奏感。

图7-21　四方当代美术馆/斯蒂文·霍尔（Steven Holl）

四方当代美术馆由一系列平行的视角空间和隐藏在竹林间的花园墙壁组成，上方是一个悬垂的结构，安静轻盈地舒张在天地间。第一层的游客通道与上方悬垂结构相连，回旋曲折而上。沿着高悬在半空中的画廊走道缓缓前进，尽头便是绝佳的鸟瞰整个南京城的位置。整个建筑呈现出明显的几何形体，从各个角度看到的皆有所不同，设计师通过探索不断变化的视角和不同层次的空间，将雾气和水元素进行延展，完美映射出中国山水画中神秘厚重的空间概念。

## 第四节　立体造型与服装设计

　　服装设计秉承艺术之名，高举着时尚的旗帜，行走在艺术学界。作为人体包装的服装具有非常实用的功能，既可遮羞御寒，又传达着社会信息和个人的情感意志、文化内涵和艺术品位。最终成型的服装是一种流动的空间构成艺术，服装造型由二维走向多维需要设计师运用立体思维和立体造型的艺术构成手法，合理组织分配立体构成点线面的基本元素，有了立体造型的形式美法则指导和立体的结构设计思维，二维平面的服装材料可以被塑造成具有丰富立体造型感的款式设计。服装是穿在身上的建筑，立体造型显然对服装设计有着深远地影响。

　　立体造型作为服装设计的重要一环，起着承上启下的搭桥作用。在立体造型的构成原理中，体量感、层次感、空间感、尺度感等都是服装设计中特别强调和最大限度发挥的着力点。例如，在立体造型中，空间的层次感是区别于平面的重要标志之一。在服装设计中，对层次利用的案例着实不胜枚举，材料的重复堆叠、色彩的发散渐变、位置的穿插推移，使原本看似单一的设计形成一种律动的美韵（图7-22）。

　　服装设计课程中通常会有以纸张为元素系统训练学生造型的创新能力、空间的思维习惯的研究性课程。线、面、块、肌理的立体造型运用体现得尤为明显（图7-23～图7-28）。通过对纸张折叠、镂空、破坏和塑造等的立体造型手法和对称、均衡、节奏、

图 7-22　一千零二夜系列 / 郭培

有中国高级定制第一人之称的设计师郭培将悠远的童话与传说融于服装设计中，绚丽多姿的色彩、多样且立体的造型、大气而又精致唯美的图案，极具宫廷的雍容富贵之态。郭培服装设计运用了很多立体造型的原理和手法。点线面的结构与重组、多种材料的结合运用及重复堆叠、二维与三维造型呼应，使服装更具有充实的空间感和立体感。

图 7-23　服装设计

点线面的构成形式，重复堆叠、大小变化营造出律动感与节奏感，使服装具有了建筑和雕塑感，挑战你的视觉极限。

图 7-24　服装设计 /Bea Szenfeld

运用立体线进行重复、渐变、扭曲等形式表现，营造出服装的空间延伸感和虚实变化感，点线汇聚成面，面又进行重复、堆叠，面群和面层进行排列组合，具有丰富的层次感，构成了服装与人体之间的情感关系，迸发出高雅、艺术、顽皮、幽默的气场以及强烈的视觉冲击力。

图 7-25　　　　　　　图 7-26　　　　　　　图 7-27　　　　　　　图 7-28

图 7-25　学生作业 / 陈曦——以纸为设计材料，将半圆形的纸片通过立体构成的面的堆叠，增强体积与形式感。上身的静态与下身的动态形成对比，点线面结合呼应，使服装更有律动感。

图 7-26　学生作业 / 戴芷萱——采用一次性塑料桌布为服装材料，变废为宝，上身的紧致与下身的蓬松形成对比，张弛有度。

图 7-27　学生作业 / 孔令轩——以不同布料为主，黑白色调形成对比，通过面的折叠形成线，裙子的花纹为点，点线面对比融合。

图 7-28　学生作业 / 高苏凌——将纸与纱结合，不同材料碰撞出的肌理质感也不同，运用了折叠、翻转，将纸做出既硬朗又具有曲线美的几何形态，与纱的轻柔随意形成对比，给人很强的艺术感染力。

第七章　立体造型在现代设计中的应用

渐变、对比等立体造型形式美法则的运用，将二维转化成三维，使服装具有虚实的量感、空间的层次感、突出的体积感，造成丰富惊艳的视觉效果，符合美学原则。

服装设计必须经历立体—平面—立体的过程。立体造型的结构关系原理对理解人体与服装以及服装的平面结构有着直接的指导意义，为理解人体结构特征，掌握人体运动规律，提高服装尺度的精确性和穿着合体舒适度奠定了基础。以立体造型的方式来进行服装设计，无疑丰富了服装的艺术表现形式，拓展了服装的空间造型潜力，使服装设计在满足最基本的功能需求的同时，真正成为一种立体造型艺术。

## 第五节　立体造型与公共艺术设计

城市化的发展带动了公共艺术的发展，越来越多的人意识到公共艺术设计的重要性，它是一个地区、一座城市乃至一个国家的文化艺术象征，是城市的眼睛。公共艺术是指以环境的艺术化为要旨，由精英艺术家所创作的作品。它的一般形式有雕塑、音乐、绘画、装置、光影、公共设施等，也可以是装置艺术、高科技艺术、地景艺术等，这些都离不开构成元素形态属性、构成法则等的研究。

公共艺术中，雕塑和建筑类似，都是以立体的物质形态在现实生活中占据着一定的、独特的空间位置。因制作方式一般为雕刻和塑造而称为雕塑，它是材料、肌理、空间、质感等方面的综合运用，是立体造型手法的恰当运用。城市雕塑与环境建筑有机融合，为城市的现代化建设和空间美化起到了很大的作用，成功的雕塑是一个城市的标志和象征，代表了该城市的精神面貌和文化内涵（图7-29～图7-30）。雕塑的立体造型手法是经常利用地形高低不同，沿轴线方向设计，空间结构有高有低，形成秩序感和节奏感，或是运用协调方式，灵活运用构成方式和表现形式，更具生命力（图7-31）。

装置基本与雕塑一样，但是雕塑侧重于强调自己的完整性，装置则强调以作品的特殊形式来引起人们的共鸣，形成人与作品的交流（图7-32～图7-33）。

公共艺术满足人们一定的需求，美化了人们生活的环境，同时也让人们在生活的细节中真真切切地感受到美。

"设计"俨然已经成为现在人类生活中无法离开的话题，从喝水的杯子到陈设的家具，从漂亮的服装到昂贵的珠宝首饰，从挡风遮雨的房屋到窜南闯北的道路，从出行的交通工具到太空的运载火箭……都离不开设计，这些设计都客观而真实地影响着人们的生活。随着时代的发展，科学技术多媒体的突飞猛进拓宽了设计师的界限，极大地调动了设计师的想象力，比如3D打印技术的日益成熟，光和声音的运用等都给设计带来了更多的可能。新的技术与构成方式不断出现，更需要设计师用立体的思维来思考和创作。立体造型是产品、包装、雕塑、建筑、室内、服装等一切设计领域的专业基础理论，掌握立体造型的原理和方法，形成良好的抽象立体思维和创造性思维，将抽象的理念和技术转化为具象的实物，让这些设计的产物引导人们去体验一种更舒适、更惬意的生活方式，这是通过立体造型的学习和训练所要达到的最终目标。

图 7-29 "南京眼"观光步行桥

此桥为迎接 2014 年在南京举办的青奥会所设计建造的,羽翼般斜拉的钢索振翅向上就像竖琴的琴弦,行人穿行其间犹如琴弦上跳跃的音符,因两个圆形的主塔好像人的两只眼睛,格外醒目,称为南京眼,成为南京市新的地标。该公共艺术在设计上体现了点线面等立体造型的知识运用。

图 7-30 狮子纪念碑/菲狄亚斯

一整块悬崖上,一头卧在浅穴里受伤的雄狮,背部中箭,痛苦而哀伤地趴在一块破裂的王室盾牌上。这是为纪念 1792 年法国大革命,暴民攻击杜乐丽宫时,为保护法王路易十六及玛丽王后而死的 786 名瑞士军官和警卫所建的纪念碑,意在祈求世界和平,碑的下方有文字描述了此事件的经过。文字下面一汪清泉,似雄狮无尽的泪水。与环境完美融合,且表达了一定的文化内涵。

图 7-31 越战纪念碑/林璎

纪念碑像是地球被(战争)砍了一刀,留下了这个不能愈合的伤痕。黑色的、像两面镜子一样的花岗岩墙体,两墙相交的中轴最深,约有 3 米,逐渐向两端浮升,直到地面消失。V 型的碑体向两个方向各伸出 200 英尺,用于纪念越战时期服役于越南期间战死的美国士兵和将官。熠熠生辉的黑色大理石墙上以每个人战死的日期为序刻着美军 57 000 多名 1959 年至 1975 年间在越南战争中阵亡者的名字。分别指向林肯纪念堂和华盛顿纪念碑,通过借景让人们时时感受到纪念碑与这两座象征国家的纪念建筑之间密切的联系。前者则伸入大地之中绵延而哀伤,场所造型的寓意贴切、深刻;后者在天空的映衬下显得高耸而又端庄。

第七章 立体造型在现代设计中的应用

图 7-32　美国芝加哥千禧公园喷泉 / 普连萨

南北两个巨大的显示屏上更替出现数百位芝加哥市民生动的表情，画面中的嘴部会显示在屏幕墙上一个特别设计的喷嘴处，喷嘴处有水会配合画面人物动态的需要而流出。这种用水、形象、技术构成的别致而生动的互动设计创造了世界上独一无二的喷泉景观。

图 7-33　圣路易斯拱门 / 萨里恩

拱门用钢板制成，完美的弧线恰似一道长虹飞架于大地之上。这是美国最高的独自挺立的纪念碑，被称为"通向西部之门"，是美国向西开发的标志。它被阳光照射的地方，是那样夺目，被阴影遮盖的部分，又显得那样雄伟坚强。凡是亲眼见过圣路易斯弧形拱门的人，无不对它的壮观形象留下深刻印象。

## 思考与练习

1. 利用所学所知的设计原理,分析 2~3 个优秀的立体造型设计作品。
2. 使用易成型材料设计创作 1 个或 1 组具有实用性意义的作品(如包装、家具等)。

## 作品赏析

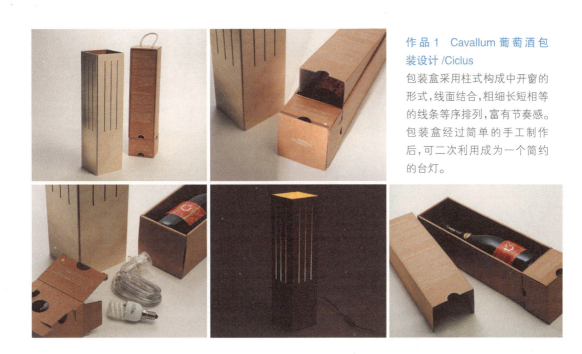

作品1　Cavallum 葡萄酒包装设计 /Ciclus
包装盒采用柱式构成中开窗的形式,线面结合,粗细长短相等的线条等序排列,富有节奏感。包装盒经过简单的手工制作后,可二次利用成为一个简约的台灯。

**作品 2　喜力啤酒瓶设计 / 佩蒂**
此设计突破以往啤酒瓶的一贯造型而成为特殊的缺一个角的正方体造型，别具一格，吸引眼球，通透的绿色一定程度上暗示了啤酒的颜色，且带给人凉爽之感。喝完瓶内的啤酒，酒瓶还可以当做一个艺术品来收藏。

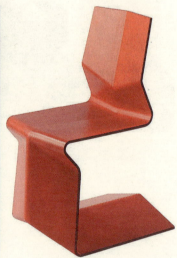

**作品 3　钻石灯泡 /Eric Therner**
模拟钻石的形态，将灯泡以一种新的形式呈现。寓意光如同钻石一样珍贵，钻石如同光一样璀璨。

**作品 4　Orizuru 椅子 /Ken Okuyama**
此作品获德国红点 2010 年度设计大奖，设计灵感来自传统的民间折纸鹤，由一整块 10 层的胶合板打造，承重力可达 400 公斤。

作品 5　Loop 椅子 /Sophie de Vocht

受地毯编织技术的启发，将舒适的材料以编织的形式组成椅子，用一个简单的金属框架来支撑整个靠背。艳丽的红色让人充满激情，夺人眼球。

作品 6　Slipstream 滑流 /FreelandBuck

成千上万块胶合板组合形成一个"流动的图像"，形成变幻莫测的彩色墙壁，线条的流动性使作品从固体建筑形式的桎梏中有所突破，形成了神秘的不稳定动态。

第七章　立体造型在现代设计中的应用

作品 7　Bloom Lamp 花开灯 /Kristine Five Melvaer

花开系列台灯的设计灵感来自大自然，灯罩部分像水滴，像嫩芽，又可能是花骨朵。钢结构的，不同的高度，印刷画布的表层，流露出一种清新的气质。画布材质的柔软和色彩的清新淡雅，更体现了花的娇嫩。

作品 8　灯具设计

挪威设计师设计的此款灯具采用了纱布和金属支架两种质感截然不同的材料，刚与柔形成强烈对比，外形酷似一颗蘑菇，高矮肥胖的不同呈现出不同的情感特征，精巧可爱。

作品 9　灯具设计 /Annebet Philips

将手工制作的麻布面料与 LED 灯组合在一起,通过线条的穿插、扭结,形成一个既具观赏性,也具实用性的手工 LED 灯具。可以自由调整灯具的造型,这款灯也可以被作为一种软垫般的供摆设。

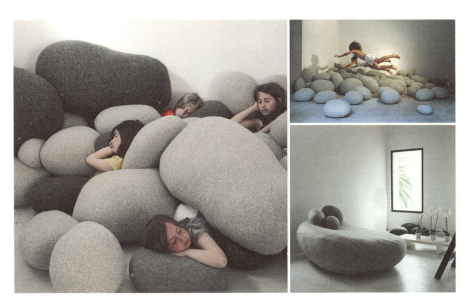

作品 10　Living Stone 生活石 /Stephanie Marin

此设计由单体集聚构成,将鹅卵石的优美曲线与抱枕的柔软舒适结合起来,或大或小,或深或浅,可当抱枕,可作床,甚至可以是装饰品,为普通的居家生活营造浓浓的自然气息,演绎别样的风情。

**作品 11　DINZ 灯具设计 /PSLAB**

这是一款灯具与螺旋楼梯结合的概念设计。由大到小的灯集聚形成独有的韵律感，直线中穿插着曲线，白色与棕色的调和，形成一种特殊的氛围。脚踩着阶梯仿佛踩出了美妙的乐章，让原本有些单调的爬楼梯的过程变成一种惬意的体验，让一种普通的事件衍变成一件人人乐意去做的趣事。

**作品 12　汇丰私人银行酒廊**

巴西设计师将汇丰银行酒廊设计成一个具有亚马逊森林传统社区住宅风格的空间，给每一位宾客营造了一个神奇的互动空间，用巴西传统元素去创造气氛和形式，处处洋溢着别样的自然风情。

作品 13　Urban Interiorities 概念设计 /Virginia Melnyk，Tiffany Dahlen，Ali Rahim

由数个不同单体集聚构成外墙的独特肌理装饰，大小排列错落有致，艳丽与粉嫩结合的颜色容易使人迷醉，引领着不同于以往的设计风格。内部装饰的特殊质感，让人从视觉上获得前所未有的体验。

作品 14　Diamond Lamps 钻石灯 /Sebastian Scherer

超大颗的钻石灯，有铬、铜、黑和白几种颜色，从不同的角度呈现不同的大小形状，其实，这只是视觉的误差，他们都拥有同一个尺寸。

作品 15　"蒂夫特"茶包 / 彼得·休伊特

这款金字塔形的尼龙茶包里有一个多面体丝质茶包，每个茶包顶端均有一片绿色的嫩叶，充满清新自然之感，嫩叶连接的线自然弯曲，生动活泼，让人感受到茶叶的新鲜，全新的整叶茶概念，引起人们喝茶的欲望。

作品 16　玻璃牛奶盒设计 /Fred

高硼硅玻璃制作的温润可爱的牛奶盒体现了独一无二的个性,通过透明的瓶子可以看到牛奶的奶白色,符合消费者的心理。直线的简约造型为生活增添了一份优雅自在。

作品 17　蝴蝶椅 /2012A' Design Awards 获奖作品

镂空的设计充满了实与虚的空间体量感,其仿生立体造型,模仿蝴蝶展翅的形态,利用翅膀镂空部分,展现椅子的轻盈感。金属材料的运用使线条优美而有力量。

作品 18　孔雀椅 /UUfie 设计工作室

加拿大的 UUfie 设计工作室设计了一款孔雀椅,名字源于孔雀,正如孔雀开屏一样,这把椅子的靠背也像扇子那样大幅展开。基本形态为线的构成,粗细、长短相同的线排列交叉,形成极富韵律的椅背。让人出乎意料的是,整把椅子由一整块丙烯酸塑料板切割、弯曲而成。展开的尾巴看似脆弱,实际上很结实。从椅子后面对着灯光看,椅子的投影尤其漂亮。

作品 19　多媒体光构成

科技的进步给立体造型提供了更多的可能,越来越多的设计师、艺术家选择新的材料与媒介来进行创作。将光按照几何形体的样式连接,光的线条在暗的环境中给人一种神奇奇幻的感觉。

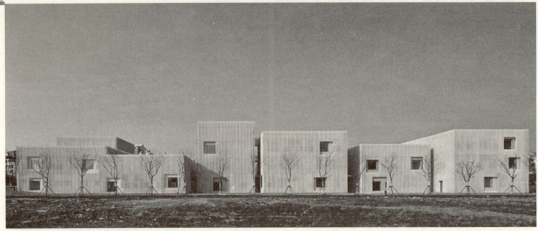

**作品20 青浦青少年活动中心 / 大舍建筑设计事务所**

青浦青少年活动中心建筑根据具体的使用特点，将不同的功能空间分解开来，化为相对小尺度的个体。功能空间被拆分为数个大小不一的体量，通过表皮和颜色进行区分，不同的"盒子"通过不同的组织，围合出数个大小不一的院落空间，最终既分散又聚集，在无形中模拟出城市的空间来。设计者通过对功能空间的打散和重塑，塑造出独特的使用体验和记忆形态。

**作品21 纽约新当代艺术博物馆 / 妹岛和世和西泽立卫**

纽约新当代艺术博物馆是曼哈顿市中心第一座大型的艺术博物馆，延续了妹岛和世"轻"的设计理念。6个白色的体块像蛋糕一样堆叠在一起，分别对应不同的展厅；错位的处理使得光线引入空间，整个手法简单清晰却干净大方。在周边嘈杂纷扰的环境中，纽约新当代艺术博物馆带着日式的清新简洁脱颖而出。妹岛和世为纽约市设计的这座博物馆轻盈简洁，已经成为纽约市的一道亮丽的风景。

作品 22　Mirador 米洛德住宅 /MvRdv

建筑师将这个街区沿其一边 90 度翻转而创造了 Mirador 住宅。翻转后的内院成了建筑中央开敞的公共平台；住宅建筑成为了相叠的居住单元；街道便相应地成为垂直的交通空间。建筑也被处理成数个体块组合相接形成的巨大长方体，通过立面的颜色和肌理加以区分，独特的单元组合模式构成了建筑的体量，而三维立体的都市要素则体现了设计事务所一贯的风格。

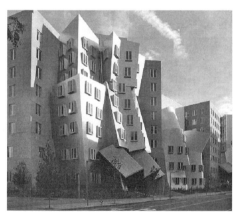 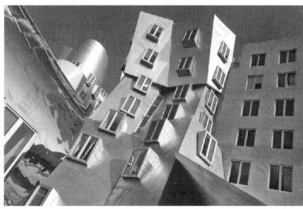

作品 23　雷与玛利亚史塔特科技中心 / 弗拉克·盖里

和盖里的许多其他作品一样，计算机软件在建筑造型方面起到了巨大作用。扭曲的墙体、穿插的体量、不同颜色的表皮、变化的曲线，史塔特中心延续了盖里的解构主义风格。不同的功能体块交织在一起，打破了建筑周边沉静的校园氛围，多变的建筑形体和随之带来的内部空间为整个校园带来了全新的活力。

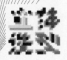

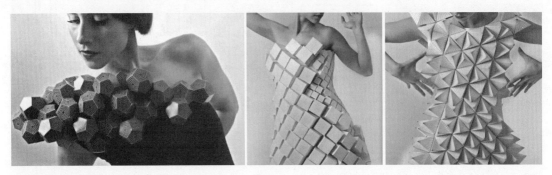

**作品 24　服装设计 /AmilaHrustic**
几何形体的单体集聚，运用简单的几何形体：十二面体、正方体、三棱锥进行重复排列，具有秩序美感，同时让服装更有立体感和体量感，充满张力，吸引眼球。

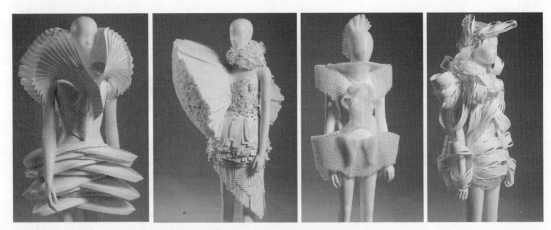

**作品 25 ~ 作品 28　服装设计 / 杜加欢, 刘金勇, 李慧, 何晨婕**
纸构成的实验性服装，充分发挥了纸的可塑造性功能，运用切割、折叠、弯曲等构成方式，使纸的形态变化万千，将二维转化为三维的立体服装，使服装具有了建筑和雕塑感，充满点线面的对比与组合，符合形式美的法则。

# 第七章 立体造型在现代设计中的应用

作品 29 无尽柱 / 康斯坦丁布朗库西

相同单体形态的重复堆叠,像人的脊椎骨,坚硬、笔直,高耸入云,营造了无穷无尽的感觉,无声地纪念着第一次世界大战中牺牲的战士。雕塑的体积、节奏、韵律之间相互平衡,流露出结实的造型,具有独特的创作思维。

作品 30 融化的小冰人 / NeleAzevedo

1 000 个冰人被放置在柏林音乐厅的台阶上,在摄氏 23 度的环境中,冰人会在半个小时内融合殆尽……这些慢慢融化的小冰人当中,有你、有我、也有他。艺术家用生命短暂的艺术品,强大的阵容表述了生存和死亡的关系。唤起人们对冰雪融化所引发的海平面上升问题的关注。

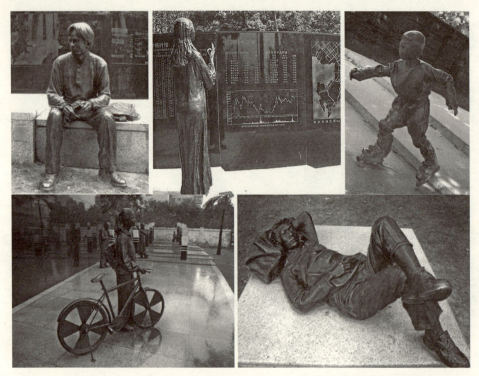

**作品 31　深圳人的一天**
艺术家们随机选择了在深圳的18位不同行业的普通人作为模特进行翻模，然后做成雕塑，艺术地展示了1999年11月29日那一天在深圳这座城市里所生活着的各行业、各阶层的人物和那天所定格的与社会生活相关的事件、数据等。它将城市雕塑与生活在里面的千千万万人紧密联系起来，在社会广度上最大限度地实现艺术的公共性。表现了艺术家们力求使作品体现出历史的真实性和其群雕在立意方面所追求的平民化。

**作品 32　飘来的大纸 / Neil Dawson**
浑然天成的曲线表现了纸张随风飘落的姿态，线条与面的巧妙结合，使这个巨型的钢铁雕塑显得轻盈而生动。从不同角度抑或远距离去观看都会带给人不同的感觉与视觉体验。

# 参考书目

[1] 郭雅冬,于淼,伊鹏飞.立体构成[M].北京:清华大学出版社,2010.

[2] 刘汉民,黄丽丽,王惠,等.立体构成[M].北京:清华大学出版社,2010.

[3] 钟蕾.立体造型表达[M].北京:中国建筑工业出版社,2010.

[4] 徐时程.立体构成[M].北京:清华大学出版社,2007.

[5] 曲向梅,徐震.立体构成[M].北京:北京理工大学出版社,2009.

[6] 王安霞.构成设计·立体篇[M].武汉:武汉理工大学出版社,2005.

[7] 张君丽,王红英,吴巍.立体构成[M].武汉:华中科技大学出版社,2008.

[8] 王受之.世界平面设计史[M].北京:中国青年出版社,2002.

[9] 刘欣欣,等.立体构成[M].北京:科学出版社,2010.

[10] 易宇丹,张艺.立体构成[M].北京:清华大学出版社,2010.

[11] 赵志生,王天祥.立体构成[M].重庆:重庆大学出版社,2002.

[12] 孙文涛,董斌.立体构成与形态造型[M].沈阳:辽宁科学出版社,2010.

[13] 孙明海,陈茜.立体构成[M].武汉:华中科技大学出版社,2011.

[14] 唐丽春.立体造型基础[M].北京:光明日报出版社,2010.

[15] 钟蕾.立体造型表达[M].北京:中国建筑工业出版社,2005.

[16] 张旭生,应卫强,应放天.立体构成与造型基础——立体元素与表达[M].武汉:华中科技大学出版社,2009.

[17] 许之敏,陈永平.立体构成[M].北京:中国轻工业出版社,2011.

[18] 胡介鸣.立体构成[M].上海:上海人民美术出版社,2003.

[19] 文增.立体构成[M].辽宁:辽宁美术出版社,2003.

[20] 金剑平.立体形态构成[M].合肥:安徽美术出版社,2005.

[21] 师晟.立体形态创意构成[M].上海:东华大学出版社,2011.

[22] 刘宏伟,李程.陶瓷产品设计[M].沈阳:辽宁美术出版社,2006.

[23] 萧泰,成乡.现代玻璃艺术设计[M].上海:上海书店出版社,2011.

[24] 孙岚,成畅,王蕾.立体造型[M].南宁:广西美术出版社,2009.

# 后　记

面对激动心灵的立体造型设计作品,倍感欣慰。

本教材结合自己多年的教学实践进行编写,将立体造型教学塑造成为融教、学、练、创造于一体的完整的教学系统。针对设计学科各专业基础教学特点,将立体造型基础理论教学与实践教学相互融合,大大调动了课程系统之间的互动联系。教材以独特的章节设计与主题安排,寓教于学,操作性很强。

现代设计教育经过不断发展,学科开始趋于完善,教学方向也越来越明确。教学需要培养学生对材料的应用和再创新、思维及制作、表现等方面的能力,真正为今后的教学改革提供一种更宽泛、更合理的结构体系。教材重点通过对立体造型的面材、线材、块材构成的分析及大量实践案例的展示,用最新、最优秀的设计理念与设计资料,以最直接的方式证明立体造型在现代设计教育领域中的重要性,使学生在研习中对立体造型设计产生兴趣,为今后参与专业设计打下坚实的基础。为满足教学需求,方便学生课后自学研习,强化课堂知识的吸收,在本教材的每章结尾都附有"思考与练习",以调动学生主动思考、勤于动手的积极性。

感谢所有曾参与本教材工作的东南大学艺术学院的同学们,感谢研究生王飞飞、孙梦、张嘉同学为本书所做的资料整理工作。

本教材为东南大学规划教材项目,教材出版得到了东南大学艺术学院"江苏高校优势学科建设工程资助项目"资助。感谢编辑张仙荣女士所付出的辛劳!

时代的巨轮总是向前,在承传学统和思变未来中,设计也不断向前。作为设计教育者,每个人肩上都背负着历史的重担,更应具备敏锐的洞察力和高度的职业精神,为当代设计教育的发展推波助澜。

设计教育之路,任重而道远! 吾将坚守一线,努力求索!